LOCUS

LOCUS

LOCUS

LOCUS

Smile, please

smile 69

新棋紀樂園——開天篇

王銘琬 著

編輯：韓秀玫

封面設計：林育鋒

美術編輯：何萍萍

出版者：大塊文化出版股份有限公司

台北市10550南京東路四段25號11樓

www.locuspublishing.com

讀者服務專線：0800-006689

TEL：(02) 87123898

FAX：(02) 87123897

郵撥帳號：18955675

戶名：大塊文化出版股份有限公司

e-mail:locus@locuspublishing.com

法律顧問：董安丹律師、顧慕堯律師

總經銷：大和書報圖書股份有限公司

地址：新北市新莊區五工五路2號

TEL：(02) 89902588 (代表號)　FAX：(02) 22901658

二版一刷：2017年6月

定價：新台幣320元

ISBN 978-986-213-797-0

Printed in Taiwan

國家圖書館出版品預行編目資料

新棋紀樂園．開天篇 / 王銘琬著 . — 二版 . —
臺北市：大塊文化，2017.06
面；　公分 . —(smile ; 69)
ISBN 978-986-213-797-0 (平裝)

1.圍棋

997.11　　　　　106006943

新棋紀
樂園

MING — WAN'S WORLD —— 開天篇

王 銘琬 著

第三天 雲海──「壓」

新棋紀

樂園

MING – WAN'S WORLD ——— 開天篇

王 銘琬 著

序——與AI一樣：由概率出發

趙治勳是日本史上獲得最多頭銜的棋士，二○一六年十一月他以二勝一敗擊敗日本製圍棋AI的DeepZengo後，記者問他：「DeepZengo下得像誰呢？」趙治勳毫不猶豫地說：「像王銘琬！」這並不值得高興，因為DeepZengo是他手下敗將，不過這還是說明，經過緊密的對局過程，可以感覺我的空壓法與AI的下法有相似的地方。

空壓法與AI最基本的相同，在以概率為基礎這一點，AI用強大的計算力算出概率本身，直接選擇勝率較高的著點；空壓法是用概率為基礎做推理與判斷，至今圍棋技術為了獲得確定的知識，在思考時排除概率的想法，雖然有時會用「可能性較高」來解釋棋局，不過是為了完成說明的比喻性字

眼，不是根本的思考依據。

空壓法是盡可能排除既有圍棋知識，純粹用著手所得到的概率回報，去思考次一手，這並非異想天開，其實是很自然的事情，AlphaGo的雙劍，「蒙地卡羅方法」與深層學習的單位「人工神經網路」都是以概率處理對象的技術，從AI來看，圍棋可說是概率的大海。

最近的腦科學研究，發現人腦的活動與「貝氏網路（Bayesian network）」很相似，貝氏網路就是將因果關係用概率去記述的模式，用概率去理解圍棋，對人類本來就是很自然的。

圍棋在自己還沒算清楚前，對遊戲人來說，其實都只是概率的對象，本書在於介紹，

人可以藉由自己的判斷，以概率為依據，去建構自己的圍棋，在本書上集的〈開天篇〉第四章，對人在棋盤上如何面對概率就有不少敘述。

以我個人的能力，盡可能用概率思考圍棋得到的結論是，圍棋可以用「從寬廣方面壓迫對方」（壓）這個觀點去理解，也是制勝的唯一方法，而要達成這個目的必須「開創比對方大的有利空間」（空），這兩點也是「空」、「壓」法的核心。

圍棋知識至今是由局部的探討開始，像積木般的架構全局，而空壓法是跳開局部，一開始就以全局的命題為首要目標，這也是與AI共通的因素。

用空壓法去觀察AlphaGo、或AlphaGo進階版Master的棋，是一點都沒有違和感的。

圖
1

圖1 Master黑棋，黑1、3是Master愛用的手法，就空壓法觀點，黑棋這樣確保了「比對方大的有利空間」。

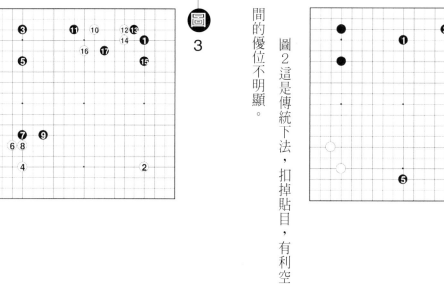

圖
2

圖
3

間的優位不明顯。

圖2這是傳統下法，扣掉貼目，有利空

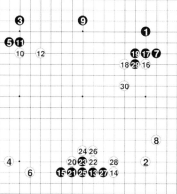

圖
4

圖3實戰手順，黑棋「比對方大的有利

空間」逼白進入後，黑棋進行「從寬廣方面

壓迫對方」的動作，不過黑17的凌厲攻擊，

不是我下得出來的。

圖4Master白棋也是一樣，白10、12，

下邊14逼後的16、18已無需多作講解，

20－28的「壓」之後，白棋30退讓後，還有

足夠的有利空間。

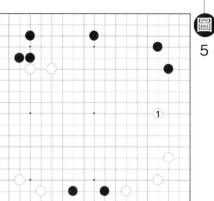

圖
5

「壓」的要素。

圖5白1是傳統下法，比起圖4，缺乏

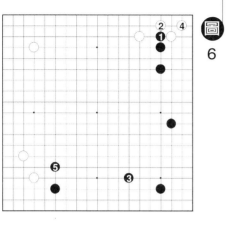

圖
6

圖6黑1後，手拔3、5擴大模樣。

圖
7

圖7黑9以下，往白棋小目「壓」過去，

再黑15跳睥睨全局，

從我來看，因為AI本身實力強大，運用空壓法比我更為靈活。

從空壓法去看圍棋AI的下法，到Master的水平為止，我覺得沒有問題，很多人說AI下的棋看不懂，空壓法或許可以成為我們理解AI圍棋的切入口。

圍棋深奧無比，目前並不能斷定Master的下法優於傳統下法，不過空壓法的觀點，應該能對欣賞AI的棋局有所幫助。

圍棋重要的是怎麼去想，在同樣邏輯下得到的答案總是一樣的「因為下棋太快樂了」；除了快樂，下棋本身不會帶給人任何好處，正因為如此，不管AI棋力如何進步，圍棋將永遠為我們的人生平添幾分幸福。

圍棋重要的是怎麼去想，在同樣邏輯下的思考，有時會因人而有不同的答案，可是它們可以說是近親；而在不同思考下，就算結果下同一個地方，其實是偶然撞在一起，毫不相干的路人。

空壓法的起點是認為圍棋的變化是無限的，必須要這樣的前提才可能運用概率純粹思考，然而若圍棋的變化是無限的，詮釋AI的方法當然不限於空壓法，每一個人可以用自己的觀點去看待AI圍棋，而運用空壓法，也可以用每一個人主觀的推理與判斷，得出不同的次一手。

圍棋書的形式往往非常固定，本書避開大多數棋書的寫法，嘗試介紹圍棋多元的樂趣，而在講解圍棋的部分，盡量不用客觀的圍棋看法，而從對局者本身的主觀去探討圍棋；另一方面，本書的內容均取自我自己的正式比賽，可說是真槍實彈，理應具有一點客觀的技術價值。

每當我迷失下棋方向時，我都會回到一個原點問題──「為什麼要下棋？」我最後

MIRAGE HOTEL

咖啡廳「綠洲」

1 三人行

記者：「我是圍棋雜誌《黑白下》的記者，這次負責老師的新專欄，請多指教！」

老師：「原來總編輯說的就是妳，他說有個寫手雖然年輕，可是很認真。今天看來實在很嫩，能不能寫得好，沒開始就讓我很擔心！坐在旁邊這個傻笑的小夥子，上次我在你們辦公室看過，好像說是今年進來的，……」

跟班：「我姓……」

老師：「你的名字我上次也聽過，可是過了三秒，我就忘記了，放心，你長相奇特，讓我過目不忘，小弟，來個拿鐵和拿破崙派，這叫拿拿組合。你們不吃蛋糕嗎？今天是《黑白下》請客，不用客氣！」

記者：「我們剛吃過」，謝謝！對不起，總編輯說這次專欄內容還沒敲定，聽說今天老師會告訴我們？」

老師：「今天我拿了幾張棋譜來。來了！來了！我的拿拿組合。來得好快，一流飯店的服務還是不一樣，拿破崙派看來神氣，不容易吃，這個店的鮮奶油有點太多了……」

記者：「對不起！請問專欄內容是……」

老師：「年輕人就是性子急！等我吃完也不用幾分鐘，因為是專欄，主題明確一點好了！內容就專門討論關於圍棋的『空壓戰法』。」

記者：「『烘鴨戰法？』」

老師：「什麼烘鴨戰法？我看妳滿腦子想的都是吃，是『空壓戰法』，『空』是空

間的空，『壓』是壓力的壓，『空壓戰法』就是將圍棋以『空間』與『壓力』這兩個要素來作所有的解釋，並且決定自己的下一著棋。」

跟班：『空壓戰法』，我第一次聽到，好想學呀！

老師：「這是我現在想到的，你當然沒有聽過，聽你這麼說，你好像會下棋？」

跟班：「我現在二段！」

老師：「你還有段位呀！難怪『莎士比亞』說『人不可貌相！』」

記者：「我下得不好，才三級棋力！」

老師：「沒關係！妳只管寫文章就好！」

記者：「可是老師這次是長期連載，現在想到的東西，內容夠登嗎？」

老師：「『空壓戰法』的名字是現在才想起來的，可是內容是我腦袋裡本來就有的，名字本來就像蛋糕碟子，用什麼都差不多，蛋糕好不好吃才是問題，這次《黑白下》大雜誌大手筆，還派人來日本，我是不會辜負總編的。我在這裡先出一題吧！跟班快準備電腦！」

問1：黑先怎麼下？

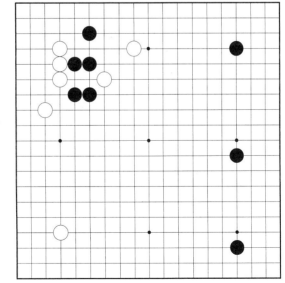

❷ 空壓戰法

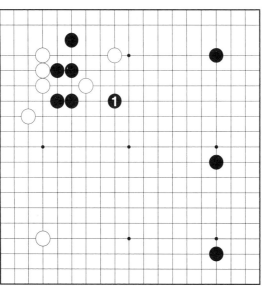

記者：「有什麼不對嗎？」

老師：「我先要說清楚，『空壓戰法』是沒有正解的。」

記者：「沒有正解的話，答案的黑1是什麼呢？」

老師：「這說來話長，你們這次不是要來一個禮拜嗎？我會慢慢說給你們聽的。」

記者：「能不能簡單地先說一下呢？」

老師：「今天不是決定大綱就好了嗎？不過沒關係，我的綽號是『有求必應棋士』。簡單地說……對了！我剛才看櫥窗裡的草莓塔實在太誘人了。小姐，來一個草莓塔。什麼？蛋糕一個五百，兩個八百，哎呀，這樣我只好再叫一個才能幫《黑白下》省兩百，每一個都想嚐呀！人生如棋，要挑

記者：「原來正解是這裡，和我想的不一樣！」

老師：「和妳想得一樣還得了，不過等一下，妳現在說『正解』嗎？」

解嗎？」

老師：「……哪一個是沒有『正解』的，請再加一個紐約起司蛋糕。你們不吃嗎？」

記者：「不用，謝謝！請說明一下為什麼『空壓戰法』是沒有答案的？」

老師：「誰說沒有答案，問一的答案我不是給妳了？」

記者：「可是老師說沒有『正解』？」

老師：「沒錯，問1的答案，是我的答案，可是那是否是『正解』，與我無關，也與『空壓戰法』無關。」

記者：「答案怎麼可以不是正解呢？」

老師：「答案和正解之間的距離有十萬八千里，要是妳認為答案必須是正解的話，就不用來找我！」

記者：「請再說明一下！」

老師：「『空壓戰法』的『空』是『空間』，也代表棋盤上所有棋子的位置關係。『壓』是『壓力』，代表棋盤上棋子的力量關係，『空壓戰法』是純就這兩種關係的相關，去推敲下一著最有利的著點。」

記者：「這樣的推敲，難道無法得到正解嗎？」

老師：「對『空』與『壓』雙方做了判斷之後，推敲會有必然性，可是『空』與『壓』本身的判斷，是憑各人自由的，也就是同樣的局面下，每個人的看法都會有出入，就算同一各人，心情不一樣，對同樣的局面的感受也會不一樣。」

記者：「我越來越不懂了。」

老師：「所以我會花一個禮拜讓妳懂。」

問2：黑先結果如何？

❸ 有答案沒有正解

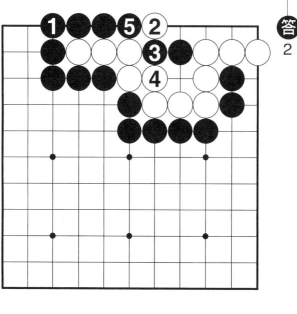

正解是黑1，黑先白死。」

沖擊弱點，解答圖是變化之一，反正問2的

後，白棋動彈不得，不管怎麼下，都會被黑

老師：「這個問題是所謂的詰棋，黑1

記者：「正解？」

老師：「正解，有什麼不對嗎？」

記者：「老師不是說過，『空壓戰法』

沒有正解嗎？」

老師：「蛋糕來了，嘴巴也渴了，小

姐，請給我一份香草茶。兩個蛋糕要從哪一

個開始吃，實在是難題，這個年頭要省兩塊

錢真不容易。」

記者：「請問為什麼問2的解答是『正

解』？」

老師：「圍棋的局面可以分為兩種，一

種是算得清楚的局面，一種是再怎麼算也算

不清楚的局面，必須算清楚的局面，換句話

說，該下哪裡也能算得清楚。像問2，事關

死活，範圍又小，是能算清楚，也必須算清

16

楚的地方，細算的結果。正解的黑1，似乎

下在無關緊要的地方，可是這是唯一可致白

棋於死命的著點，這手『正解』，是這個棋

形特有的現象。除了算棋沒有別的方法。該

下的地方就是『正解』，明明白白，一清二

楚。

至於算不清楚的局面呢！因為算不清

楚，所以找不到『正解』。可是棋總要下下

去。另一方面，算不清楚，也可說是可以考

慮各種下法。所謂『感覺』、『棋風』就紛

紛出籠了。這時『空壓戰法』可以幫你尋找

答案，這個答案是不折不扣的『自己的答

案』；另一方面，『算不清』的問題並沒有

解決，所以『答案』和『正解』是兩回事，

不能混為一談。

記者：「好像有點懂了。」

老師：「我現在急著要吃蛋糕，因為沒

有什麼時間了，可是妳不用急著懂，一個禮

拜長得很，妳慢慢來就好了。」

記者：「可是我們學棋，都是學該下哪

裡就下哪裡，像老師這樣說，我這種棋力，

會不知道怎麼下呢？」

老師：「妳放心，『空壓戰法』就像一

部越野車，『空』是方向盤，『壓』是引

擎，只要學會操縱，可以帶妳去任何地方。

『空壓戰法』是任何棋力都適合的，和這壺

香草茶適合任何蛋糕一樣！」

問3：白棋次一手下在哪裡？

④ 圍棋新大陸

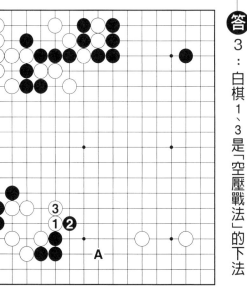

慢地談吧！我和女友約會的時間快到了，不走不行了！」

記者：「總編吩咐，要老師為這次連載開頭做一個宣傳，因為這專欄是我們的新強打。希望多吸引一點讀者，請老師總結幾句。」

老師：「哎呀！這種事還要我做，你們跑來日本幹嘛！今天我講得夠多了，妳隨便找兩句就好了，跟班的也能幫忙呀！」

記者：「才剛開始，我真的不知道怎麼寫，而且總編說盡量要用老師原來的語氣呀！」

老師：「我連語氣都得注意呀！從來沒搞過這麼辛苦的探訪。不過我的綽號是『菩薩棋士』，那我說妳就照寫好了，錄音機還

跟班：「我覺得A點好大呀！」

老師：「喲！原來你還活著，我就知道有人會這麼說，你說的也沒錯，不過這不是我的答案，關於這個局面，我們明天以後慢

在轉嗎？要說了，『本專欄討論圍棋基本理論，內容適合各種程度棋力的棋友，不僅會讓棋力突飛猛進，更能增加下棋樂趣千百倍。此後的內容是，對圍棋的常識作根源性的質疑與探討，是一場尋找圍棋新大陸的大冒險，又是一部開拓永恆樂園的幻想曲！』」

記者：「老師，這是圍棋專欄，和幻想曲扯得上關係嗎？」

老師：「年輕人不懂事，哈利波特之後，只要打幻想曲的招牌，就有人看，這個時代敢吹牛的人就贏呀！」

記者：「謝謝老師！請問明天採訪從幾點開始呢？」

老師：「對對，我已經跟總編輯商量過，明天就一邊吃晚飯一邊談吧！反正跟班的不要忘記帶電腦就好了！」

記者：「一邊吃飯？方便採訪嗎？」

老師：「不用客氣，我是不會介意的，那我就幫你們預約這飯店裡的中國菜好了，我會要他們開個房間，不會讓你們不方便的，最後來個問題。」

問4：黑先哪裡是大場？

19

第一天　桃花源

「空壓法」是什麼東西？

❺ 常識？

好久沒吃到道地的中國菜嘍！

記者：「老師，我們準備好了，隨時可以開始。」

老師：「我已經叫他們可以開始上菜了！」

記者：「老師，我是說，可以開始講棋了。」

老師：「唉呀！妳叫我一邊吃一邊說，那不是太折磨老人家了嗎？」

記者：「一邊吃、一邊說，是老師建議的。」

老師：「既然妳這麼堅持，我只好聽妳的，還好我的綽號是『多功能棋士』一邊吃、一邊說一點都沒有問題。答4，答案是黑1。來了，來了，妳不要小看這個油淋

記者：「今天我們正式開始採訪，請多多指教。」

老師：『桃花源』是這家飯店的招牌店，今天訂得到房間，實在是你們的福氣。

22

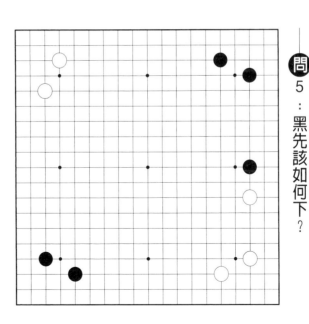

…」

記者：「老師答4的黑1，是常識性的答案，是不是需要一點說明呢？」

老師：「妳說『常識性』的答案，是什麼意思呢？」

記者：「我剛學棋的時候，老師就教過，布石要從寬廣的地方下起。問4的布石，比起上邊的、左邊、下邊，右邊最為寬廣，而且具有立體性。所以黑1是必然的答案，我想這個學棋的人都知道！」

老師：「原來妳什麼都知道，那我正好不用講棋，這海蜇皮的確好吃，不過今年日本海大量繁殖，他們今天會不會算便宜一點呀！」

記者：「老師，我是說問4這麼簡單，是有什麼用心嗎？」

老師：「簡單？才不簡單呢？黑1以後，白2逼，妳怎麼下？」

記者：「這就難了，可是黑1應該是不會錯的吧！」

—問5：黑先該如何下？

老師：「白2之後，妳不知道該怎麼下，妳怎麼知道黑1是對的呢？所以這就是問5。」

雞，它是名古屋土雞，比普通雞貴三倍，…

6 同樣的棋，不同的意義

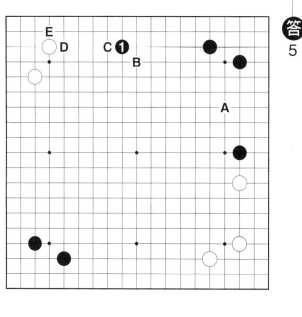

記者：「問5，黑棋該下哪裡呢？」

老師：「問5答，黑1是常識性的下法，可是將來白棋在A打入後，B的肩衝拿成為一個絕佳的手段。所以黑1應該下B比下一著不知道要怎麼下，這不是矛盾嗎？」

較有立體感，可是被白棋馬上C逼過來，又沒有把握，這麼想，說不定應該立即D碰，或許也可考慮E的問應手……。這實在太難，我一想就覺得對消化不好，這是在『桃花源』最不該做的事。」

記者：「老師是說，您還沒準備好答案？」

老師：「立刻要求答案，是年輕人的通病呀！」

記者：「老師這話就矛盾了。問5的目的，本來是──黑拆在星下，被白拆三逼緊以後，黑棋該下哪裡，要是不確定的話，也沒有辦法確定黑棋的星下的是正確的。可是老師一邊說黑棋該拆在右邊星下，一邊又說下一著不知道要怎麼下，這不是矛盾嗎？」

老師：「妳記性實在不好，所以犯了一個基本的錯誤。我昨天就告訴妳，空壓戰法是有答案，可是沒有正解。所以，我不知道問5該怎麼下，我照常可以無憂無慮地拆在星下。因為我一開始就不認定星下是正解，也無須證明它是正解的。」

記者：「那老師為什麼問我該怎麼下呢？」

老師：「當初我們對星下拆中的這個答案一樣，可是我們的想法是不一樣的。很多人以為圍棋只要下對地方就好，可是這是天大的錯誤，就像同樣一句話，從不同的人口中說出來，就會有不同的意義，事實上是不同的一句話一樣。」

記者：「那我的星下跟老師的星下，有何不同？」

老師：「妳說這個局面，大家都會拆在右邊星下，意思是說這個棋是『正解』。慢點，佛跳牆來了，我沒時間和妳囉唆，同樣是佛跳牆，對我這種懂味道的人，和你們是具有不同的意義，來一題詰棋，讓你們想

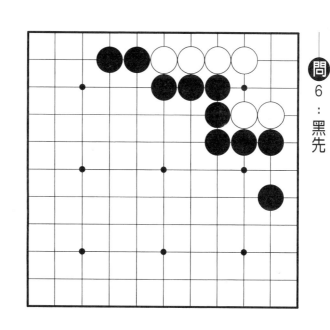

問6：黑先

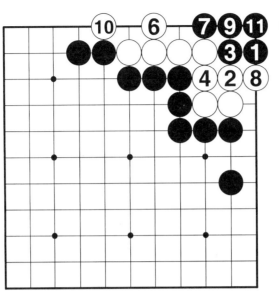

了！」

記者：「老師，『空壓戰法』沒有正解的問題，已經說完了嗎？」

老師：「說完？棋的任何問題，其實都是說不完的，這個問題也是說來話長，以後慢慢說好了。研究也研究不完，想也想不完，棋士眞命苦！只有靠吃東西，來解脫呀！」

記者：「可是雜誌專欄總是需要開頭與結尾，這樣子，我們不知道怎麼去整理，能不能請老師每天有一個主題呢？」

老師：「圍棋本來就是一個混沌，誰也沒辦法整理，不過我的綽號是『理論派棋士』，今天從開頭來，『空壓戰法的定義』，就從這個主題開始談吧！」

老師：「還好你們不會詰棋，讓我好好把佛跳牆喝到最後一滴，答6，黑1點是白形與角上二之1的雙急所，黑11爲止，白棋居然是淨死。小姐，下一道菜，可以上

記者：「老師，我們只有一個禮拜時間，只是定義，就要談一天嗎？」

老師：「萬事起頭難呀！『空壓戰法』本身是很單純的東西，問題在你願不願意接受它，不過世事都是如此，民主自由，是很單純的東西，人類要接受它就花了幾百年。」

記者：「那麼請老師對『空壓戰法』下定義。」

老師：「慢點，雖說是單純的東西，也不是那麼快就能下定義的。佛跳牆好吃得沒話說，你要我定義什麼是『好吃』，可沒那麼簡單。妳是記者，要自己想問題，從我的回答裡面，自己去整理出來才對呀！不然我寄個錄音帶給總編就好，你們也沒機會來『桃花源』了。不要這樣哭喪著臉，現在我吃清蒸鮑魚，妳可以慢慢準備。」

問7：白1夾，「空壓戰法的第一感在哪裡呢？」

❽ 打架一定要打贏

老師：「答7，我選擇的是黑1，這著該怎麼說，只好說是馬步掛吧！不過掛的對象是邊上的星位。這著棋可說是空壓法的一個基本想法，就是打架一定要打贏。」

記者：「為什麼這一著就可以打贏呢？」

老師：「我先要聲明，棋不是一個人下的。這著是我想這樣打贏，並不表示這樣就可以打贏。簡單的說，這時左下角被夾住了，黑子和白子是三比一。白棋從左下角動手，就要挨打。這問題要說明還早，本問只是秀菜，讓你們聞一聞空壓法的香味。我們還是回來談定義問題好了。」

跟班：「不過這個答案從空中壓下來，真是名符其實的空壓戰法。」

老師：「原來你的嘴巴還會說話，我還以為只會吃呢！」

記者：「老師昨天為這個專欄宣傳的時候說，空壓戰法是基本理論。」

老師：「唉呀！妳又搞錯了。我說的是

本專欄討論基本理論，可是空壓戰法是不是理論，這很難說。說眞的，圍棋這個遊戲是否允許理論存在，也是見仁見智。爲了宣傳，稍微吹噓一下嘛！沒關係，在這個紅燒排翅之前，一切問題都是微不足道的。來，大家慢慢享受呀！」

記者：「老師，這次採訪因爲時間有限，需要的篇幅又很多。這樣的進度，說不定有一點來不及。」

老師：「年輕人就是這麼任性，每個人的節奏不一樣嘛！不過我的綽號是『解決難題棋士』，爲了節省時間解決進度問題，空壓戰法以後簡稱『空壓法』。這樣，妳有心情慢慢吃了吧。」

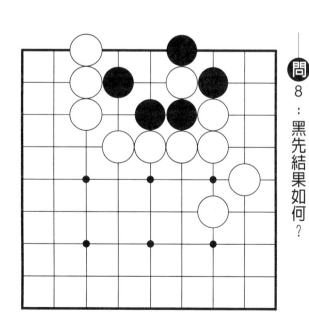

問8：黑先結果如何？

⑨ 打擊姿勢

老師：「答8黑先劫黑1急所，白2是最強的抵抗。白6止成本劫。」

跟班：「老師，這一題比前兩題簡單一點。我一下就做會了。」

老師：「那以後就出簡單一點的好了。」

其實『空壓法』只要這個程度的詰棋會做就太夠了，當然不會做也沒有問題。

記者：「那空壓法到底是什麼呢？」

老師：「我打一個比喻給你們聽，你們看棒球嗎？」

跟班：「棒球我最喜歡，還常常去球場看比賽。」

記者：「我不去球場，偶爾會在電視看大聯盟幫王建民加油。」

老師：「那就沒有問題了。空壓法可以說是棒球裡面打擊手的一種打擊姿勢。一般而言，思考圍棋的時候，想的是『這麼下的話結果如何』，也就是說關心的是『打到球以後、球會飛到哪裡。』」對於之前的揮棒動

30

作和打擊姿勢不太關心。因為下棋和運動不一樣，一邊是動身體，一邊是動腦筋。身體的動作可以教，腦筋的動作可沒什麼好教了。」

記者：「關於圍棋的『打擊姿勢』和『打擊動作』要怎麼解決呢？」

老師：「沒什麼好解決的，這種事情不教也會，自然就會。是日語所謂的『自然體』呀！就像從剛才吃的都是大菜，不用人教，我自然就想吃點小點心。小姐——來個蟹黃燒賣和翡翠蒸餃，你們要什麼，『黑白下』請客不用客氣！」

記者：「不要了，謝謝。」

老師：「你們這樣雖辜負總編的好意，人各有志我也沒法強迫。」

問 9 ： 黑先焦點是下邊。

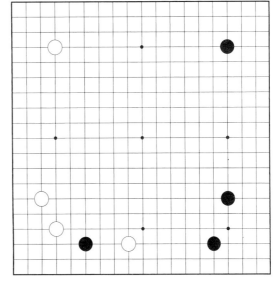

⑩ 全壘打

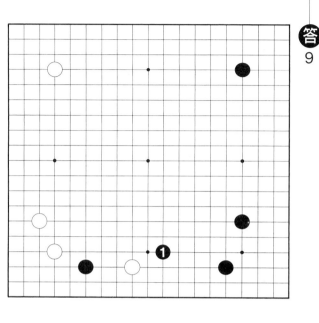

答9

老師：「這手棋待後會說明，先要把剛

跟班：「好特別的夾法。」

老師：「答9這盤棋我選的是黑1。」

才的話說清楚。耶，我說到哪裡呢？」

記者：「老師說空壓法比如棒球的打擊
姿勢與動作。」

老師：「對對，空壓法本身可說只是一
個姿勢。姿勢誰都會擺，可說空壓法是誰都
可以馬上實行的。可是用空壓法來決定下一
著棋的時候，每個人得到的結論都不一樣。
就像揮棒打擊，由於每個人體力和技術都不
同，從同樣的姿勢也是無法做出同樣的動
作。」

記者：「要是學了也會走樣，那用空壓
法有什麼意義呢？」

老師：「當然有意義，儘管每一個人動
作不一樣，這個『動作』是從空壓法的『姿
勢』開始的，沒有前面這個『姿勢』，無法

32

得到後面的『動作』。」

記者：「老師是說就算動作不好，用空壓法這個姿勢的話可以得到比『自然體』更好的結果。」

老師：「不要想得那麼功利，自然體也沒什麼不好。只是說，空壓法是特別注重『姿勢』的。普通的打擊手球來棒揮，是自然打法；從『空壓法』這個固有的姿勢揮棒，是空壓打法。每個人嗜好個性學歷家庭存款壽命長相都不同，任君選擇呀。」

記者：「老師說得那麼不清楚，讀者會跑掉的。」

老師：「可以這麼說，空壓法的最後目的是發揮自己最大的潛力，打出場外全壘打，可是需要一點棋力、信心、和運氣。」

問10：黑先結果如何？

⑪ 完全資訊遊戲

樣的姿勢呢？」

老師：「一個固定的姿勢，最先必須決定的是站法，也可說是立足點。空壓法的立足點就一句話『圍棋的變化是無限的』這是空壓法的大前提，也是最重要的地方。」

記者：「『圍棋的變化是無限的』這句話很多人都說過呀。」

老師：「說真的和說著玩的不一樣。說真的是空壓法，說玩的是自然法。」

記者：「為什麼有人是說著玩的呢？」

老師：「那我問妳，妳覺得圍棋的變化是不是無限的。」

記者：「這我沒有想過，我們用電腦上網查一下。」

老師：「這種事用肚臍想就知道了，還

老師：「答10黑先白死。黑1急所，黑5容易成為盲點，發現黑5這題就解決了。」

記者：「那麼說，空壓法的姿勢是什麼

要依賴別人。『瑤柱玉枝』上來了，這道也是桃花源的名菜，正好配我的翡翠蒸餃，妳們就慢慢查吧。」

跟班：「查到了！遊戲可大別為『完全資訊型』與『不完全資訊型』。完全資訊型是可以找到正確答案的，如井字遊戲、象棋、圍棋等。不完全資訊型則有運氣成分，無法決定正確答案，如橋牌、麻將等。」

老師：「原來還有這種分法，可是不止圍棋，橋牌、麻將也有一大堆書教妳這樣打，有高手也有戶頭。對我這種從小在棋社混的人來說，圍棋和橋牌也差不了多少。」

記者：「這是本質的問題，圍棋的所有的資訊都是攤開來的，任憑你去取得；牌戲類的遊戲除非你偷看牌，不然無法擁有所有資訊。」

老師：「真的頭頭是道，明天妳講棋我吃飯。」

問11：我是白棋，下一著是？

⑫「有限」與「無限」

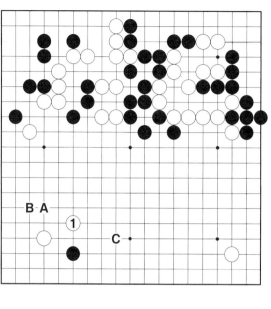

記者：「不先說明一點，沒辦法吸引讀者。」

老師：「答符11我下的是白1鎮。反正這一題也是秀菜，讓你們習慣習慣空壓法的味道。」

記者：「不先說明一點，沒辦法吸引讀者。」

老師：「我的綽號是『最佳服務棋士』只好應觀眾要求。因為現在左邊沒有封緊，不想A或B應。一般會採取如C位夾攻。可是我當時覺得牽制中央數子最為重要，所以採取這個下法，到現在都還沒後悔。這樣夠嗎？」

記者：「像現在這樣聽講棋我們覺得比較實在。」

老師：「為了講棋，才必須把基本問題弄清楚。剛才你們的結論是『圍棋是完全資訊型遊戲，可以找到正確答案。』」

記者：「只好這麼解釋了。」

老師：「這就怪了，完全資訊的意思是你能擁有所有的資訊，也就是說圍棋這個遊

36

戲的資訊是有限的，換句話說，圍棋的變化是有限的。可是，現在我們討論的是『空壓法的前提是圍棋有無限的變化』這是一個大矛盾！怎麼會把事情搞成這個樣子，妳說妳要怎麼解決這個問題呀？

記者：「主張圍棋變化無限的人是老師，該解決問題的人也是老師呀！」

老師：「原來也有這種看法。好吧，我就幫妳解決問題。圍棋變化為何並非『有限』

——因為圍棋是『悠閒』的遊戲。」

記者：「請老師節省時間。」

老師：「完全資訊型的遊戲只有有限的變化，也有正確答案。可是為何圍棋的變化是無限的呢？原因是圍棋的正確答案——正解是該下哪裡，我實在是搞不清楚呀！」

記者：「拜託老師認真一點好不好。」

老師：「我這次是說眞的呀！」

問 12：黑先結果如何下？

⑬「我」是基準

老師：「答10因為你們把事情複雜化，只好來一個簡單的問題。黑1是一目了然的急所，黑3為止，白棋雙方進不去。」

記者：「事情很單純，圍棋和老師是不同的東西。老師不能因為自己搞不清楚正

解，就規定圍棋不是『完全資訊遊戲』。」

老師：「妳又搞錯了！好好整理一下妳的糨糊頭腦。『空壓法』是『我』的打球姿勢，而這個姿勢的立足點是圍棋的變化是無限的，也就是說圍棋是『不完全資訊遊戲』。事情的內容完全限定於『我』的內部，用『我』做為基準，是當然的道理。」

記者：「好牽強的說法！」

老師：「『我』不只是我自己，圍棋只要是人下的遊戲，所有下棋的人都是獨立不相關的一個『我』，每一個『我』下的棋又都是各個獨立不相關的『我的棋』。這麼明明白白的道理，就像這籠擺在桌上的蟹黃燒賣一樣，是一清二楚的事實。唉呀！這竹籠裏怎麼一個燒賣都沒有，我的燒賣我的燒

賣，我的⋯⋯啊！跟班的，是你吃掉的吧？」

跟班：「對不起，因爲太閒了，最後兩個是我吃掉的。」

老師：「什麼！你都吃光了！我從剛才就只爲了吃燒賣活著的，你剝奪了我人生的意義。」

跟班：「老師也有吃兩個呀。」

老師：「你全部吃了三個，我自己叫的燒賣只吃到兩個，天下有比這個更悲慘的事嗎？」

跟班：「眞的對不起。下一道脆皮烤鴨，我的份獻給老師，表示歉意。」

老師：「雖然受到的打擊無法得到彌補，我綽號『寬恕棋士』，只好接受你的建議。」

問 13：白先，空壓要點在哪裡？

⓮「有限」的立場

老師：「答13，雖然其他大場很多，白1是要點。黑4為止白棋的攻擊得到收穫。

關於……我講到哪裡？」

記者：「老師說到，自以為很清楚的事

實也會和燒賣一樣，其實是不存在的。」

老師：「胡說，那是意外。前面說什麼？」

記者：「那就要整理一下……老師是說『圍棋要是站在對局者的立場來思考的話，是個人的私事。就算不是由客觀，而是由主觀為基準，也沒有問題。』」

老師：「妳看！我的說明就是這樣有條有理。關於主觀的問題雖然還有下文，可是先要告一段落，必須回來說明一下關於『無限』的問題。」

記者：「『圍棋的變化是無限的』老師不是已經解決掉了嗎？」

老師：「解決掉的是關於『我認為是無限』的部分，一般說來圍棋還是被歸類為

『完全資訊型遊戲』，妳剛剛也是那樣說的。」

記者：「我的棋沒老師那麼強呀！」

老師：「強弱完全不是問題，而是立場的問題。其實越弱的人理應越容易接受『無限』的立場。比如說中國頂尖棋手周鶴洋，被別人問起今後圍棋技術上的展望時，就回答說『當會往數值化的方向發展下去』。這就是典型的『有限』的想法。」

記者：「哪一點是『有限』呢？」

老師：「這話把它再說明白一點就是——每一手的大小，只要不斷研究下去，可以用『目數』這個『數值』清楚的表示出來。

說到『目數』偶爾也做個官子題。」

問14：黑先怎麼下？

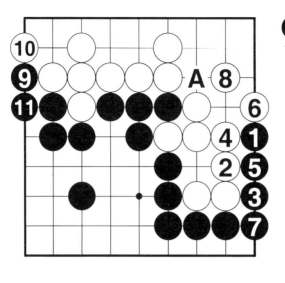

答 14

記者：「從黑1就可以算到最後的結果。」

老師：「對，這就是所謂『有限』的局面。我們重新想一想周鶴洋的預言——每一手的大小，只要不斷研究下去，可以用『目數』清楚的表示出來。這個問題。」

記者：「有什麼問題嗎？」

老師：「這句話本身當然沒有問題，只是對『我』來說就有麻煩了。」

記者：「和老師有來往的人，大概都覺得有麻煩。」

老師：「圍棋是地圍得多的人贏的遊戲，所以『地』是最後也是唯一的標準。上面那句話的『目數』和『地』是同義語。麻煩的是在『地不到最後終局，就無法確定』

老師：「答14黑1是手筋，白4如5位衝，黑A斷白不可收拾。黑7後，還留有8位點，白8補黑搶到最後官子。黑1要是下

黑3位白1跳黑棋馬上輸掉。」

這個地方。」

記者：「對不起，我還不知道老師想說什麼。」

老師：「還好烤鴨來得很慢。這樣吧，妳想像一下跑馬拉松第一集團的選手，一邊跑一邊想此什麼。」

記者：「大概是想『要怎麼樣才能最先跑到終點』吧。」

老師：「對，選手會以終點為基準，考量整個賽事。不過那是因為馬拉松雖說距離長遠也是『有限』的；要是比賽距離是『無限』的，或是像我這樣一開始就不可能跑完全程的話，沒有人會去考慮終點的問題。」

記者：「我有點懂了，周先生可以用『目數』做為他下棋的基準，表示他是可以考慮到『終局』。可以考慮終局，則表示他對圍棋的看法是『有限』的。」

老師：「就是這麼一回事，快讓我吃鴨吧！」

問 15 ： 黑先，請考慮最強手段。

⑯「無限」的高山

立場以後又怎麼樣呢？」

老師：「對『有限』的人來說圍棋是可以從『終局』逆向推論的遊戲。」

記者：「這句話太抽象了！」

老師：「『有限』想法的人，自然能用『地』的概念來進行思考。『地』因為是一個很清楚的實體，可以當作一個『尺度』，拿來當測量的單位；也可以當作一種『語言』展開邏輯，拿來當推理的工具。」

記者：「『地』這個東西可真好用！」

老師：「只要知道後手扳黏是兩目『地』，就推理得出抱吃六目、就算得出所有官子死活打劫的大小、算得出手筋攻殺攻擊騰挪的結果、不管後盤中盤序盤對手猜子抓幾顆棋子下期總統是誰東京何時發生大地震

老師：「答15黑1碰是此際最強手段，黑棋實地不夠，要最大限度擴大中央才有希望。跟班的，不要忘記你的烤鴨是我的。」

記者：「知道周鶴洋先生是『有限』的

都能算得一清二楚。」

記者：「這麼說『有限』的立場有什麼問題呢？」

老師：「『有限』與『地』都正確完美，無懈可擊。問題出在『我』身上。」

記者：「老師有一點問題，我們已經知道了。」

老師：「妳又胡說！『我』也就是下棋的人。不管他是什麼立場，在搞不清楚該下哪裡的時候，圍棋就變成一座『無限』的高山，擋住你的去路。」

記者：「搞不清楚的局面，以思考解決，是下棋最有趣的過程呀。」

老師：「來了！妳現在說『以思考解決』這個地方才是真正的問題。」

問16：白先，思考方法和上一題一樣。

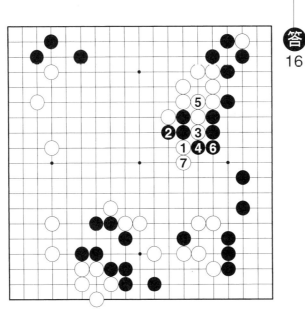

⑰ 貓的語言

老師：「答16白1碰，是維持中央最大空間的下法。白7為止，只要在中央進行有利的戰鬥，白棋就不用擔心實空不夠。」

記者：「搞不清楚的局面，以思考解決，有什麼不妥嗎？」

老師：「這是下棋的人共有的問題。搞不清楚，表示棋局對自己已經成為『無限』，可是，『地』是來自『有限』的。用『地』做思考工具來解決『無限』的問題，就像用貓的語言來解決妳的問題一樣，管用嗎？」

記者：「算不清楚的地方，可以用『感覺』來解決。」

老師：「所謂『感覺』大都是教妳虛心的看棋盤啦，放鬆心情去感受局面啦，等於是叫妳不要想，可是妳不是要『以思考解決』嗎？」

記者：「那老師叫我怎麼辦呢？」

老師：「所以我說，妳在用貓的語言來

解決自己的問題。當妳搞不清楚的時候，妳已經是『無限』的動物，可是妳還用『有限』的語言『地』來思考的話，只會愈扯愈迷糊。」

記者：「所以我才需要用非思考性的『感覺』來解決問題。」

老師：「原來妳的『感覺』那麼管用，這個專欄就交給妳寫，明天我們只管吃飯就行了。」

記者：「老師不要欺負人，我的『感覺』最差；用『感覺』是最後的手段，窮餘之策呀！」

老師：「看來老實是你唯一的優點，不過世上沒人能無條件相信自己的『感覺』真能想得清楚的話，誰也不會去勞駕『感覺』真出馬的。」

問17：黑1長，雙方孤棋散在，大場也還留著，白棋的下一著呢？

⑱「我」是不完美的

老師：「答17白1是空壓法的『交點』，這個局面最重要的是中央的主動權，這個時間最重要的是吃掉這碗八寶燕窩粥。」

記者：「關於白1能不能再說明一下。」

老師：「不要急，從明天開始會好好說明，現在該解決的是『感覺』的問題。」

記者：「原來老師還記得！老師最後說到『感覺』並非思考。下棋的人是因為自覺局面變化無限，無從思考，只好仰賴『感覺』。」

老師：「可是『子貢』說得好『我思故我在』，就算局面是無限，也不應該剝奪我思考的權利。」

記者：「原來老師除了吃以外還有『思考』的興趣，可是老師剛剛說，在無限的世界裏，用有限的尺度和語言『地』的話，無法作有效的思考。」

老師：「所以，在無限的世界，必須找

48

到一個東西來取代『地』。問題是，『地』實在是又完美又可靠，要找到一個能和『地』相比的東西來代替它，可以說比登天還難呀！」

記者：「那就是『空壓法』嗎？」

老師：「有一天，我從馬桶要站起來，撞到門的把手的時候，忽然想通了！『無限』的起因是因為『搞不懂』，可是搞不懂的對象是『完全資訊型遊戲』的圍棋——本來是搞得懂的東西。所以，搞不懂的原因是因為『我』是『不完美』的，『無限』本來就是來自『不完美』的呀！」

記者：「那又怎樣呢？」

老師：「取代『地』的語言，就算沒有『地』那麼完美，也是當然的。『不完美的我』用『不完美的語言』，可以說是門當戶對，天作之合。」

問18：白先如何安頓右邊白棋？

⑲ 空與壓是尺度與語言

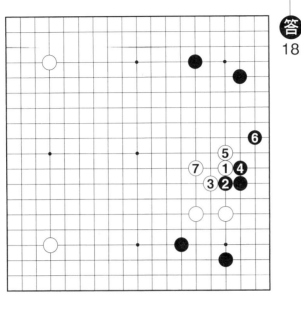

答18

老師：「答18白1掛，是不怕黑棋衝斷時的下法。白7為止，型態厚實，可以滿意。對了，前面那一段說明，妳聽懂了嗎？」

記者：「老師一口氣說了一大堆，我有一點來不及整理。跟班的，你有記下來嗎？」

跟班：「怎麼連妳也在叫『跟班』了！不過，在下當然不敢不記。老師是說，耶⋯⋯『臭棋用自己的呆腦筋胡思亂想，別人是管不著的。』」

老師：「笨瓜，那樣說誰還會看這個專欄？不過，你整理的也不全錯，說我是臭棋，我也不反對。」

記者：「我當然不會那樣寫，臭棋怎麼當老師呢？」

老師：「我很臭，可是我很溫柔。」

記者：「請節省時間。」

老師：「棋臭不臭，其實都是相對的問題。只要你不知道『正解』，比起全知的神來，每一個人都是臭棋。」

記者：「臭不臭的事請告一段落，老師現在是說到『以無限為前題的話，思考的道具就算不如『地』一般的嚴密，也無不可』。」

老師：「對對！差一點忘記了。在我的無限世界，代替『地』的東西就是『空』與『壓』。

『空』是棋盤上的棋子所構成的空間的關係。

『壓』是棋盤上的棋子所構成的強弱關係『空』與『壓』背負了『尺度』與『語言』的任務，擔任無限世界的主角。」

記者：「我一直以為『空壓法』是關於『感覺』的方法，這麼說『空壓法』可以說是一種『思考法』嗎？」

老師：「這又得慢慢說了。」

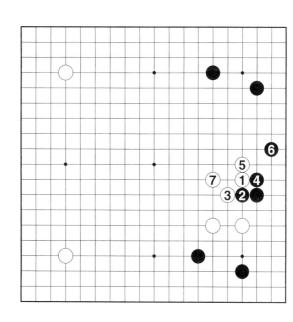

問 19：白先該下大場？還是該攻黑龍？

51

20 「有限」是拼圖，「無限」是畫畫

答19

嗎？」

老師：「有一半是，『空』是棋盤上的棋子所構成的空間的關係。『壓』是棋盤上的棋子所構成的強弱關係。在『空』與『壓』的判斷定位以後，可以說是一種思考法。可是最初的判斷還是要依賴感覺。」

記者：「老師不是說不要依賴感覺嗎？」

老師：「圍棋至今說到感覺，就到此止步沒有下文。空壓法可以說是釐清感覺裡面用思考可以涵蓋的部分。可是另一方面當然也會留下只好依賴感覺的部分。不過今天說再多也沒用，光看食譜沒有菜還白流口水。甜點都上來了，明天打開棋盤好好談啦。」

記者：「那我們最後再整理一下，『圍棋的變化是無限的』這個立足點為什麼那麼

老師：「答19空壓法的基本是打得贏的架一定要打。白1鎮、3馬步續攻，只要白棋居於優位，沒有不攻的理由。」

記者：「空壓法可以說是一種思考法

重要呢？」

老師：「要是你認爲圍棋的變化是有限的，棋就會有客觀基準的存在，除了『正解』以外的棋一定是壞棋，你只好去遷就那個基準。可是只要站在『無限』的立場，你可以自訂基準，所有的棋都可能是好棋。『有限』是拼圖，『無限』是畫畫；有限是填考卷，無限是寫文章；有限是發現，無限是發明；有限是神，無限是人……」

跟班：「（小聲）妳覺不覺得老師像賣膏藥的？」

老師：「上課說話出去罰站，跟班的芝麻球冷掉可惜，我會幫你吃。」

問 20：黑先左下還有第一級的大場，可是空壓法的著眼點在何處？

㉑ 不懂也是真理

老師：「答20因為黑棋上邊眼位還不完全，黑1以下是空壓法的原則。」

跟班：「黑5，為何轉變方向？」

老師：「空壓法想法單純，可是局面千變萬化，上邊黑棋補強後，棋盤重點移至下邊黑……奇怪！你應該在外面罰站才對。」

跟班：「老師，除了我的芝麻球以外蓮子酥也請一起用。」

老師：「看在你的悔意上，今天放你一馬。」

記者：「我整理了一下今天的主題──『壓』的概念就如同『地』一樣，可以用來進行計算與推理。老師這樣可以嗎？」

老師：「還好，不過不要忘記寫『對我來說』。為了怕妳忘記，我再說一次，這個專欄的所有的道理，包括所有的問題的答案，都是『我個人認為』的；不是正解，也不是標準答案。這一點一定不能搞錯。」

在正確的著點無法判斷的局面下，『空』與

記者：「這樣好難寫呀！讀者看專欄多少是想要追求真理的。」

老師：「妳這就叫歧視，『懂』是真理，『知道自己不懂』也是一種真理呀。反正對於寫手來說，老師的每一句話都是真理，妳只管把我說的話好好寫出來，其他沒什麼好想的啦！」

跟班：「老師一開始說空壓法是棒球的打擊姿勢，讓我覺得很好懂。後來說起什麼『無限』就愈聽愈糊塗。」

老師：「不要那麼怕『無限』，說起來它和空壓法一樣，是一種主觀的產物；除了我的愛心以外，宇宙裡頭還沒找到任何東西真的是無限的。可是妳只要接受它，它會幫你解決一些問題。」

問 21：白1夾，黑棋呢？

㉒「空壓法」與「不完美」

好處。」

記者：「白棋好像自投羅網，這對手是不是很弱呢？」

老師：「是劉昌赫。」

記者：「對不起！失禮了。」

老師：「好一對失禮搭檔。黑1雖然不知道是不是好棋，可是和右邊的空間發生關連，白棋也不是多好應付。」

記者：「這下法很有意思，明天開始講棋讓我們很期待。」

老師：「我也很期待，所以今天我進『桃花源』之前，已經幫你們到三樓的韓國料理『天宮』去預約了。這東京MIRAGE HOTEL每一家餐廳都是名店，你們真有福氣。」

老師：「黑1跳。」

跟班：「老師，放錯了一路。」

老師：「閉嘴！一點都沒錯，我故意多跳一路。白2以下，黑7斷，黑1位置恰到好氣。」

記者：「最後能請老師像昨天那樣，做一個總結嗎？」

老師：「唉呀！妳吃奶要吃到什麼時候，這是寫手的工作呀！不過我的綽號是『育兒棋士』，沒有問題。對對！要把我寫得酷一點，不用提出生年月日，還有⋯⋯」

記者：「講棋是老師的工作，請您趕快開始。」

老師：「『空壓法』因其立足點本就基於『不完美』，其體系必定無法完美無缺。

然而，『不完美』所顯示出『空壓法』的缺陷，同時也顯示在『不完美』的前題下『空壓法』必有其運用的可能性與空間。」

記者：「謝謝老師，今晚我會努力整理。」

老師：「這頓晚餐因為沒有吃到最後兩個蟹黃燒賣，只能打五十分。不過我會在櫃檯拿兩盒禮餅回去，告訴總編不用覺得對我過意不去。那我就先走了，掰掰！」

問22：黑先，白1夾，想法和上一題有點像。

第二天 天宮

「空」

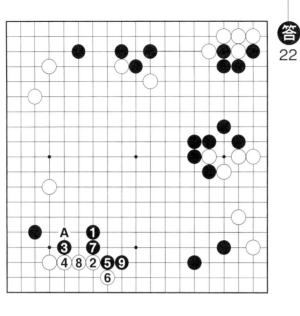

㉓ 棋食同源

式、味道、想法，本來已經和韓國的烤肉有

經是日本料理一樣，日本的烤肉店不管形

肉和漢城的其實很不一樣。就像拉麵現在已

老師：「烤肉烤肉烤肉！日本的韓式烤

很大的距離，可以說是一種日本料理了。可

是因為最近的韓流，很多店有刻意回歸韓國

味道的動作⋯⋯」

記者：「老師，我們需要的是圍棋的講

解。」

老師：「俗話說『棋食同源』，所有的

事都是息息相關的呀！」

記者：「最少請先說明最後的問題。」

老師：「對對，差點忘記。答二十二

黑1是我的次一手，對於白2，有黑3以下

封住的手段。白要是A位分斷，黑2跳下，

下邊潛力雄厚。」

跟班：「老師的答案好像都是隨便在中

間放一顆子，然後很巧妙的自圓其說。」

老師：「你又開始亂講話，不過只要等

一下不要偷吃我的肉我什麼事都能原諒。本專欄的出題都是本人的實戰譜，對方的應手基本上也是真槍實彈的，雖不能說是『正解』，是真槍實彈的。關於動機的部分可以自說自話，關於結果可沒辦法自圓其說。」

記者：「先請老師說明今天的主題。」

老師：「空壓法是成套的東西，要我每天拆下一部分弄一個『主題』出來談何容易呀！」

記者：「用文字來表達一件事，本來就只好如此。」

老師：「什麼都聽妳的，主題也由妳定好了。為了享受『天宮』的頂級泡菜先來一杯生啤酒，小姐——」

記者：「老師請等一下！總編交代，採訪時老師要做什麼都沒辦法，不過一定不能讓老師喝酒，總編還說，您有親口答應他了。」

老師…「當老師真命苦！」

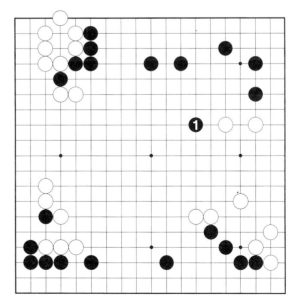

問
23
：白先

㉔「空」的性質

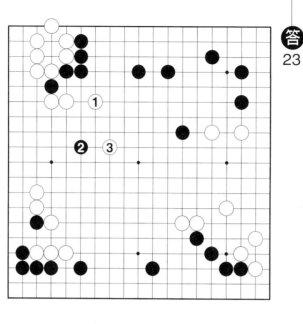

答23

面，『空』和『壓』代表尺度與語言。按這麼看，可以說『空』是『尺度』，『壓』是『語言』嗎？」

老師：「這樣說，也過得去。」

記者：「那就請老師從『空』開始說吧。」

老師：「本來『空』與『壓』就像硬幣的兩面、就像棋士與寫手、就像你跟我、就像男人與女人……」

記者：「老師是想說什麼呀？」

老師：「我是說，『空』與『壓』是互相依賴，永不分離的概念。硬把他們拉開，於心不忍呀！」

記者：「對不起！我跟老師的關係只有這個禮拜。」

老師：「答23白1跳，是雙方勢力圈的分水嶺。黑2不得不侵入，白3得以展開第一波的攻擊。」

記者：「老師昨天說的，在空壓法裡

老師：「不用緊張，我雖然看得出妳對我的好意，我會尊重自己選擇的權利。」

記者：「今天談『空』，到底是可以還是不可以。」

老師：「可以、可以、都照妳說的。我知道要賺這一筆稿費，還不能得罪妳的了。」

記者：「終於可以開始了。『空』就是棋盤上的空間。說得更仔細一點，是『尚未確定，可能變化的空間』；在空壓法裡面，有兩種性質。

1有利空間──就算對手先下，也能展開有利的戰鬥的空間，一般稱為『模樣』。

可是『有利空間』包含戰鬥行為，更為廣義。主要用於局面的判斷。

2影響空間──因自己的著手所影響的空間。主要用於尋找次一手。」

老師：「那你們好好記一下。『空』到底是什麼？」

記者：「可以、可以、都照妳說的。我知道要賺這一筆稿費，還不能得罪妳的了。」

老師：「終於可以開始了。老師，請詳細解釋『空』到底是什麼？」

問24：模樣型的佈局。黑2立下，白先。

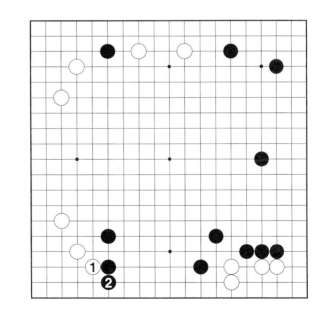

㉕ 自備基準

答24

記者：「先請老師說明『有利空間一

老師：「答24白1、3馬步飛，擴大己方模樣後白5佔據黑方模樣中心點，主張左邊的空間冠於全局。」

就算對手先下，也能展開有利的戰鬥的空間，一般稱爲模樣。可是有利空間包含戰鬥行爲，更爲廣義。主要用於局面的判斷』的意思。」

老師：「妳這話就奇怪了，這一段就是我的說明呀！妳要我說明說明，就可以要我再說明說明的說明，說明說明的說明…
…」

記者：「我是說，這樣的說明，讀者大概無法理解。」

老師：「無法理解的是妳，不是讀者。哪裡不懂要問呀！」

記者：「第一，『有利空間』比『模樣』更廣義。爲什麼有這個需要呢？」

老師：「『有利範空間』是空壓法的一

個基本尺度。『模樣』只是其中的一種型態。」

記者：「原來『有利空間』是尺度，它來量什麼呢？」

老師：「空壓法是自備尺度與語言進行圍棋思考的方法。『有利空間』就是在『無限』的局面下取代地的尺度。」

記者：「如何取代呢？」

老師：「普通的去想就好了，以『地』為基準的時候，著手的目標是『奪得比對方更多的地』。空壓法的目標是『奪得比對方更多的有利空間』，簡單明瞭一清二楚。」

記者：「先請老師舉個例子吧。」

老師：「本專欄出的問題除了詰棋以外，都是如何『奪得比對方更多的有利空間』的例子。」

問25：最近常見的中國流佈局。白10飛，如何去想這個局面？

㉖ 過半數

老師：「答25黑1二間跳，是以『奪得比對方更多的有利空間』為目標的下法。白2是最後的大場黑3續跳，貫徹目標。黑1要是習慣性的A應。白2、黑1位二間跳後

被白3位鎮。白棋奪得『有利空間』的分水嶺。

記者：「白3鎮有那麼重要嗎？」

老師：「先下到這個地方，『有利空間』就能超過對方，等於是棋盤的『過半數』。」

記者：「過不過半數，是誰決定呢？」

老師：「廢話！單然是妳自己決定，妳不覺得過半數，下別的地方沒人能管妳。我現在這樣說，是因為我現在這樣『覺得』。隔兩天胖三公斤，說不定感覺就不一樣，那又是另外一回事。自己現在這麼『覺得』除了照著做沒有別的方法。話說回來，妳不『覺得』占到3的位置，是1一個關鍵嗎？」

記者：「用『奪得比對方更多的有利空間』的觀點來看，我也覺得是這樣。可是這

種下法，到最後很難成空，容易輸呀！

老師：「唉呀！妳又來了。妳說『成空』就是『圍地』的意思。給妳說在這個專欄，『地』已經被放逐到北海道，妳暫時不用見它的。」

記者：「可是，地不夠是會輸掉的。」

老師：「和『地』一樣『輸贏』也是不到終局無法確定的，是『有限』的想法。現在棋剛開始，明明是『無限』的局面，地和輸贏都不用去想。」

記者：「所以只要想『奪得比對方更多的有利空間』就好了？」

老師：「從空壓法來看，與其說『只要想』不如說『除此以外無法可想』。」

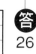

27 路標

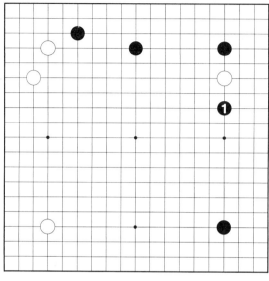

老師：「答26黑1夾，把右邊和上邊連

起來，是開拓『有利空間』的下法。」

跟班：「定石書寫的是圖1黑1應，白

6為止，黑棋實利大且是先手，黑稍好。」

圖 1

老師：「定石？空壓法連『地』都不要

了，還要什麼定石？我給你三十目和三十個

定石看你要哪一邊。要是『地』被放逐到北

海道的話，定石現在一定在西伯利亞。」

記者：「可是，就算在無限的世界裡，沒有路標也走不下去。定石對我們這種棋力低的人，是黑暗之燈呀！」

老師：「妳會覺得黑暗，就是因為妳到現在為止沒有路標，和棋力是沒有關係的，只要有『奪得比對方更多的有利空間』這個路標，條條大路通羅馬。你們好好比較一下答案和圖1，哪一邊的『有利空間』比較多？」

記者：「答案的下法我怕便得很複雜。」

老師：「複雜才好。黑夾了以後右上方是五打一，複雜表示妳有很多機會利用妳的人數上的優勢。」

問 27：接下來白1、3碰斷，意圖騰挪。黑如何對應？

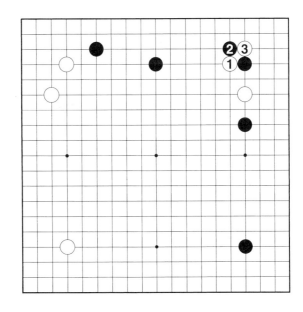

㉘ 奪得比對方更多的有利空間

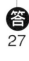

呀！」

老師：「我跟妳說過幾次『棋力沒有關係』了。妳的對手和妳分先，棋力和妳是一樣的。問題圖是右上角黑棋六打三還該黑下，這樣妳還打不贏的話，不管什麼下法妳都沒有下贏的機會。」

跟班：「老師，我懂了。右上是黑棋的『有利空間』，在『有利空間』裡展開戰鬥，沒有不利的道理。」

老師：「對！對！賞你一片肉明天換你寫稿。當然黑1以後白不一定會照答案圖下，也不是說黑1下了就一定能取得優勢，不要忘記每一手棋變化都還是『無限』的。重要的是，只要有『奪得比對方更多的有利空間』這個目標，就不用愁不知道怎麼下。」

老師：「黑1是拒絕白棋騰挪的下法。

黑15為止，黑棋的有利空間增大增強，一帆風順。」

記者：「老師殺力強大，我們不能比

記者：「所以連定石都可以不要了。」

老師：「不用說得那麼極端，是先後順序的問題。當你在思考『奪得比對方更多的有利空間』的時候正好有一個定石符合你的條件，也不用特別去避開它。可是妳一開始就唯定石是問，局面進行到沒有定石的局面，或是對方避開定石，妳一定馬上不知如何是好。」

記者：「老師口口聲聲『奪得比對方更多的有利空間』，可是要怎麼樣才能確知自己的『有利空間』多於對方呢？」

老師：「這是第一百次，在『無限』的世界要『確知』是不可能的，就靠妳的眼睛和頭腦判斷。關於這個問題還剛開始，該討論的事情還多著呢。」

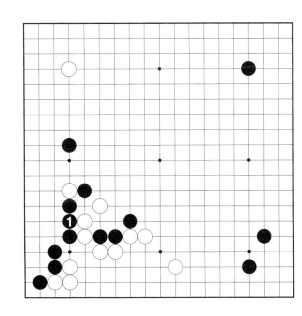

問28：黑1接，白棋的次一手？

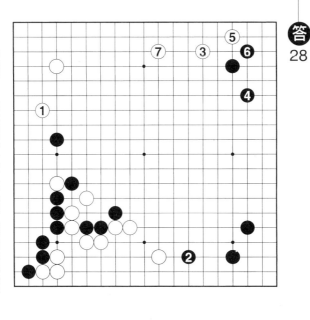

29 寬廣與狹窄

餅。日本的海鮮餅最怕它韭菜放得不夠，不過今天的不愧爲『天宮』做的……」

記者：「老師！我也是說第一百次，專欄需要的是棋的講解。」

老師：「年輕人又在傻了。莎士比亞說『所有的事都是息息相關的』這海鮮餅和棋也不無關係呀！」

記者：「真的很想聽老師怎麼把它們扯上關係，不過要先請老師發表上一問的答案。」

老師：「答28白1是此際安當的著點，白7爲止佈局大致結束。」

記者：「謝謝老師。關於『空間』的判斷……」

老師：「慢點！關於這一題，妳沒甚麼

老師：「正覺得肚子不踏實海鮮餅就來了，本來這種海鮮餅和日本的所謂御好燒一樣，是加什麼都可以的，日本的烤肉店也不一定加海鮮，不知爲什麼台灣就叫它海鮮

「話要說嗎？」

記者：「要是還有地方需要講解，請老師繼續說明。」

老師：「不是我，而是妳的問題。妳聽了這一題的答案，什麼感覺都沒有嗎？」

記者：「嗯……我覺得和前幾題的答案不大一樣。」

老師：「怎麼不一樣？」

記者：「這很難說啊……」

跟班：「我覺得到現在為止老師的答案大部分從棋盤的寬廣處動手，可是答案的白1是這個局面最窄的地方。」

老師：「好一個英雄救美，果然人不可貌相。從寬處下起是佈局的原則，可是不止白1，連黑2也是從狹窄處動手。當然這兩手不一定是『最善手』，不過總是我的實戰譜，對方也是一流棋士，這麼下是有理由的。」

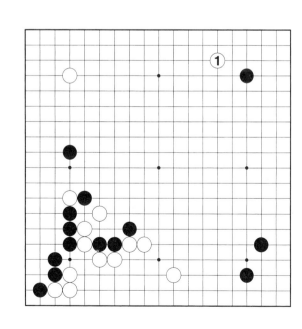

㉚「空間」的質與量

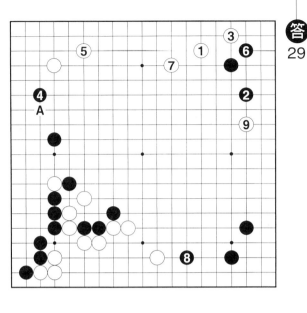

老師：「原來妳的半天只夠跟班吃三片肉，既然想了也只好請妳發表一下，那妳怎麼想呢？」

記者：「白1雖然是大場，可是被黑4拆掛以後，左邊地大，所以白1不如A點。」

老師：「雖然左邊還不是地，妳說的大致都對，我也是這樣想，實戰才選擇A位。不只是我，這個情形A的大馬步可以說是比較常識性的下法。不過答案的下法也不能說它不對。」

記者：「那老師到底是想說什麼？」

老師：「對對，都被妳搞糊塗了。我的意思是，空壓法的目標是『奪得比對方更多的有利範圍』；可是要要奪得『最大的空

老師：「答29白1掛角，也沒多大的不妥，白9為止，是所謂的『也是一局棋』。」

記者：「老師！這不是騙人嗎？老師是問『白1有何不妥』害人家想了半天。」

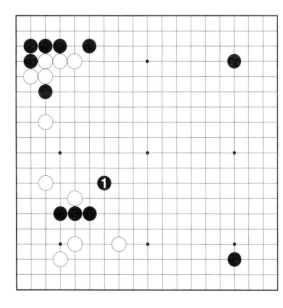

間』，理應從『最寬廣的地方』下。為什麼這一手白棋選了狹窄的A呢？」

跟班：「白1還是實利太大呀！」

老師：「跟你說，左邊黑棋拆了還不是地，白棋下了A也不是地，都還只是『有利空間』而已。問題是這個『空間』的判斷不是那麼單純。你們看這塊海鮮餅，形狀平板，和棋盤一樣。可是棋盤裡的『空間』可不平板。」

跟班：「我家的棋盤上就有好幾個洞。」

老師：「囉唆！說得直接一點，棋盤裡的空間，價值是不一樣的。所以『奪得比對方更多的有利空間』不只是量的問題，還有對於空間的質的判斷。」

㉛ 印度烤餅

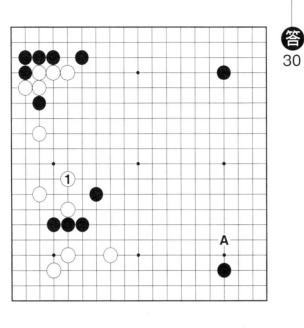

老師：「答30白1是此際局面『質量』最大的地方。雖說黑棋手拔也不會死，所以不一定是先手，可是白1所能得到的空間質量大於如A等大場。」

記者：「這麼難的事情，叫我們怎麼判斷呢？」

老師：「不要想得那麼可怕，空壓法是隨心所欲，妳愛怎麼判斷就怎麼判斷的。剛才說過，要是棋盤的空間像這張海鮮餅，是平板的，那問題就簡單了，妳只要從最寬的地方開始下，一定沒錯。可是盤上空間的重要性千差萬別，我看用印度烤餅來形容，就比較貼切。你們吃過印度烤餅？」

記者：「老師說的是那種三角形的用土爐子烤的餅嗎？」

跟班：「那我最愛吃了，那種餅不沾咖哩汁都很好吃。」

記者：「真的呀！你最近都去哪一家？」

我常去的那家最近關掉……」

老師：「住嘴！現在說話的人是我。棋盤的空間就像印度烤餅，進爐烤前順手一拉，一張餅拉成厚薄不一；厚的地方和薄的地方差好幾倍。你們這麼想好了，下棋就是吃印度烤餅，要從哪裡一口咬下去，才能吃到最多。」

記者：「原來老師說了半天，只是要和『餅』扯上關係。」

老師：「我是說真的呀！妳看答案圖。黑棋右邊一帶的三角形模樣就是一張烤餅。比起右邊的空間，三角形尖端的黑棋還不安定，加上白棋的模樣也有薄味。表示這一帶的空間『厚度』大於其他。所以我打定主意，看來雖是一小口從白1的地方狠狠一咬！就是這麼一回事。」

問31：白1跳，做了一張大餅。黑棋從哪裡咬下去呢？

32 「空間」的價值與認識

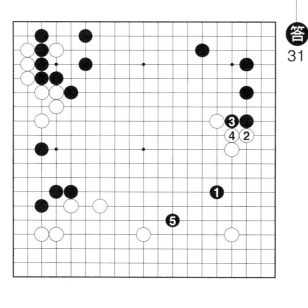

答
31

記者：「老師，黑1、5的落點奇特，是有特別的理由嗎？」

老師：「妳說奇特的意思是『不常見』的意思嗎？手拉的印度餅沒有一張是完全一樣的，棋也沒有一盤是相同的，也就是說沒有一盤棋是『常見』的。不常見的棋，只想用常見的手法去解決，才叫奇特。反正你們只要把『空間』當成一張印度餅來看，自然就找得到自己想咬的地方。」

跟班：「『印度餅』思考法真好用，我從明天一定從雞變狼。」

老師：「不用高興得太早，關於空壓法，『印度餅』的出場其實還嫌太早。關於『空間』要交代的事還多呢！另外，一口要咬下去，還有咬得動咬不動的問題，這又是

老師：「答31黑1是大餅的中心地帶，加上有夾擊邊上兩顆白子的效果。是這塊餅最肥厚的地方。實戰白2、4補強，黑棋1、5連咬兩口。」

『壓』的領域。」

記者：「好不容易覺得學了一招，又被收掉了。」

老師：「碰到不會發問的記者，最容易使內容誤入歧途。我記得現在是說關於『有利空間』的問題。跟班！去催一下，叫他們石鍋飯趕快拿來。」

記者：「老師說，空壓法是以『有利空間』代替『地』爲判斷標準；可是，和『地』一目就是一目不一樣，『空間』的價值不盡相同。所以不交代好『空間』的價值關係，沒辦法進入下一個階段。」

老師：「原來如此，其實空間的價值不一樣的事，不用我說大家都知道。」

問32：黑1五之五，白2三三，這兩著棋顯示兩個人對空間認識的差異。哪裡不一樣呢？

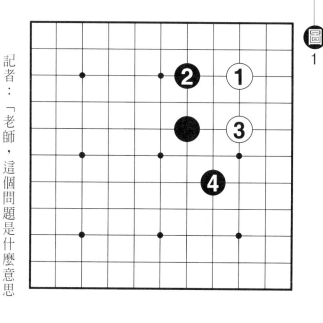

圖
1

㉝ 一小口，一大口

老師：「這個問題本來當自己的事來想比較好，不過看起來依賴別人是妳的習慣。也可以，那妳覺得山下和趙治勳的哪裡不一樣呢？」

跟班：「山下喜歡勢力，趙治勳喜歡實利。」

老師：「廢話！這個事大家都知道。我的意思是對棋盤上空間認識的問題，大家都知道所謂『金角銀邊草肚皮』，棋盤上空間的價值本來就是不一樣的。問題是不一樣的程度。」

記者：「趙治勳注重實利，表示他對角上的空間非常重視。」

老師：「下三三的意思是說『那怕是一小口，只要我咬掉這塊最肥厚的地方，別人

記者：「老師，這個問題是什麼意思呢？五之五山下敬吾常下，三三以前趙治勳常下。他們兩個人的想法大概有一點不一樣吧？」

再怎麼吃，也吃不過我。』五五的意思是，

『雖說角上的餅較厚一點，可是一小口不如一大口，圖1白1進角的話，大方的讓你小吃一口，黑2、4換我在外面大吃特吃。』

跟班：「可是角上已經吃到了，外面還不知道吃得到吃不到。」

老師：「來了來了，『有限』的人就是這樣覺得角是已經『吃到了』。不要忘記空壓法是『無限』的。只要角上還沒完全活乾淨，在『無限的變化』裡它隨時有死的可能，就不能說他是『吃到了』。」

記者：『讓白棋在角上小吃一口』，是老師自己說的。」

老師：「那是相對於『在外面大吃特吃』的說法。我的意思是，在這個階段跟般就覺得角已經吃到了，而中央還沒吃到，是不公平的。角只是比較容易吃，是程度的問題。」

問
33
：白先。左邊白棋還沒活，可是有一處要點不下不行。

34 眼睛是最可靠的

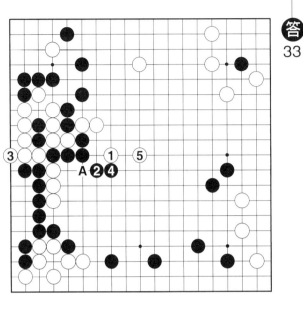

老師：「答33白1是做活之前不可遺漏的重要手續。下一著A碰，就能淨吃黑四子。由於白1、黑2的交換，白5後右上白棋『有利空間』大於下方黑棋。導致此後棋

老師：「標準就是妳自己的眼睛，在布石階段，比起虛幻的『地』，看得見的『空間』反而實在得多。而且人的眼睛其實是很可靠的，妳鼻子的高度只有妮可基曼的一半，我一眼就看得出來。」

記者：「我也看得出老師的腿長只有基

局在右上展開有利戰鬥。要是白不下1處而單活的話，被黑1處跳，局面完全改觀。」

記者：「對於角上空間的看法是山下對，還是趙治勳對呢？」

老師：「這是甚麼笨問題，對不對只有天曉得。重要的是妳一定要有自己的標準，才能判斷空間的量有沒有勝過對方。」

記者：「所以，我不知道要用什麼標準呀？」

努李維的一半。老師應該提示一個標準，讀者才容易運用。」

老師：「不用怕妳的判斷不正確。山下不是每一盤都下五五，趙治勳也不一定下三三，他們也沒有絕對的標準。只要一盤棋裡不要前後矛盾，所有的看法都能在『無限』上立足。」

記者：「老師說得什麼都很容易的樣子。」

老師：「空壓法容易，說明空壓法才不容易。現在有兩個很大的問題，一個是我的特製生牛肉石鍋飯為什麼還不來，另一個是關於印度餅的比喻，是一個緊急措施，最好不要一直用下去。」

── 問 34 ：黑 1 立白棋如何拆邊。

㉟「空間」就像霧

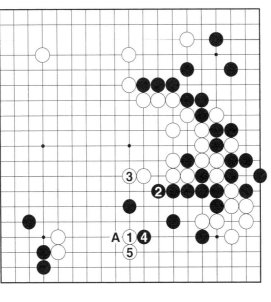

答
34

攻擊效果。白1如依照常型A位拆三，被黑2位碰攻擊效果大減。」

跟班：「老師說的印度餅思考法讓我恍然大悟，收回去很可惜呀！」

老師：「一開始拿印度餅出來是為了讓你這種愛吃的人容易瞭解，可是剛剛聽你說什麼『一小口一大口』，我就覺得有一點不妙了。」

記者：「一小口一大口，是老師開始說的。」

老師：「不管誰說，你們已經想成一口一口把空間大餅吞到肚子裡就好，那就糟糕了。印度餅是一種靜態比喻，可是實際的棋局是千變萬化、滄海桑田、不可以一瞬的；空壓法可以說是一種對圍棋的動態觀點。一

老師：「答34白1是這個局面的第一感。白棋左下二子雖還孤單，可是形態輕盈，黑棋右下形狀笨重，白棋處於優位，可以從最強手做考慮。白5為止，明顯的得到

開始就想成吃到肚子永遠不吐出來的話，還是回到一個靜態的有限世界，終究難逃『地』的法網。」

記者：「不用烤餅，要拿下一個東西出來呀！」

老師：「我又不是小叮噹，不能要什麼就變出什麼來。何況我現在除了石鍋飯以外什麼事都沒法想……來了來了！石鍋我等你等得好苦呀！唉唷好燙好燙……」

記者：「老師可以講棋了嗎？」

老師：「我綽號『苦命棋士』只配一邊吃一邊為妳賣命。比較能正確地表現『空間質量』的比喻是『霧』。」

跟班：「誤？」

老師：「不要跟我搗蛋，是『霧』。餅的厚薄，就比如霧的濃淡。」

問35：黑9為止的佈局，能從棋盤看到什麼呢？

36 戰鬥的準備

圖1

記者：「圖1是所謂實利對抗模樣的佈局。」

老師：「你暫時閉嘴三分鐘。」

跟班：「我看到五顆黑子和四顆白子。」

老師：「一般這麼說，可是空壓法的看法是『白棋濃厚狹小的有利空間霧對黑棋廣大稀薄的有利空間霧』。妳瞇起眼睛當作是在看世界名畫來看圖1，就能體會這種感覺。」

記者：「我有時也下三連星，最後都被破得光光，右邊是不是『有利空間』，說實在我沒有把握。」

老師：「妳的想法就還是那麼『有限』，只怕被『破得光光』。『有利空間』是有利於戰鬥的空間，戰鬥的結果被破空表示別的地方有更大的利益，不然不叫『有利』。圖2白1投入，黑棋是五打一還該自己下，無疑是『有利空間』，妳怎麼攻都沒有問題。照常型黑2以下，也是斷然攻

圖
2

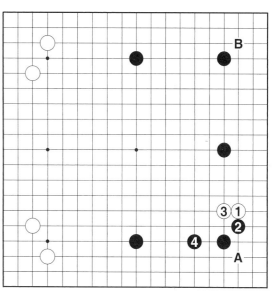

勢。」

記者：「將來Ａ、Ｂ的侵入，每次都讓我很頭痛的。」

老師：「妳一直想保角才會頭痛，別急，關於這個以後會好好說明。」

記者：「還有，左邊的兩個小馬步締，說是『實利』有什麼不對呢？」

老師：「實利？」

37 「空間」與轉換

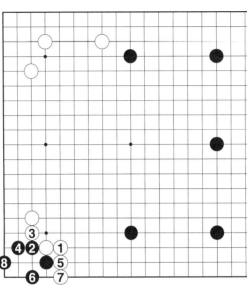

答
36

白1長，問題是黑2以下，不但活角還有兩目地。」

記者：「可是這個變化不是白棋好嗎？」

老師：「我不管好不好，我要管的是妳所說的白棋的『實利』跑到哪裡去了呢？這個變化因爲是常見的，好壞別人也幫妳判斷了，妳才敢這樣下。不然妳一開始就認定左下是『實利』，被黑1碰，妳一定保角，不敢照圖這樣下。」

記者：「老師的意思是用『有利空間』的看法，比較容易產生轉換的想法。」

老師：「沒錯，不過倒不是因爲容易轉換而這麼想，是佈局本來就是這麼一回事。有利空間的濃度越高，發生戰鬥時的有利度也越大。圖1白1進三三12爲止是常型。比

記者：「答36我記得書裡寫，佈局階段白1長，白無不滿。」

老師：「不要老依靠書，要相信自己臨場的感覺。不過妳的答案跟我一樣，我也會

88

圖
1

起左下角黑棋的活法，右下角的白棋還有將

近十目，顯然輕鬆很多。這是因為右下角黑

棋的有利度低於左下角的白棋。」

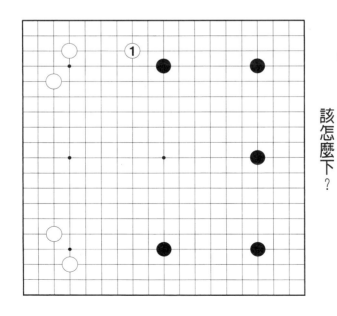

：順便想一下白 1 時，黑棋

該怎麼下？

㊳不下不知道

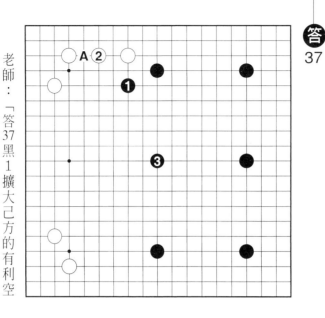

老師：「答37黑1擴大己方的有利空間，一邊瞄準A碰的強手。白若2補，黑3繼續擴大有利空間，濃度同時增大，只要在黑棋的勢力範圍發生戰鬥，黑棋總是『有利』的。」

記者：「白棋要是一直不打入，如何發生戰鬥呢？」

老師：「這還用說，白棋不打入，黑棋的『有利空間』，它就逐漸成爲黑空。只要一開始黑棋有達到『奪得比對方更多的有利空間』的目標，結果就是『奪得比對方更多的地』。完全不需要戰鬥。」

跟班：「有道理！原來圍棋那麼簡單！」

老師：「圍棋不簡單，是空壓法簡單。說得正確一點是盡量用簡單的想法去下棋的方法。」

記者：「說來容易做來難呀！根據我的經驗，是不是『有利』不下看看不知道的。」

老師：「妳說的一點都沒錯『不下看看

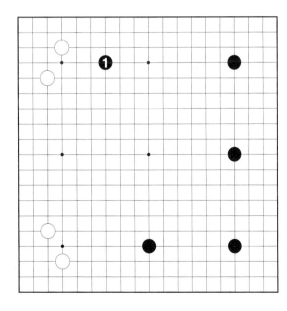

<div style="text-align:right">

問38：黑1意圖大量闊大有利空間，白棋呢？

</div>

不知道」。可是，妳仔細想想，一個局面妳

要是『知道』，對手不管怎麼下妳都一定有利

的話，等於說，妳一定知道要怎麼應付，並

且一定能持續你的優勢。照這樣推論下去

『不下看看就知道』的話，就表示這盤棋是

不可能輸的，換句話說棋局到此結束，什麼

都不用下了。」

記者：「有什麼比較確實的方法嗎？」

老師：「什麼事都是自己能不能接受的

問題。用自己的感覺作『空』的判斷，用自

己的思考作『壓』的選擇，就算失敗，出自

自己的話，就只好接受。不要這樣愁眉苦

臉，其實大多數的情形都是用常識就可以簡

單的判斷的。比如說——」

㊴「有利空間」的條件

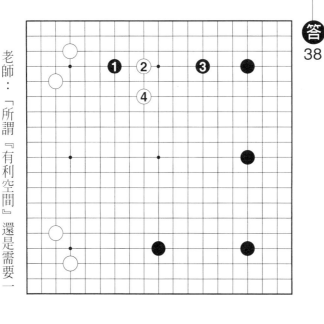

記者：「如何判斷白2時已經是白棋有利呢？」

老師：「我很想說『看了就知道』不過這個情形條件單純，一下就能說明。白2夾，黑1與白2各一子，本身條件不相上下，可是夾攻對方棋子的兵力與位置完全不同。白棋二子以二間的寬度從左邊夾擊，可是黑棋的只有一子的星位遠在天邊，白棋的有利無可置疑。」

跟班：「可是，白棋夾了以後該黑棋下。」

老師：「這個局面，黑棋要夾攻白棋，黑3一邊締角一邊夾的下法可說是『行情』可是這時，關於上邊黑白孤子的戰鬥，不管位置與強度，白棋還在黑棋之上，何況又該

老師：「『所謂『有利空間』還是需要一定程度的客觀條件。答38黑1拆，主張右方全部是『有利空間』是無理的訴求。白2夾，左上角反而成為白棋的有利範圍。」

92

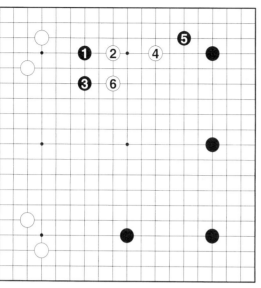

圖
1

白棋下，白4跳，四打一，以後就不用說
了。」

記者：「黑棋不一定會夾，圖1黑1
跳，關於孤子黑棋可以先動手。」

老師：「白2拆、4跳，妳說妳想拿哪
一邊。答38黑1拆那麼遠就無法形成『有利
空間』。」

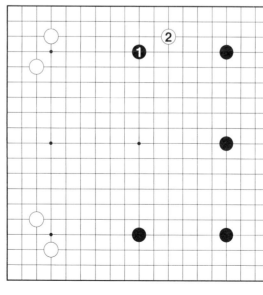

問
39
：黑1拆，白2打入黑棋能
進行有利的戰鬥嗎？

93

④0 賣命棋士

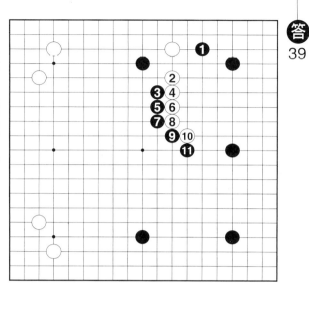

答
39

老師：「答39可以。」

記者：「老師，圖呢？」

老師：「妳只要知道『有利』就好，要怎麼下，到時候再想就好了。」

記者：「現在對手打進來，想的時候到了。」

老師：「妳真囉唆呀！我老人家已經累了呀！」

記者：「這裡是釐清『有利空間』這個概念的基本部分，不能草草了事。」

老師：「看起來我的說明妳有聽懂十分之一，就再當三分鐘『賣命棋士』。答三十九黑1夾，白2跳時因為是『有利空間』，可以從最嚴屬的下法開始考慮。黑3以下強攻，應該撐得下去。」

記者：「這個下法好可怕，一步錯了就會崩潰的樣子。」

老師：「什麼下法錯了都會崩潰，在『有利空間』裡面打架還打不贏，表示妳本

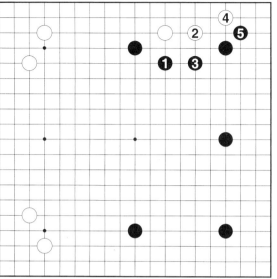

圖1

來就下不贏的。」

記者：「沒有別的下法嗎？」

老師：「那妳想怎麼下？」

記者：「圖1黑1鎮好像比較穩當。」

老師：「沒問題，比如說黑5為止只要妳覺得結果可以接受，要如何戰鬥是自己決定的。空壓法是沒有也不需要正解的圍棋思考法。」

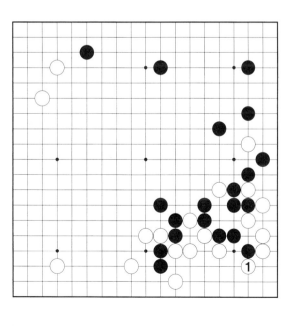

問40：白1扳右下角告一段落。黑如何經營上邊模樣？

41 人所不爲，唯我獨往

老師：「答40黑1跳，是空壓法的基本思想。白2只好侵入，以下黑棋可以採取最強手段。」

跟班：「要是被活一塊好大！黑不1跳

2締角的話，右上全是地。」

老師：「這個局面，黑在2位補角的確很誘人。我也搞不清楚和黑1哪邊比較好。

可是，這個局面左邊空間寬廣。在『奪得比對方更多的有利空間』的命題下，除非得到被白2投入後明顯不利的結論，我還是想嘗試黑2，這叫人所不爲，唯我獨往。好一個感動的結尾！今天的工作終於完了，啊啊！

我一定已經做了三年份的專欄。」

記者：「對不起，老師連今晚的份都還只說到一半。」

老師：「不要嚇我，捨不得我走也不是這麼說。」

記者：「老師一開始就說得很清楚，今天的主題是『空』。『空』有兩種性質。

96

1 有利空間──就算對手先下，也能展開有利的戰鬥的空間，一般稱為『模樣』。可是『有利空間』包含戰鬥行為，更為廣義。主要用於局面的判斷。

2 影響空間──因自己的著手所影響的空間。主要用於尋找次一手。

老師從剛才講的都是1有利空間的問題，關於2影響空間還隻字未提。

老師：「那妳怎麼不早說？」

記者：「我怎麼知道老師這樣就想結束了？水果都還沒來，房間到打烊都可以用。」

老師：「我今天已經和寶貝女兒約好去吃飯的，剩下的明天再談啦。」

記者：「這怎麼行！其實昨天的份量已經太少，我們是期待這幾天趕回來，要是今天就這樣結束的話，一定趕不完的。」

問 41：黑棋要夾嗎？

42 術語的意義

老師：「答42黑棋『有利空間』已經超過白棋，沒有夾擊的必要。黑1是最穩當的下法，黑3之後，白必須投入左邊，才有勝機。黑棋如照圖1黑1打入，白2以下明顯

是不利的戰鬥，黑棋一點好處都沒有。」

跟班：「老師，黑1是二間高夾，不是打入。」

— 圖
1

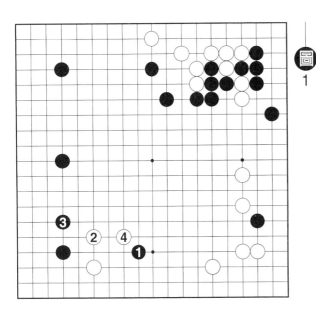

老師：「胡說！『夾』顧名思義，是要限制對方的活動，進行攻擊。白4為止，受到攻擊的明明是黑棋，這怎麼叫夾呢？」

記者：「可是，一般都是用『夾』來稱呼黑1。」

老師：「在空壓法裡，術語直接代表著手的意義，不會掛羊頭賣狗肉。一般稱為打入的地方，我反而可能說是夾；一般稱夾的地方，我會說是『長』；一般稱『黑白下』稿費很好，可是我覺得實在太少；一般來說我今天可能還沒講完，可是我已經得走了。」

記者：「老師最少要把『影響空間──因自己的著手所影響的空間。』交代一下。」

老師：「看來我只好大義滅親，不過最少讓我能回家馬上餵小孩。小姐──外帶特製烤肉便當三個，泡菜兩份，真露燒酎一瓶。」

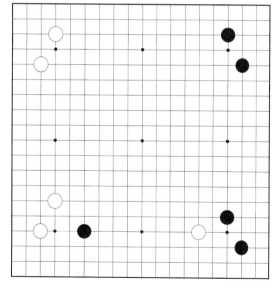

問 42：黑先，大場在哪裡？

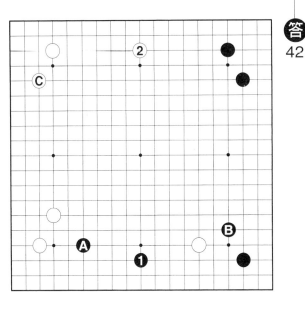

答
42

老師：「答42黑1拆夾是最大的地方，白2雖然也是特級的大場，比起黑1還是略遜一籌。這個圖可以說是的『影響範圍』基本想法。」

記者：「類似的問題我好像也有做過。」

老師：「一般的棋書大概都以『大場』與『急場』的解釋。黑1因關係相互孤子的強弱，是『急場』，所以比白2優先。」

記者：「這樣的解釋有什麼問題？」

老師：「這個情形沒有問題，可是也不一定有孤棋就一定要下，根本還是『影響範圍』的問題。何況圍棋的想法不只『大場』與『急場』，攻擊與騰挪、本手與脫先、模樣與實利、現金與信用卡、媽媽桑與黃臉婆、什麼時候要用哪一個，沒有人會告訴你的。」

記者：「老師是說用『影響範圍』一個想法就夠了？」

老師：「是空壓法。『影響範圍』只是

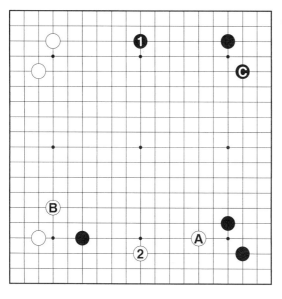

圖
1

空壓法的一個部分。答42黑1夾了之後，下邊從A子到B子都成為黑棋的有利範圍。反觀白2，白棋增加的部分只的部分是C子到2子之間。圖1要是黑1拆，白2夾，情況逆轉。黑1與白2哪一手『影響範圍』比較大，瞄一眼就知道。」

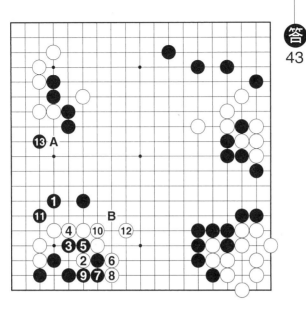

④④ 最大影響範圍

答 43

12若A搶邊，黑B掛白棋危險。」

記者：「可是黑棋下邊的地都沒有了。」

老師：「妳一開始就把下邊當地的話，就只好一直被對方牽著鼻子走。圖1黑1、3後白4拆，左邊全部是白棋的有利空間，以後妳一定會在那裡面挨打。答案圖的下邊，黑空沒有，白棋也還沒活；可是左邊黑白變色，和圖1一比哪一邊好一目瞭然。」

跟班：「不愧為職業高手算得又深又遠。」

老師：「你又故意來討罵了。沒有人算得多遠，答案圖長達十四手，每一手都不一定絕對正確，就單說黑1跳時，白棋會怎麼下我不知道也不用知道。我需要的只有『黑1這手棋比起其他著手的影響範圍都大』，

老師：「答43黑1跳，才是這個局面『影響範圍』最大的地方。白2以下見似舒服，可是右下角黑棋太厚，下邊整體還是黑棋的有利空間。黑11、13左邊轉弱爲強。白

102

這個判斷就夠了。這個局面黑棋的孤棋是左邊、上、下兩個地方，白棋左下也沒安定，左邊又最寬廣。只要左下的黑棋不死，黑１以外別無他想。」

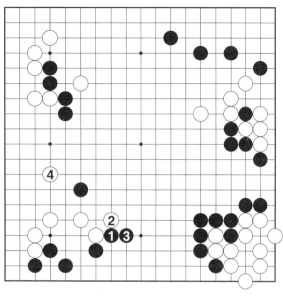

圖1

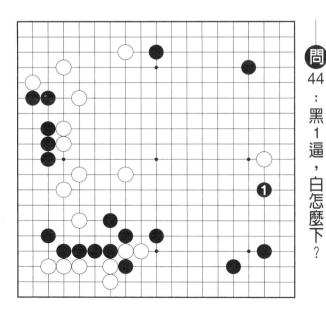

問44：黑１逼，白怎麼下？

㊺ 何從算起？

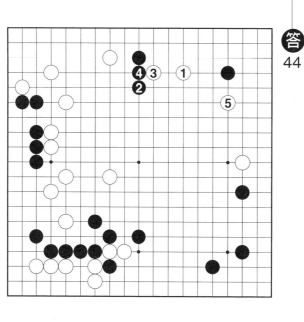

「5位應呢？」

　　老師：「那就直接攻擊黑棋，我想想看，比如3位肩衝。這盤棋白棋左邊勢力廣大，上邊的黑子所影響的空間，一定大於右邊白子。圖1白棋按照常型1掛角，黑4穩重一跳，瞄準A、B。白棋遠不如答案圖。反正你們只要感覺答案圖白1『影響了最大範圍的空間』就好了。」

　　記者：「不知道對手怎麼應，也能感覺嗎？我開始學棋的時候，老師教我最好要算三手棋。」

　　老師：「這是不合邏輯的要求。妳現在在『想』下一步棋，表示你還無法決定自己該下哪裡。那麼，要不是有什麼特殊理由，對方的下一著棋更是無法決定，無法決定的

　　老師：「答44白1打入，是此際當然的下法，白5爲止，意圖形成棋盤上半邊整體的有利空間。」

　　記者：「黑2要是不引出，在角上比如

104

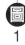

圖
1

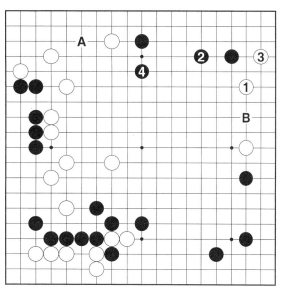

事怎麼『算』呢？。算棋的需要是看自己著手的目的決定，比如妳要比氣時只好算雙方有幾氣。這個局面的目的仍然是『奪得比對方更多的有利空間』，只要自己覺得符合目的，可以不算的地方就不用算，這也是空壓法最大的優點。」

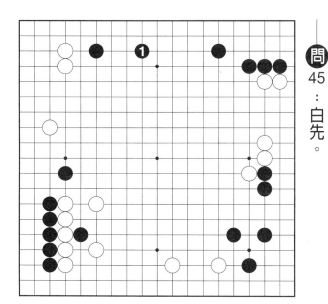

問
45
：
白
先
。

46 一局棋，一個故事

了的。關於『空間』的主題要結尾的話，最好說清楚『奪得比對方更多的有利空間』到底有什麼好處。」

老師：「其實到現在的說明已經講得很清楚了，問題是寫手要是搞不清楚的話，讀者更搞不清楚。說得最白的話就是這樣。

『有利空間』是能進行有利戰鬥的空間。

──在有利的空間發生戰鬥，自然得到有利的結果而獲勝。

──對方因為不願進行不利的戰鬥，避免進入妳的有利空間。

──妳的著手是『最大影響範圍手』，自然促使有利空間越大越濃，此後發生戰鬥時對手所受的不利度更大於前，獲得大勝。

老師：「答45白1是補強右邊、限制黑棋模樣、擴大全局白棋厚勢的『最大影響範圍手』今天就到這裡告一段落。」

記者：「烤肉便當還沒來，老師是走不

答45

—對方只好更加避免進入有利空間。

—『有利空間』轉變成『地』。

—因為一開始就『奪得比對方更多的有利空間』，所以結果必然是『奪得比對方更多的地』，悠然獲勝。

根據以上的推理，『奪得比對方更多的有利空間』必定導致勝局。

記者：「老師是不是在說故事？」

老師：「一局棋本來就是一場故事。當然，要贏棋沒那麼簡單，『奪得比對方更多的有利空間』是雙方的目標，不是一開始就給妳的。也不是萬用靈丹，只是一個旅途路標；中途風吹雨打、怪獸出現，都要自己解決。不要擔心！到時候『壓』會跑出來幫妳一把。」

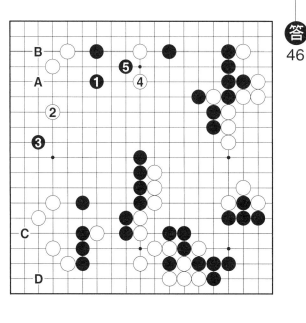

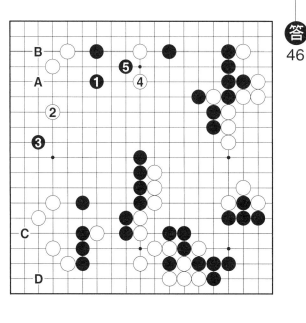

47
濃度只憑感覺

段。」

跟班：「上邊黑5以下，吃得掉嗎？」

老師：「我手無縛雞之力想都不敢想，會被吃掉白棋也不敢4跳。白雖逃出，上邊還是黑棋的有利空間，黑棋期待的是有利空間的擴大。圖1黑1肩衝，有利度濃厚。雖然穩當，可是比起左邊空間量太小，白棋可能如2以下就不進來了，和你比地。」

記者：「老師這樣說讓我想起來，同樣是有利空間還有濃淡之別，這麼說有一個問題不解決不行。要是不知道空間濃淡的比率，如何判斷自己是否『奪得比對方更多的有利空間』呢？」

老師：「唉呀！說了不該說的話。關於空間濃淡和它的總量如何判斷是一個很微妙

老師：「答46黑1是堅持有利空間量的下法。黑3後，逼白4引出，黑5以下發動攻擊，瞄準左上角A、B等侵入，要是戰火波及到左邊，左下角還有從C後D的手

B
A

5
1
4

2

3

C

D

圖1

推理解決，可是濃淡比率可說接近主觀。」

的領域。是否『有利空間』大部分情形可以

的問題，可以說是空壓法裡面唯一依賴感覺

問47 白1鎮，黑棋如何應付？

48 空壓法的堅持

跟班：「黑棋的模樣浩瀚無邊，讓我很想模仿。」

老師：「我不知道你是不是在拍馬屁，不過我知道你的烤肉便當不會分給你。對了！便當怎麼還沒來，你再去催一下順便說多加帶兩張海鮮餅。」

記者：「老師說大部分的人不會贊成的意思是，黑1、3、5所構成的有利空間不及白4所圍的角地？」

老師：「第八十六次糾正，是右下角白棋的濃厚有利空間，問題是『濃度』判斷。

圖1黑棋要是從右下角動手，大概是黑1以下，先手活還有幾目棋。比起答案圖，一來一去相差頗鉅。拿出印度餅來說，右下角小咬一口又厚又是雙層的，濃度特高；答案圖

老師：「答47這個下法是『並非正解』的標本。黑1手拔掛角，到黑5為止呼應下邊黑棋厚勢。可是職業棋士裡贊成這種下法的人大概不多。」

圖
1

的右上角一大塊薄薄的，用秤重的大概比不

過右下角。可是我還是選擇了答案圖，雖然

後面難下，可說是空壓法的堅持，也就是主

觀。」

記者：「什麼堅持？」

老師：「這關係空壓法全體的問題，現

在要說明還早，以後慢慢來。」

問
48
：
黑
1
、
3
定
型
，
白
先
。

49 哀莫大於後悔

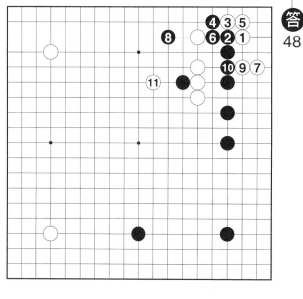

答
48

成爲送子惡手。表示這一帶空間的變動性

位覷掉了，此後A子可能參加攻擊，也可能

來還是應照圖1白1拆邊。尤其黑已經在A

老師：「答49實戰白1進角，現在想起

大，也就是『濃度』比平常高。」

記者：「答案圖那麼壞嗎？」

老師：「答案圖壞不壞老實說我搞不清

圖
1

楚，這盤棋後來也下贏……我知道的是『這個下法不是空壓法』，所以後悔了。『拿破崙』說『哀莫大於後悔』，空壓法不怕輸棋，就怕後悔。」

記者：「哪一點不是空壓法呢？」

老師：「因為黑棋已經A觀，白棋以此為基點作全局構想比較自然。我偷偷跟妳說，下這盤棋，是在上一問那一盤過後沒幾天，要下答案圖白1的時候，覺得右上角一來一去的雙層餅越看越好吃。雖說後悔了，當時的確是那麼想，所以濃度判斷難免會受當時自己的狀況影響。」

記者：「判斷是一個基本標準，怎麼可以隨時有改變的可能呢？」

老師：「空壓法本來就必須相信自己的臨場感覺，而人的感覺本來就是會搖曳的，就像兩個小時前我想吃烤肉，可是現在想吃壽司。」

——問49：白1跳出，黑先。

⑤⓪ 生物與搖曳

答
49

老師：「答49這個局面跑左邊就只有挨打，好好觀察可以發現中央空間的濃度與寬度都大於左邊。黑1大馬步，下一手A掛後黑棋中空其大無比，白棋只好應對。黑棋在

中央得到攻勢後，下邊還有B等強手，戰況完全改觀。」

記者：「這個問題和『感覺的搖曳』有什麼關連嗎？」

老師：「這個問題只跟便當遲遲不來有關連，按理我現在應該在家喝咖啡不會在這裡出問題。」

記者：「感覺要是沒有一定的標準，我們怎麼能相信它呢？」

老師：「『搖曳』是生物的基本現象，只要妳想依靠自己的判斷，是無法避開它的。另一方面，要是每一次都作同樣的判斷，等於永久在作一樣的事，也永久沒有進步；『搖曳』是進步的泉源呀！」

記者：「本來圍棋的經驗是可以蓄積

的，要是有一手自己覺得下得不錯，可是那個感覺會因為『搖曳』而跑掉，更無法進步。」

老師：「不要把『搖曳』想得那麼可怕，感覺雖會搖擺，另一方面它的搖擺是依附於它的主體，自然有他的限度。就像妳要是有『常識』的主體，有時會違規停車，可是不至於去搶銀行。」

記者：「要是有時的『感覺』是對的話，那搖擺到另一邊的時候，不是就錯了嗎?」

老師：「不要忘記空壓法是『無限』的，好棋也有無限多。妳覺得兩邊都是對的就好了。下出大臭棋的時候，不是由於感覺的搖擺，大多是因為不相信感覺而選擇一個完全不適合局面的常型。」

51 以「空間」爲本

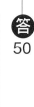

跟班：「老師好一個著眼大局的下法！」

老師：「偏偏這不是實戰，那一天前晚打通宵麻將，感覺還留在被窩木的照常型救回二子。圖1黑1麻，白10爲止A擋還是先手，黑棋大惡。」

記者：「連老師都會下錯，業餘棋手更難呀！」

老師：「『感覺』大家都有，沒什麼職業業餘的……來了來了！外帶是我的。便當泡菜燒酎海鮮餅沒錯。妳看這三個烤肉便當，等一下小鬼們打開來吃的時候，別人的肉要是比自己多了兩塊，一定馬上『感覺』得到，不用人教。就像肚子餓的人需要便當一樣，只要妳以空間爲本，需要空間的話，感覺自然與妳同在。」

老師：「答50這個局面左下方空間浩大，而且尚未定型，濃度頗高。要是妳有『感覺』，黑1、3棄掉黑棋二子，下厚了中央以後可以在左下方面大張旗鼓。」

答50

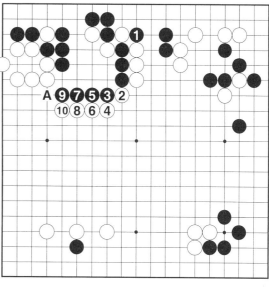

圖 1

記者：「老師不能馬上回去，再舉幾個例子，然後做一個總結。」

老師：「我和妳通宵講棋沒有問題，可是便當冷掉怎麼對得起師傅。這是最後一個問題。」

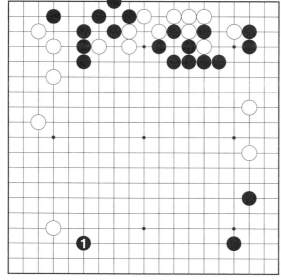

問 51：我前天看別的棋士下的棋，白先。

52 不是空壓法

圖1

棋！讓黑２在下邊無適當的著點，圖１的實戰進行無可奈何。」

記者：「這個圖和空壓法有什麼關聯呢？」

老師：「這個圖和空壓法只有一個的關聯，就是『這個下法不是空壓法』。第一，在黑２飛之前，白棋完全不可能１應，你們好好看一下白１以前的局面，寬廣的是下邊，可能發生戰鬥的是下邊，其他部分現在還不成問題，也就是說，現在『空間量』多的是下邊，濃厚的是左下角；空壓法下的地方不是下邊就是角，在怎麼都不會跑到偏左邊的白１去。」

跟班：「我想圖２，白１夾。」

老師：「漂亮！明天就可以當職業棋

老師：「這一題因為不是我的棋，所以連答案都沒有。圖１實戰白１締角，黑在下方找不到適當的著點，照定石黑２飛，以下白９為止蹂躪下邊。執黑的棋士說，白１好

圖
2

士。左邊是白棋的『有利空間』，黑如2展開戰鬥，白棋是輕鬆之極，妳們看，白9手拔都可以，此後就算黑10以下引出，白棋依然站在優位。」

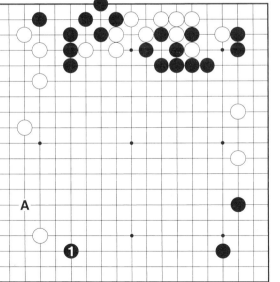

問
52
：再想一次，只要是以『空間』思考的話，怎麼下都是空壓法，除了白A以外有何下法？」

㊼ 單純達成動機

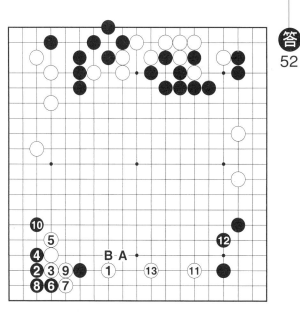

話，白可以考慮別的下法。

記者：「我覺得角蠻大的呀！」

老師：「我自己的話大概會照答案圖下一次再說，可是因為現在各處已經定型，是一個緩慢的局面，妳認為角很大，我也可以接受。圖1既然想保角，那就白1盡量圍吧！空壓法首先考慮的是單純的達成自己的動機。白7為止，只要妳覺得左下角大於下邊，白3要A打入，或是白1要B立，我都不反對。」

記者：「這樣下也行那樣下也行，為什麼C就不行呢？」

老師：「不是行不行，是能不能接受的問題。白1以前的局面，我一看就感覺下邊的空間量比較多，慢慢看，覺得保角也不無

跟班：「一間低夾是常見的下法。」

老師：「答52只要是夾，不管是1或A、B我都贊成，白1的好處是定型後11逼，13回補很堅實，當然要是A或B夾的

120

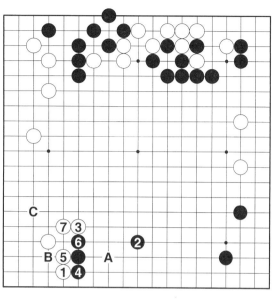

道理，可是再看三年，也不會感到白C是『獲得最大的空間量』。

記者：「白C應的話，黑棋怎麼對付呢？」

老師：「那再來想一次，問53白1後，黑棋怎麼下？」

圖1

問53：白1後，黑棋怎麼下？

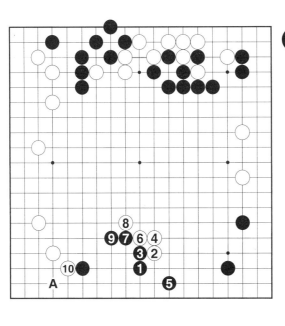

圖
1

54 動用全局資源

跟班：「圖1我知道，不要下Ａ就好了，黑1拆，下邊形成大模樣。」

老師：「黑1是穩當的下法，可是反而不容易形成大模樣。白2先手淺消之後10補

角，是白棋的構想，也是實戰黑棋所不願的一個進行，所以才會去Ａ飛，雖然我不覺得圖1黑棋有什麼不好，可是我大概不會選擇黑1。」

記者：「老師會怎麼下呢？」

老師：「我還是想圖2黑1高拆，這樣圍的地比較大。」

記者：「我每次這樣拆，馬上被白2打入，一下就被掏光呀！」

老師：「妳一直在看下邊才會覺得被『掏光』這局面黑棋全局厚實，也是一開始讓我感覺下邊空間量大的原因。黑3、5先逼退白棋，黑7以下強壓右邊，15為止，這才叫『大模樣』。右邊有薄味的話，左下角還可以黑Ａ以下，靠打劫大反攻。」

圖
2

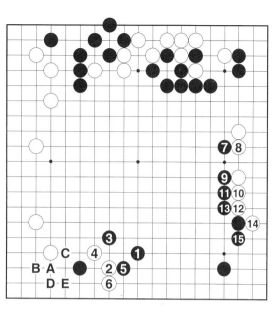

記者：「好一個壯大的下法，一下就建立優勢。」

老師：「優勢不優勢其實很難說，不過這麼下是動用全局的資源，進行『壓』的動作，期待得到最大的效果。唉呀！不小心把『壓』抬出來了。包掛『壓』都明天在談了。」

：黑1掛角，必爭的要點在哪裡？

55 與「空間」同在

答 54

老師：「答54白1是必爭之點，也是『影響空間』量最大的地方。中央的空間不僅寬廣，A、B二子被引出之後，白棋還有被攻的可能，是空間的濃厚地帶，白要是C

應，被黑1飛，頓成敗勢。」

跟班：「我每次被圖1雙掛，都會變得

圖 1

124

不好下的。」

　　老師：「會不好下是因為別的地方沒有更大的空間，這個局面，空間的重心靠中央，就像白2以下的定石白棋的著手所得到的空間勝過黑棋，一點都不用怕。白6以下定型，順便成為大勝局勢，當然黑棋不會那麼聽話，可是，要想辦法的是黑棋，不是白棋……唉呀！我怎麼還在這裡跟你們瞎扯，便當都要冷掉了。我要走了掰掰。」

　　記者：「老師不能走！最少要和昨天一樣，作一個總結。」

　　老師：「『無限』是漆黑的城牆，屹立在我們的去路前面，傳說有些人用精密的計算把它推倒，有些人用天賦的感覺輕輕跳過。然而，無法用這些方法越過，一時吋用手腳攀越城牆的人們；只要與『空間』同在，它是我們的踏角石、我們的依據、我們的勇氣。這次是真正的掰掰！」

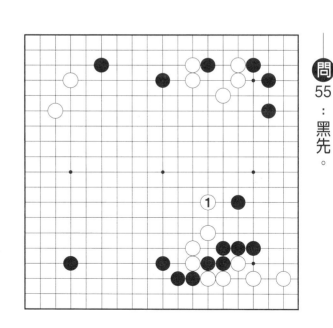

──問55：黑先。

第三天 雲海

「壓」

56 急躁的乞丐

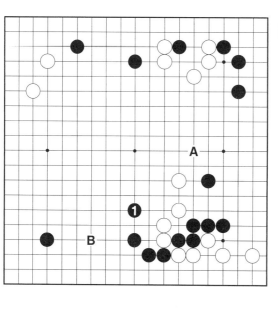

答 55

老師：「『雲海』在東京ＭＩＲＡＧＥ HOTEL裡面雖不是最有名氣，卻是功夫最好的店。現在日本料理店多在競爭創作性的料理，『雲海』雖也不斷求新，可是每一道

菜，關於日本料理最重要的基本從來沒有疏忽過，比如……」

記者：「老師，我必須先報告一件事，總編說，因為預算有限，此後不能外帶。」

老師：「原來妳昨天送我酒，馬上就被說了。遭殃的不只是妳，我昨天回家說這瓶酒是年輕女生送的，還被鬧個沒完裡！」

記者：「沒人送酒給老師，是老師自己要走的。」

老師：「不用害躁！我會幫妳保密。關於日本料理的基本……」

記者：「老師，我們需要的是空壓法的基本。最少請先回答上一次的問題。」

老師：「日本俗話說『急躁的乞丐沒飯討』一切慢慢來呀！答55黑１跳，論質論量

都是必爭之點。

跟班：「黑1將來還有B的打入。黑棋從A方面攻，白1黑B順勢一圍，不是更好？」

老師：「你以為黑B圍了就是地呀！這兩天你是不是都在睡覺？空壓法不用想那麼多，光從『空』間量多的地方『壓』過去就行了。上邊白棋堅固，右邊也沒全擋好，只要右邊的黑棋不馬上受攻，黑1獲得的的空間量明顯多於A。」

記者：「可是，跟班說的也對，以後被B打入，實在有點擔心。」

老師：「你們睡了一晚又全忘了，打入以後只要是有利的戰鬥，就沒有問題。那麼怕打入，一開始連星位都不用下，對方馬上可以打入三三。」

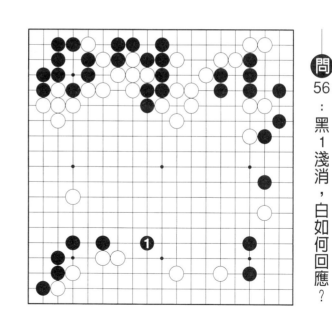

空壓是一體兩面

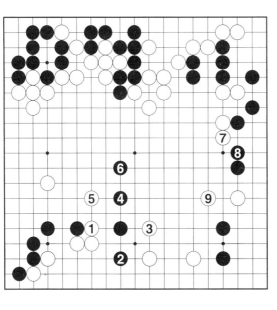

不要那麼怕被人『打入』，不要忘記棋盤是『無限』的。」

記者：「老師，今天的主題是『壓』沒有問題嗎？」

老師：「日本的鴨肉其實分家鴨肉和野鴨肉，野鴨肉獵獲量有限，貴得不得了……」

記者：「『壓』是空壓法的『壓』，請老師好好講棋。」

老師：「原來如此，不過只要妳把昨天的『空』好好寫了，『壓』可以說是以此類推不教就會。就像妳要是懂得一加一等於二，乘法除法代數微積分相對論資本論進化論戀愛論日本料理配日本酒都是自明之理一樣。小姐——來一瓶大吟釀『五里霧』。」

老師：「答56白1轉身一拐，根本不用應。黑2勢在必行，可是你們看以後的進行，白9為止，白棋左邊模樣的擴大、右邊的跳出、全局的攻勢、得到的遠多於下邊。

記者：「別忘了總編命令！日本料理配日本茶！小姐，給我們茶就好了。老師是說，『空』和『壓』有直接的關連嗎？」

老師：「『暴政猛於虎』這句話不對，暴政和母老虎明明是同一個東西呀！『空』和『壓』也是一個東西的兩個面孔，為了說明方便，硬把他們拆開的。」

記者：「老師在『桃花源』的時候說『空是棋盤上的棋子所構成的空間的關係』。為什麼是一個東西呢？

『壓是棋盤上的棋子所構成的強弱關係』。為什麼是一個東西呢？」

老師：「空間的關係一定受雙方強弱關係的限制，而強弱關係也一定受到當時局面空間狀況的影響。讀者已經做過一些這個專欄的問題，一定能體會這個情況。」

問57：白1踢，黑棋採取什麼樣的構想？

131

58 空間量也是一種壓力

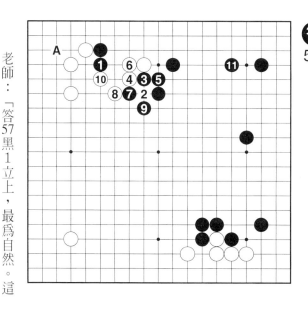

現在因為有右上一帶的巨大模樣，白棋要顧

左上角白子較多，黑1只會被挨打，可是。

方面的戰鬥，黑方十足可行。一般情況下，

老師：「答57黑1立上上，最為自然。這

慮的事更多。例如白2碰的話，黑3以下反

彈，黑11為止，黑棋模樣幾近實地。左上角

A點進三三，照樣不掉。

記者：「黑11為止，可說是黑棋大好

嗎？」

老師：「是不是大好，其實我搞不大清

楚，全靠妳自己判斷。問題很簡單，11為

止，看妳願意下哪一邊。我知道妳是說，黑

棋右上角一帶怕被活掉，那妳願意拿白棋

嗎？」

跟班：「實戰黑棋模樣太大，圖1白1

尖，比較穩當。」

老師：「白棋本來想走答案圖的碰，可

是礙於黑棋『有利空間』太大，改為白1，

也就是說受到『壓力』而無法走最強手，對

132

圖
1

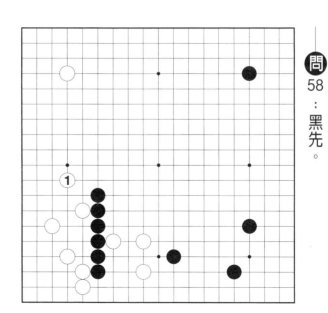

黑棋來說這就是『壓』。以下比如說2、4

強攻也可，重要的是，黑棋的『有利空間量』

夠多，使黑棋能展開有利的戰鬥。不過，這

是比較複雜的例子，『壓』的本質是單純

的，普通從自己人比對方多的地方開始就

好。」

問
58
：
黑
先
。

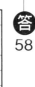

59 死活之前先有「壓」

老師：「白棋怎麼會死，實戰白棋還手拔呢！」

記者：「那麼，把對方封住就是『壓』嗎？」

老師：「不是封住不封住的問題，是『空間量』有沒有相對增加的問題。前菜小碟來了，雖然沒有酒的日本料理和不辣的牛肉麵一樣……」

記者：「老師，現在是開頭重要的地方，『空間量』有沒有增加，如何判斷呢？」

老師：「妳每次都讓我說一樣的話，判斷是靠自己的眼睛，而人的眼睛比起道聽途說是可靠多了。比如說，我這碟芝麻豆腐盛鮮海膽，跟妳的比起來，上面的海膽量明顯的少一點，雖然以重量來說，僅僅差那麼幾

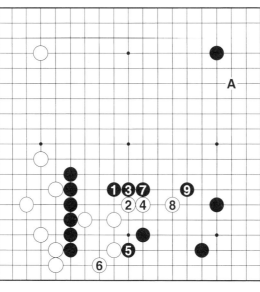

答58

老師：「答58黑1是攻防的急所，也是『壓』的起步，黑9為止，暫時封住，算是可以接受的結果。」

記者：「這樣，白棋會死嗎？」

公克，可是一眼就看得出來。現在把我的前

菜小碟和妳的互換！這樣我的海膽量增加

了，這個動作就是『壓』。」

記者：「老師兩碟都拿去沒關係，我每

次到最後都吃不完的。」

老師：「恭敬不如從命。說到吃，圍棋

的規則是四個子才能吃一個子，一下要吃對

方的棋子是不可能的。可是棋子有強弱關

係，只是『壓』的話，就馬上作得到。和棋

局的進行在『地』之前一定有『有利空間』

的過程一樣，在攻殺與死活之前一定有『壓』

的過程。『壓』可以說是圍棋最基本的動

作。」

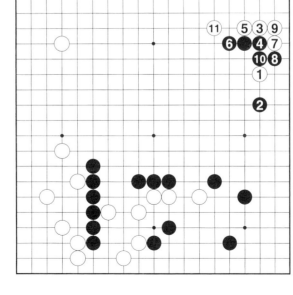

問

59

：答案圖以後，白棋掛角進

三三，白11後，黑從哪裡

進行『壓』的動作。

⑥⓪ 終點不是守備範圍

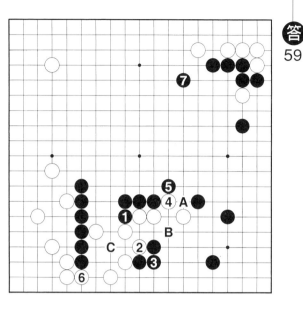

答59

山，是可以滿意的結果。」

記者：「老師說得好快，等我記一下⋯

⋯黑7爲止，黑棋優勢。」

老師：「妳怎麼老是喜歡『優勢』，黑

7爲止，我自認滿意，可是對手的趙治勳也

不是在睡覺，他有他的道理，雖然這盤棋自己覺得沒

入，殺得難分難解，以後白棋投

有明顯劣勢的時候，可是說不定只是我們沒

有看到讓黑棋輸的手段而已。我每次都說，

什麼事都是自己能接受就可以了，妳要是覺

得黑7爲止，拿黑棋也願意玩一盤，就是接

受黑1以下『壓』的想法。」

記者：「老師也要站在雜誌和讀者的立

場想一想，現在是『壓』之章的開頭，讀者

希望的是趕快理解『壓』的概念。老師拿出

老師：「答59黑1以下，是空壓法裡面

的所謂『壓』的動作，白6爲止黑棋外勢加

強，並且隨時有A、B、C等先手利，牽制

此後白棋投入。黑棋定型後回到7位天王

見仁見智的例子，讀者一方面不容易理解，一方面會覺得不是『空壓法』也沒問題的話，幹嘛學這套東西呢！」

老師：「真正的『優勢』表示妳已經可以約略地描繪終點，嚴格說來已經不是『無限』，也超出空壓法的守備範圍。因為本人從不說謊，不會輕易斷定一個局面是『優勢』。可是『莎士比亞』說：『看戲的人就是我的主人。』以下就拿一些『壓』得比較明顯的例子，也讓妳好寫一點。不過當然要等我享受完這壺松茸土瓶蒸再說。」

問 60：黑1補強，白棋如何攻擊黑棋？

�61 「壓」的本質很單純

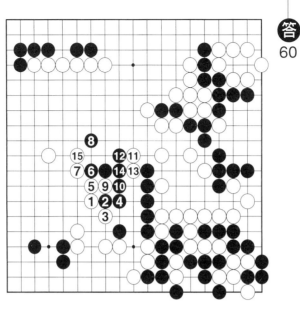

的話，白9以下奪眼，黑棋危在旦夕。」

跟班：「好簡單！白1一下就把黑棋吃掉了。」

老師：「要吃掉哪有那麼簡單！問題是黑棋有必須做眼的『壓力』，所以處處受制。圖1答案圖黑8跳改為1扳，是作眼的手筋，以下黑15為止，雖還沒活乾淨，白棋再追殺就有損官的危險。不用急，白16先下大場，充分得到『壓』的效果。你們比一比，從問題圖白1開始，到圖1白16為止，白棋把黑棋『壓』到中間窄窄的地方，自己獲得左邊廣大的空間。」

記者：「這個圖很容易懂。」

老師：「『壓』雖是很廣義的，可是本質是單純的。就像日本料理雖然深奧，這個

老師：「答60白1是此際的焦點，雖是穩當的一手，可以簡單的得到『壓』的效果。黑2以下做眼，可是在上方白棋強大的厚勢裏，要作眼並不容易。黑按照常型8跳

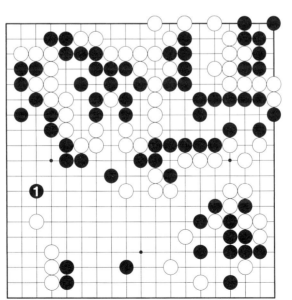

鯛魚刺身誰都會覺得好吃一樣。一般人以為

刺身是活魚最好吃，其實品種與剖後處理和

刀工更為重要⋯⋯」

記者：「請老師快出下一題！」

問61：黑1是最後的大場，白棋
該採取什麼樣的行動？

139

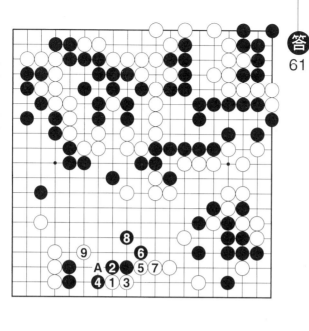

⑥2 「壓」是廣義的攻擊

記者：「這個專欄到現在的問題，答案都是從上方壓住對方，這一題從下面鑽入，讓人耳目一新。」

老師：「白1以下雖處低位，因爲空間量最大的是下邊，除了實地以外，還得到對黑棋『壓』的效果。圖1，實戰黑8改在1、3整體求活，白捲油到10爲止，這個圖你們再和上一頁問題圖比一次，和上一問一樣，可以確認白棋『壓』的效果。」

記者：「這兩個例子都是攻擊對方的孤棋轉換成地，這麼說『壓』和『攻擊』不是一樣嗎？」

老師：「這兩題應妳的要求找來比較單純的局面。可以說『壓』是廣義的攻擊，有時候瞄準孤棋，有時候加大空間量本身就是

老師：「答61白1點，是這個型的手筋，黑3位擋的話，白A尖黑被分斷，白7爲只可說是必然。接下來黑8虎的話，白9奪眼，黑棋還是有眼位問題。」

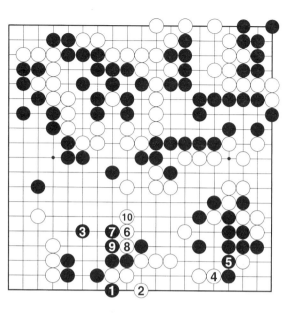

一種『壓』，空壓法的每一手棋都是一種『壓』的型態。只要妳的目的是『獲得最大的空間量』妳的著手就是『壓』。」

問62：白因征子有利，勇猛地1斷，黑棋如何處理？

❻❸ 棄子成「壓」

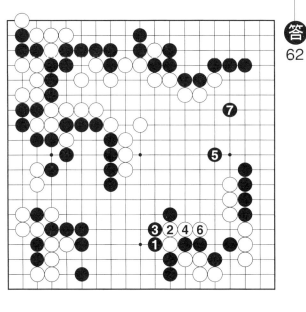

答 62

記者：「老師不是說自己不會斷定是『優勢』嗎？」

老師：「我沒有把握的時候不會說，相反的，自己知道的時候也不會裝蒜不說。棋局進行到這個階段，好不好收幾次官就大概知道了。這個局面，我相信是黑棋優勢。」

跟班：「白6為什麼不應不行呢？圖1白1破空，白也不會被吃呀！」

老師：「黑2以下跑出來，白9不得不花一手接回去，這是一個更難忍的『被壓』。黑12回補，白棋中央模樣霧散，反留薄味，可以說，白A斷以後一無所獲。」

記者：「棄子也是一種『壓』的型態。」

老師：「對，不過棄子還是比較特殊的，一般來說在考慮棄子之前，能直接攻擊

老師：「答62黑1、3簡單棄掉四子，是最好的選擇。因為白棋還沒吃乾淨，對黑5，白棋不得不6補，黑7關門，優勢明顯。黑5形成最有效的一『壓』。」

當然最好。不要忘記『壓』是強弱關係，從

對方的弱棋開刀，才是基本。」

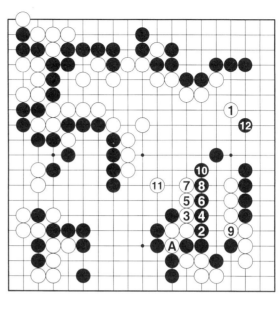

問
63
：回過來想一想，白先。不

A斷，有其他下法嗎？

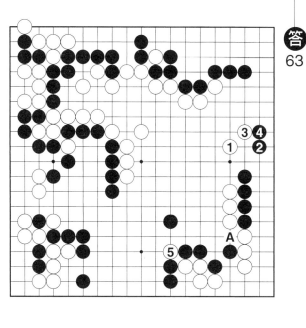

64 序盤無法明顯優勢

白1是一邊攻擊黑棋，一邊滿足以上所有條件的一著，要是黑2屈服，這交換是中央寬廣空間和右邊二路線的交換，也就是一次明顯的『壓』。光是這個交換就便宜不少。接著要是打算5斷的話，白3黑4下掉都可以。白5為止，可說是白棋優勢，白1、3的壓的效果顯現無遺。

記者：「右邊失去打入機會，沒關係嗎？」

老師：「打入右邊是右邊空間量最大的時候。本局面中央大於右邊，打入連想都不用想。唯一該考慮的是圖1，黑1以下的反擊。白12為只當然只是變化之一，不過有中央白棋厚勢的話，應該沒有問題。」

記者：「老師最近幾個例子都是後盤，

老師：「答63現在局面，寬廣的是中央連著右邊的一帶，而還沒安定的是右邊黑棋、留有A斷的白棋三子。和以上的要素都有關連的著點，也就是空間量最多的著點。

答
63

144

圖 1

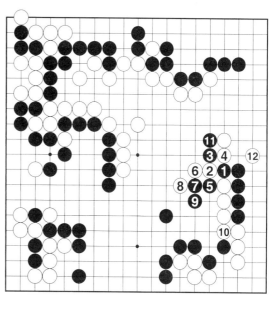

有沒有比較序盤階段的局面呢？

老師：「又要序盤又要明顯優勢是不可能的，不過空壓法能幫妳下得開心。」

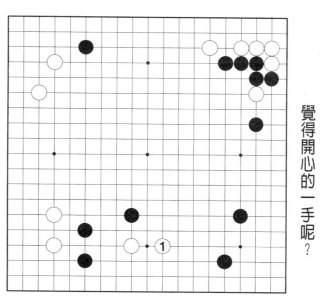

問 64：白1拆，不用想輸贏，妳覺得開心的一手呢？

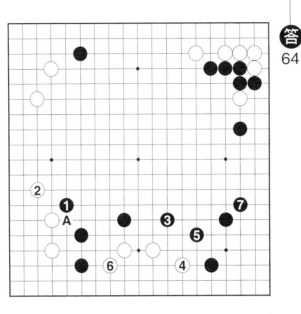

⑥⑤ 大規模佈局

斷，黑1作為『壓』的假定是不容易被推翻的。黑7為止，成為本專欄常見的大規模的佈局。

記者：「『一定能派上用場』怎麼說呢？」

老師：「這方面黑棋本來就有一點薄，圖1白棋白2跨斷，黑要是有A、B的交換就可以安心的如圖3、5應對，要不然白6長出來，左下角白棋比黑棋先下一手，硬碰硬還殺不過白棋呢！不過這個說明不是空壓法。」

記者：「原來說明也有空壓法不空壓法。」

老師：「空壓法不是計算你會2碰而先A掛的，白棋怎麼下是白棋的事。黑A掛，

老師：「黑1是舒暢地『壓』，因為整個右下方的空間怎麼看都比左邊大，要是白棋如2那樣應在左邊的話，黑1在此後的戰鬥一定能派上用場。只要白棋不能馬上A衝

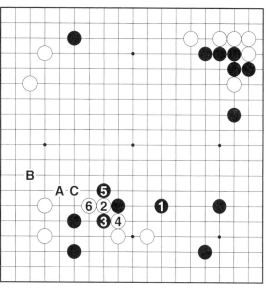

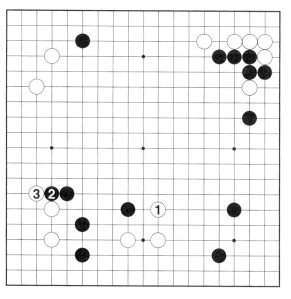

只是一個『壓』的動作沒有其他理由。不A掛，還有被C鎮，白棋反過來擴大模樣的可能。只要判斷黑A與白B的交換是得到較多的空間量，其他不用也不該想：連白棋會不會B應都不知道。」

問65：實戰白棋果然手拔，1跳牽制黑模樣。白3後，黑棋的次一手？

147

66 孝順徒弟

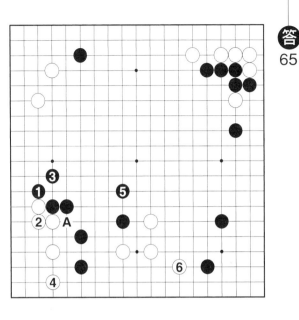

跟班：「這個問題太簡單，老師請用生蠔蒲葉燒，我來答。答65黑1『壓』3虎好型，白4不得不補角。在這個模樣的局面這是『壓』的動作。」

老師：「好一個孝順徒弟，自己先吃了以後跑出來胡說八道。小姐——快上下一道菜塞住他的嘴巴。」

跟班：「這樣下不對嗎？」

老師：「這是普通下法，可是我不能滿意。白4以後A的衝斷嚴厲，黑5只好補一刀。白6回到垂涎三尺的拆，局面緩慢。圖1才是我的答案。黑1斷，是最強的『壓』，一邊確保A位的先手，一邊看白棋的應手，決定對下邊白棋的攻法。」

跟班：「白4長，不是送子成空嗎？」

老師：「年輕人吃生蠔，一下變那麼生猛，黑5拐，白7擋的話黑6以下全是先手。白6是最強手段，可是這麼一來黑氣多了，9、11後黑C要是成立的話又是先手。

圖1

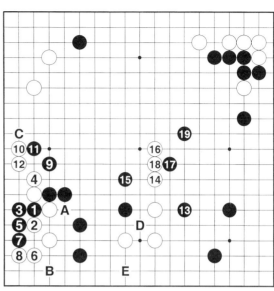

黑有Ａ、Ｂ、Ｃ等先手利，轉身13攻，下邊有Ｄ、Ｅ等味道，白棋不易做眼。黑棋走厚左下，提升右下一帶的有利度，以進行最強力的『壓』。

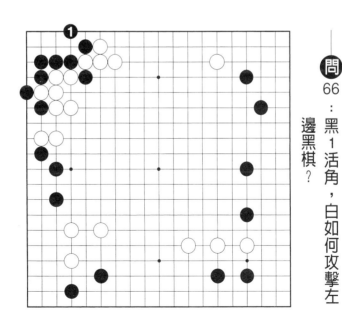

：黑1活角，白如何攻擊左邊黑棋？

⑥⑦「壓」是本能，不學就會

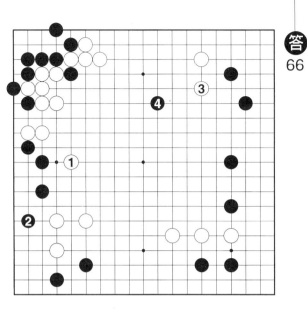

下。」

老師：「我也一開始就知道你會這麼說，可是這個下法中看不中用。」

跟班：「奇怪！這個下法白棋有利空間廣大，實踐『奪得比對方更多的有利空間』的目標。」

老師：「正好相反，這個圖有利空間嫌小。黑4投入模樣中點，白棋要攻這顆子不容易，白1鎮讓黑2作活，有利空間量其實並未增加。圖1白1俗手踢一下，才是這個局面最簡單確實的方法，白3下掉後再5跳，這個圖比起答案圖左邊還沒眼位。對於黑6等侵入不愁攻擊手段，比如說白7後到13肩衝，瞄準A掛等。白棋的有利空間從答案圖的上邊擴大到左上全體，『有利手段』

老師：「答66白1鎮，黑2不可能手拔。白3跳，出現一個跟班喜歡的大模樣。」

跟班：「這題一開始我就知道該這麼

圖1

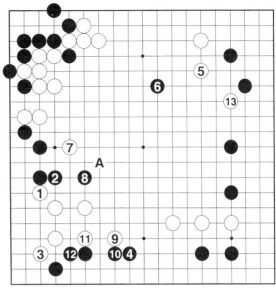

的樣式也隨之增多。

記者：「老師說『壓』很容易，這樣看來『壓』的手法五花八門，要學成可真不容易呀！」

老師：「以『空』為判斷基準的人，只好用『壓』取得空間量。和吃飯不用學一樣，『壓』出於自己的需要，哪裡還用學？」

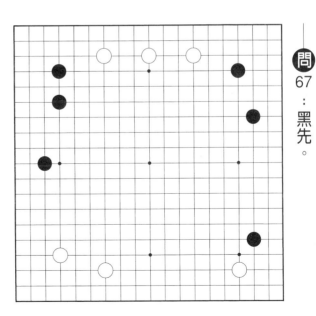

問67：黑先。

⑥ 「強」是「壓」的條件

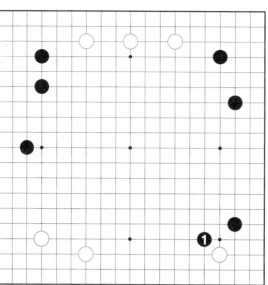

依賴感覺的部分與推理可能到達的部分。

——『空』的判斷，因爲無法得到正確數據，以自己的感覺爲是。

——『壓』的動作，在『空』的判斷下，進行理性的比較與推理；另一方面，因爲前題是『感覺』常識與實戰例等都無須考慮。到這裡沒有問題嗎？

記者：「就算有問題也只能死馬當活馬醫。」

老師：「連妳都騎到老師的頭上來了。我只好暫時罷工，吃掉爽口的『柚子冰砂』。話說到『壓』，進入壓的動作，有一個絕對條件，就是進行壓的部位一定要比對方『強』，才能成功。」

記者：「這是理所當然的。」

老師：「看起來小姑娘還沒開竅，所以在看過一些『壓』的例子以後回過頭來，重新想一想『壓』是什麼。空壓法釐清圍棋甚至今以『感覺』所總括的範圍裡面，眞正必須

老師：「不要說得那麼輕鬆，那我問妳，所謂彼此的強弱，妳怎麼判斷？」

記者：「我沒想過，不過那才是我常說的，『這個方法不是空壓法』。棋形的強弱，至今是靠感覺，可是在空壓法裏，強弱的定義變得很清楚

——弱的一方無法下『得到最大空間量的著手』。

答67黑1掛，這是一個『壓』的動作，根據的是：進行這個動作以後右邊得到的有利空間大於下邊失去的空間；此外絕對條件是：這個地方的『黑棋比白棋強』。用空壓法來推理的話，以上是必然也是唯一的結論。」

記者：「這一題的答案不用什麼定義，我想有一點棋力的人就會答。」

老師：「這題是為了說明『壓』的原理，故意讓局面單純化的呀！妳只要懂了

老師：「不要說得那麼輕鬆，那我問

妳，所謂彼此的強弱，妳怎麼判斷？」

記者：「我沒想過，不過這沒什麼好想的，就像老師常說的，用看的就能『感覺』吧？」

老師：「用感覺也沒有問題，不過那才是我常說的，『這個方法不是空壓法』。棋形

問68：這次答案圖就是問題圖，為什麼黑1下後白棋就比黑棋弱，是『被壓』的立場，換句話說，無法下『得到最大空間量的著手』？

『壓』的原理，所有局面都能隨心所欲，進入壓的動作。」

69 空壓法必有「爲什麼」

了，妳剛剛自己記了半天。

——『壓』的動作，在『空』的判斷的前題下，進行理性的比較與推理；另一方面，因爲前題是『感覺』常識與實戰例等都無須考慮。

定石不定石不成爲答案。空壓法每一著棋有他的判斷與推理，所以也一定有他的『爲什麼』？

白1以下這麼下，理由可分兩種：

（1）覺得下邊不比右邊小，否認自己『受壓』。

（2）雖然受壓，可是自己比對方弱，無可奈何。

你說白1只好如此，現在棋盤可以下的地方有三百多個，只要有『判斷與推理』，

記者：「這一題的意思我不大懂，答68白1以下只好如此，這是基本定石，問我們『爲什麼』我們也答不出所以然呀！」

老師：「我看妳吸的的氧氣都跑到胃去

答68

154

圖
1

成很大的關鍵。」

記者：「現在想起來這個變化我也看

也就是『理由』，哪一個地方都可能下。」

記者：「白棋不下1其他有什麼選擇？」

老師：「要是白棋空間量的判斷是右邊

大於下邊的話，只是為了『得到最大空間量』

圖1白棋一定會1、3盡量往右邊進行，問

題是這樣下雙方出現四塊孤棋，也就是說，

這樣下立刻進入戰鬥局面，棋形的強弱會變

過。」

老師：「不要管有沒有看過，依賴知識

往往會攪亂自己的判斷與推理。」

問
69

：圖1也是問題圖，白1、

3之後的戰鬥，哪一方

比較有利、理由為何？

⑦⓪ 不合理的恐懼

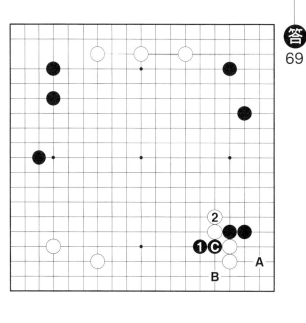

答
69

了。答69黑1穩當的長，白2也無可奈何，這個圖黑白同型，可是該黑棋下，黑棋一定有利。黑棋A飛、B跳都沒問題。

記者：「可是不算好變化，就算黑棋先下，是不是『有利』如何肯定呢？」

老師：「妳不相信先下有利，那答案圖妳拿白的。『先著有利』是基本公理呀！人下出臭棋的時候，八成是因為不合理的恐懼導致不合理的判斷。」

記者：「老師的意思是，算不清楚的時候，可以相信棋理。」

老師：「與其說是棋理不如說是常識，黑C掛的時候，角上是黑棋二打一，周圍的配置黑白完全一樣，一看就知道黑棋是有利的。黑棋在C掛的時候，比較雙方棋形，就

跟班：「這個問題變化複雜，算不清楚，一時無法判斷。」

老師：「什麼都等你算清楚就不用空壓法了。圍棋大部分情形不用比較與推理就夠

能做出黑棋有利這個推理。黑棋下法不只一

種，圖1馬上1壓，是變化少而簡明的下

法。（黑3同8）白16二路爬，黑17跳到天

王山，和白二子的戰鬥明顯有利。」

問70：白棋不甘『受壓』，白1

反攻，黑棋有何對策？

圖
1

（白8同黑3位）

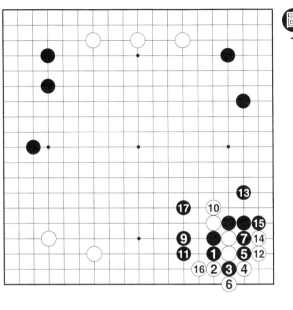

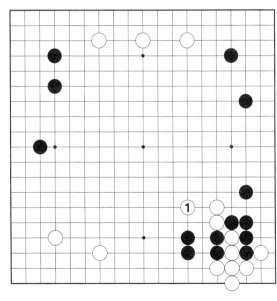

⑦弱方拒壓，就會被吃

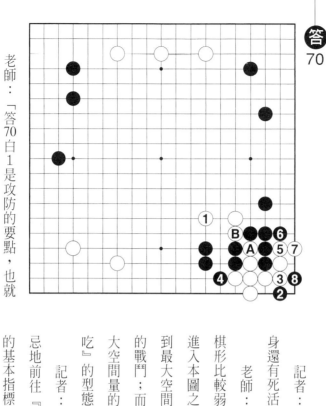

記者：「原來白1不得不4位長，是本身還有死活問題。」

老師：「整理一下這個結果可以知道，棋形比較弱的一方，要是不顧強弱關係，如進入本圖之前的A、B衝斷，依舊堅持『得到最大空間量的著手』的原則，會引起不利的戰鬥；而在不利的戰鬥下一味朝『得到最大空間量的著手』邁進的話，最後會以『被吃』的型態結局。」

記者：「老師是說，著手是否能沒有顧忌地前往『得到最大空間量』，是一個強弱的基本指標。」

老師：「平時不用說得那麼聱牙，就是『能不能下想下的地方』的意思。總之，『壓』的動作，一定要從自己比對方強的地

記者：「原來白1不得不4位長，是本死活有問題。白2點以下是盤角曲四的淨是說，本來是空間量最大的地方。可是角的老師：「答70白1是攻防的要點，也就死。」

158

方開始，要是自己打不過對方，反而被壓回來而已。終於能告一段落吃三大烤蟹拼盤，只要材料的狀態允許，蟹是生烤最能保持原有風味，烤出來的肉汁正好有蟹殼保住。」

跟班：「這隻蟹腿怎麼都是毛呀！」

老師：「原來你沒吃過毛蟹，在日本三大蟹之中毛蟹肉質最為細緻……」

記者：「請各位不要離題。」

老師：「剝蟹殼這麼忙的節骨眼還跟我囉唆，我沒空給妳作新圖，現在這個局面我們再加以考察一下，問71你們說明看看，為什麼我的答案是黑1掛，而不是別的地方。」

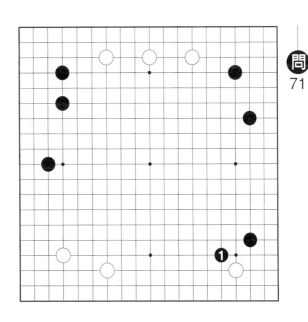

⑫ 壓的三原則

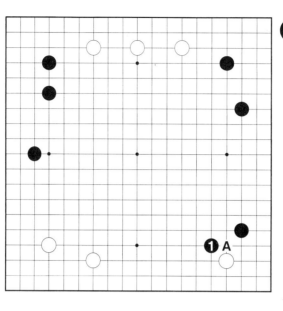

圖
1

（1）在比對方強的前提下從對方最弱的地方開始。

（2）方向是擴大空間量最多的地帶。

（3）在不會被切斷的前提下作最貼緊對方的選擇。

以後我們就叫它是『壓的三原則』。

記者：「『在不會被切斷的前題下作最貼緊對方的選擇。』能不能請老師再說明一下。」

老師：「黑1掛，白棋從A衝斷，是對白棋不利的戰鬥。所以黑1滿足了（3）的條件，可是空壓法是以臨場感覺為重，每個

（1）和（2）已經說明過，最重要的是（3），只要知道這三個原則，『壓』就不會離譜到哪裡去。

老師：「怎麼沒人回答呢？唉唷！連小姑娘都開始吃起來了，看起來只好我自己答了。圖1黑1掛，是一個典型的『壓』的動作，我們可以用這一手把『壓』整理一下。

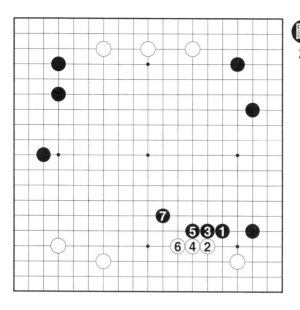

圖2

人對感覺不一樣，所以每一個人『壓』的動

作不同也不用介意。比如說，有人覺得被衝

斷很可怕，可是右邊的空間量大得沒話說，

圖2黑1跳也不是不可行。只要你是基於空

的判斷，在三原則的思考下作的結論就是

『壓』。」

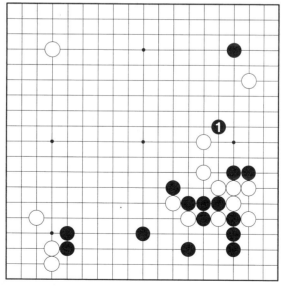

問
72
：
黑
1
引
出
並
分
斷
白
棋
右
邊
，
白
如
何
反
擊
？

73 「壓」的對象

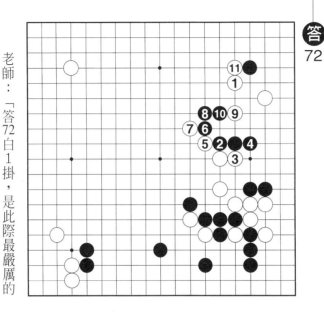

的地方開始。

（2）方向是擴大空間量最多的地帶。

（3）在不會被切斷的前題下作最貼緊對方的選擇。

就可以知道，這個局面必須從白1開始考慮，只要確認這個局面黑棋無法馬上衝斷，滿足了（3）的要求，其他的事等黑棋下了以後再想就好。到11只是變化之一，可以看見白1是最有效果的一擊。

記者：「黑棋現在剛從右邊跑出來──」

（1）在比對方強的前題下從對方最弱的地方開始最弱的地方應該是右邊呀！」

老師：「妳覺得右邊是自己的東西才會這樣想，反過來說，對手現在敢跑出來表示直接和妳打起來的話，他不覺得會輸妳。右

老師：「答72白1掛，是此際最嚴厲的手段，也就是『壓』的動作。我們參照『壓』的三原則：

（1）在比對方強的前題下從對方最弱的地方開始。

圖
1

上角黑棋一子孤單，角的空間量又大，是現

在最『壓』得動的地方。。圖1照常型白1

跳，黑6為止封不住的話還是只好往右上角

想辦法，這樣比起答案圖就鬆掉了，因為白

棋的手段缺少了『壓』的要素。」

問
73

：白1作活，黑棋從哪裡

『壓』呢？

74 空間量的壓力

記者：「『壓』的第一原則，在比對方

老師：「答73黑1是爲這個局面設計好的『壓』白2屈服的話，黑3以下封鎖，中央空間量可以滿足。」

圖
1

強的前題下從對方最弱的地方開始。右下白棋哪裡是弱棋呢？」

跟班：「而且原則（3），在不會被切斷的前題下作最貼緊對方的選擇。圖1白棋可以2、4衝斷。」

老師：「這是唯一必須算好的變化，我早就準備好了。不過答案圖白棋明顯劣勢，所以這是實戰手順。黑5以下11止單行道，黑棋只要不被封住，旁邊都是黑棋自己人，白棋三子是『最弱的地方』。也表示黑1『不怕被切斷』。黑23後，有Ａ、Ｂ等手段，輕鬆地繼續保持『壓』的姿勢。」

記者：「老師的意思是，黑棋的空間量逼迫白棋製造白4以下的弱棋？」

老師：「正是如此，看起來妳吃完螃蟹開始工作了。所有的『壓』背後都受『空』的影響。這影響不只答案圖黑1這一手，是整個過程，可以說一局棋開始就存在的。這樣好了，我隨便選自己的一盤棋，從棋局進行的過程中，『壓』如何受『空』的影響這個觀點來好好看一下。」

問74：白先。

75 從實戰細解「壓」

老師：「答74白2外碰，是白棋進入『壓』的第一步動作。只要參照『壓的三原則』：

（1）在比對方強的前提下從對方最弱的地方開始。

（2）方向是擴大空間量最多的地帶。

（3）在不會被切斷的前提下作最貼緊對方的選擇。

就可以知道白1符合所有條件。」

記者：「白1碰，是基本定石，能說是『壓』嗎？」

老師：「我說過多少次了，空壓法不管定石不定石。它的依據是對局者的空間判斷，它的表現是基於這個判斷做出來的動作。白1的依據不是因為這手棋是定石，而是基於『壓』的動機所決定的。」

跟班：「不愧為空壓宗師，一開始就能進入『壓』的動作！」

老師：「慢點！這盤棋我是拿黑的，白

166

2碰是對手下的。」

記者：「這就怪了！老師剛說空壓法的依據是對局者的空間判斷，老師怎麼知道對手在想什麼？」

老師：「圍棋別名『手談』，每一著棋，代表對局者的判斷與意志，我從白2感覺到他『壓』的意志，所以白2對我來說，是不折不扣的『壓』。」

記者：「這麼說，老師為什麼要下黑1，故意讓對手『壓』呢？」

老師：「白2成為『壓』是對手的說詞，我可沒有同意，黑1的意圖是構築現在盤上黑四子形成的大四角，以這個四角形所構成的有利空間作為『壓』的本錢。雖然白2是一個『壓』的態度，可是黑棋也不用馬上上示弱。」

167

圖
1

76 大四角構想

圖
2

記者：「我們不是這個人肚子裡的蛔蟲，怎麼知道他『為何』不下圖1白2夾。」

老師：「空壓法除了空間判斷以外就是推理。黑1主張黑棋四子所形成的四角形，

也就是主張這個四角形是現在棋盤裡空間量最多的地方。白要是選擇2，雖是嚴厲的夾法，對黑棋的四角形並不構成威脅。可以說，他不同意黑棋的空間看法。對這樣的態度，黑棋自然無須改變方向，圖2黑1、3朝四角形發展，沒有問題。」

圖3

跟班：「黑3的下法第一次看見。」

老師：「黑3時，白A衝出來的變化雖複雜，黑棋可以一搏。黑3少見，大概是被認為如白4以下缺乏實利。可是，對黑棋來說，這個圖完全依照自己『大四角』的構想，要是這樣下不好的話，不是黑3以下的下法不好，而是一開始的空間判斷有問題。」

記者：「所以呢？」

老師：「白棋不選圖1白2夾，而下A碰，直接搗入黑棋的大四角，表示白棋接受了黑棋的空間看法，另一方面白棋做出『壓』的動作，聲明主動權。」

跟班：「圖3黑2反碰很流行。」

老師：「謝謝定石辭典建議。」

問76：圖3兼問76白棋次一手？

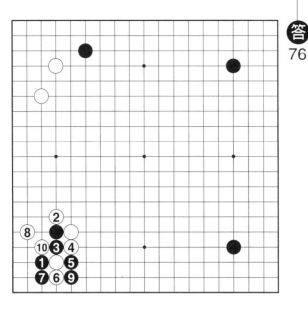

77 思考目標

老師自己，最少要說老師要是白棋會怎麼下。」

老師：「黑1是定石不是壞棋，可是和我的構想背道而馳，已經跑到火星去了。白棋怎麼下都好，就照古法白2扳吧，以後的手順坐在那裡開始吃甜點的定石大辭典！你幫我告一段落，我幫你吃。」

跟班：「白2扳後只好黑3以下，沒什麼其他下法，這定石手順蠻長，接到圖1黑3為止，是基本定石。」

老師：「這時，白4、6黑棋成為攻擊目標。黑3可能手拔6附近拆，這樣也是一局棋。可是空壓法的重要原則是打架一定要打贏，答案圖黑1靠三三是一個迴避的動作。當初黑棋掛角的時候，要是意圖削減白

老師：「答76，這一題我不用答，因為黑1這手棋『不是空壓法』，所以與本專欄無關。」

記者：「老師不要開玩笑，出題的人是

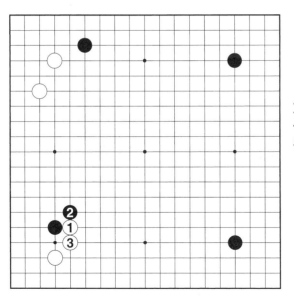

圖
1

棋勢力，那就可以考慮，可是我的目的是擴

大黑棋勢力，是一種攻擊姿態。所以不可能

做迴避動作。構想不連貫，就會失去思考目

標，就算沒吃眼前虧，終究會出紕漏的。」

78 黑棋不用求和

黑1，是一種求和的姿勢，所以我不加考慮。」

記者：「黑棋那麼注重『大四角』的話圖1黑1長不是更簡單？莫非老師認為2以下的定石白棋實利太大，可是空壓法應該是注重『大四角』的有利空間呀？」

老師：「我倒是不管圖1的白棋有多少實利，問題是這樣黑的下法會變不合理，因為黑A一子就白白被吃掉了。」

跟班：「黑A可以說是為了構築大四角的棄子。」

老師：「書裡常說棄子是高級戰法，其實是比較特殊的情形，一般來說被吃掉一定是壞事，不然你的棋子都讓對方吃掉好了。想要構築大四角，當初黑A退一步2位三間

老師：「答77黑1黏是持續攻擊姿勢的一著。白2為此型唯一的定石，黑3跳，維持黑棋『大四角』的構想。黑1改在A虎，是最普通的手法，可是A對白棋的壓力不如

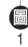
圖
1

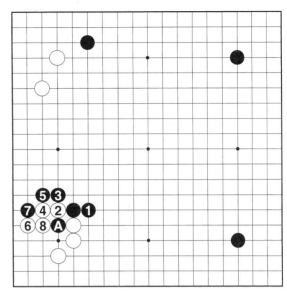

掛或是去右邊佈三連星都可以，何苦先去送

死。黑棋要構築『大四角』只是希望導致在

有利空間裡的戰鬥沾到一點便宜；便宜沒占

到先吃虧，當然不行。」

：黑1後定石雖是A，可是

白棋沒這樣下。

79 「壓」的標準動作

老師：「我看你們又快忘記『壓的三原則』了：

（1）在比對方強的前提下從對方最弱的地方開始。

（2）方向是擴大空間量最多的地帶。

（3）在不會被切斷的前提下作最貼緊對方的選擇。

第一條——左邊是白棋六打四，無疑可以成立。

第二條——既然對局者雙方都認為『大四角』是空間量最多的地帶，白1、3直取大四角中心，一點都不差。」

跟班：「第二條說的是『擴大空間量』，答案圖的白棋只是阻止黑棋擴大而已。」

老師：「答78白1、3連扳雖在實戰很少見，從白的立場來看，是一個標準無比的『壓』的動作。」

記者：「原來『壓』還有標準動作。」

老師：「廢話，構築和破壞當然是等價

的，其他如進行『壓』的價值和防止受壓也一樣等價，換句話說，對方重要的地方對自己也是同樣重要的。不過，圍棋千奇百怪，有些例外，會在棋局後盤出現，布石階段，可是盤上棋子越少，特殊性就越少，雙方的價值可以說是共有的。唉呀！被打一個岔忘記說到哪裡了。」

記者：「老師說到三原則的二。」

老師：「對對！第三條——你們看圖就知道，1、3是最緊湊的下法，也可以感受到白棋從寬廣處往左邊狹窄處『壓』過去的感覺。」

記者：「老師口口聲聲三原則，是不是記住這個就夠了？」

老師：「剛剛說到圍棋千奇百怪，不是所有局面的『壓』都一成不變。像這個點心『無花果泡甜酒』，雖第一次吃到，在今天的菜卡後面把關可謂恰到好處。不過『空壓法』既是一種思考法，注重的是思考順序。沒有特別的理由，進入『壓』的動作時，從適合

三原則的手段開始考慮，有問題再想別的辦法，是必然的結論。答案圖也是問題圖。」

問79：黑棋次一手？

⑧⓪ 有嘗試才有發現

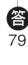

記者：「沒人下過是表示這是不利的變化嗎？」

老師：「這個可能性很大，可是和空壓法無關。黑1、3是我行我素的下法；『在不利的戰鬥下，一味朝得到最大空間量的著手邁進的話，最後會以被吃的型態結局』，我下1、3表示我不認為是不利的戰鬥。」

記者：「老師剛說，左邊左邊白棋人多，開戰的話不是白棋有利嗎？」

老師：「客觀看來大概如此，可是我的說詞是以右邊為主的有利空間會幫我的忙，也可一戰。是對是錯，不下看看不知道的，沒有嘗試，就沒有發現。」

記者：「沒有常識？」

老師：「也可這麼說，圖1黑3方面

老師：「答79黑1、3『死守大四角』，是所謂的氣合。雖是沒有人下過的變化，可是只有這麼下，才有可能貫徹開頭的構想。」

176

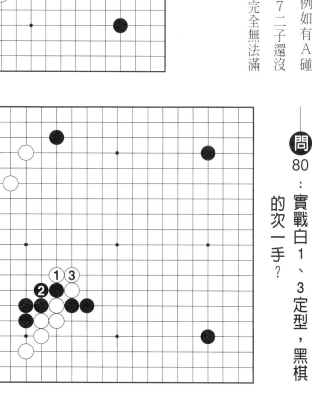

長，是常識性的下法。可是白6以下的戰鬥

到12為止，白棋三子和左上，例如有A碰

等，幾乎已經接上了，而黑5、7二子還沒

著落，大四角又蕩然無存，黑棋完全無法滿

意。」

圖
1

問 80：實戰白1、3定型，黑棋
的次一手？

81 強弱的本質是自由度

斷的前題下作最貼緊對方的選擇。圖1黑1才是『最貼緊對方』的手段才對。

老師：「貼緊對方是為了獲得空間，圖1黑1明明比答案圖慢一步，白2以下被先

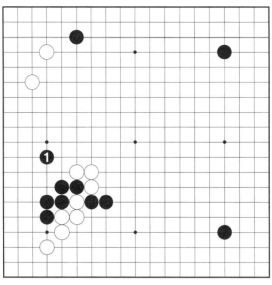

老師：「答80這是送分題，黑1只此一手，戰鬥開始後，可選擇的手段反而會變少。」

記者：「按照第三原則──在不會被切

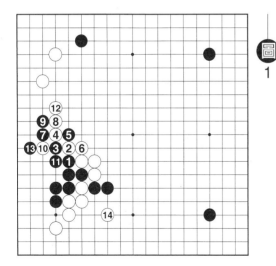

圖1

圖2

手封住，反而是典型的受壓。答案圖黑1不

會被切斷又快一步，才能獲得最大空間

量。」

跟班：「按照第一原則──在比對方強

的前題下從對方最弱的地方開始。黑棋兩塊

孤棋一邊五個子，一邊兩個子。圖2黑1從

比較弱的二子動手才對。」

老師：「棋子的強弱當然不是子數的問

題，而是『能否自由取得空間』的問題。黑

二子朝向右邊空間量大的方向，它逃走的方

向同時可獲得大量空間，所以並不弱。黑1

最大功能是攻擊左下白棋。可是白2補，兼

備攻擊黑五子功能，黑還是只好3逃，左上

還有A碰等手段，黑棋明顯被攻，黑1白2

等於自掘墳墓。這個局面從黑棋五子動手一

定沒錯。」

問81：答80也是問81。黑1後，

白棋呢？

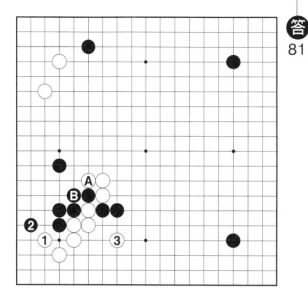

老師：「答81白1雖不起眼，是攻防的急所。黑還是只好2應，白3飛左下完全安定。」

記者：「左下角白地可觀。」

老師：「左下角的地對我來說不算什麼。只要能保持『大四角』的主動權，白棋怎麼下都不在乎。」

跟班：「『大四角』那麼重要，答案圖白3為什麼不圖1白1跳呢？」

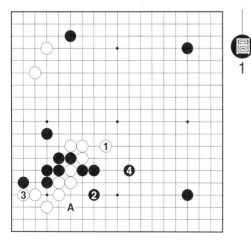

圖
1

老師：「白1是好地方，問題是黑2跳後，左下角黑3爬，A飛白棋沒有眼位，所以白3不能省。黑2，白3外內交換，是明顯的『壓』。所以白棋還是不下2位不行。」

記者：「答案圖白3為止見似舒適，其實主動權落在黑棋手裡。」

老師：「這倒不見得，奪得主動權，是黑棋的目標。可是白棋沒有同意，因此發生戰鬥，黑棋此後在戰鬥裡面，要是沒有什麼明顯的收穫，可以說黑棋不能樂觀。」

記者：「怎麼一下又變黑棋不好了？」

老師：「我哪有說黑棋不好？棋是兩個人下的，現在各說各話，誰對誰錯還很難說。黑棋必須有收穫的原因是這個變化之中被白A黑B敲了一下，黑棋稍損。不過這可以說是黑棋已經覺悟的，因為這個戰鬥可說是黑棋挑起來的。」

記者：「真的！從哪裡開始的呢？」

老師：「一開始黑棋置左上角不顧直接掛左下角本來就是挑釁，因為黑棋意圖百分之百活用先著之利，需要積極的構想。左下

角是白棋先下，部分的折衝理應對黑棋有點不利，可是要是發生大規模戰鬥，右邊黑棋勢力就有充分發揮的機會。」

——問82：答81也是問82。黑先。

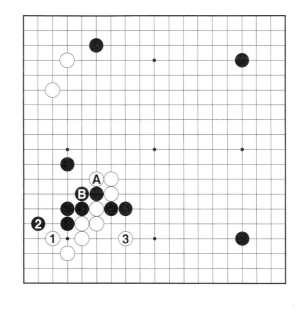

老師：「答82黑1尖，在空壓法裡是必然的一著，只要想一下『壓的三原則』就知道除了黑1以外別無他想。圖1黑1跳，雖不能說是壞棋，可是這個下法不是空壓

法。」

記者：「我的圍棋老師說一間跳無壞棋，我也覺得黑1比較安全。」

圖
1

老師：「圍棋最重要的問題不是要下在哪裡，而是該想什麼，現在不是顧慮『安全』的時候。黑棋到現在下了半天，一直是為了挑起大規模戰鬥，而白棋從未低頭過，所以黑棋一定要堅持自己『壓』的姿勢。黑1沒有貼緊白棋，白棋就能鬆一口氣，比如白2補強後4逼，下一手被A飛了整個黑棋都會乾掉。黑5不得已，可是白4黑5是一個受壓的動作，可以說黑5立表示黑棋作戰失敗。白6飛大四角主動權也告瓦解。」

跟班：「這一題我按照壓的三原則想，馬上就知道要尖了。」

老師：「別來假仙，我知道你是剛吃完最後配茶的小甜點，根本沒在看棋盤。我嘴巴也渴了，正好休息一下。嗯——好香的綠茶，和這個楓葉型的梅子洋菜實在是絕配，為今天的採訪留下完美的句點。」

記者：「老師不要嚇我，時間還早房間也一直能用。第一，這個圖這樣還沒告一段落。」

老師：「這一局雙方一開始對於空間的

認識相同，可是對於強弱的認識不同，所以一下就近入了『互壓』也就是戰鬥狀態。用這局當題材是為了讓讀者感覺右邊空間與左下的戰鬥的關連。這個戰鬥沒完沒了，你要我弄到什麼時候？」

——問83：答82同問83。白先。

84 單純思考

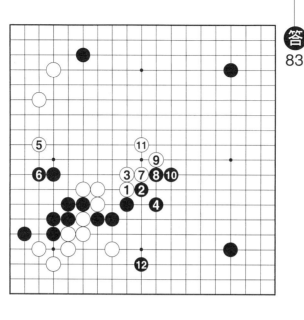

老師：「答83白1碰，是最強的

『壓』，這個對手實在不好說話。」

跟班：「我知道，白1、3之後可以下

到等待已久的白5。」

老師：「那就輕鬆了。黑6乖乖立下，

也可以滿意。」

跟班：「老師不是說白5黑6是白棋的

『壓』嗎？」

老師：「沒錯，可是為了白5下的白

1、3損失更大，白1、3是自己撞頭又馬

上開溜的作法，黑2、4面對廣大的右邊，

這個損失白5一手是討不回來的。此後白的

行情是7、9、11，比如黑棋12逼，就可以

看出白1、3所損失的空間量。」

記者：「圖1白1先逼呢？」

老師：「黑2是要點，只要先攻到，黑

棋就可以交代了。黑8以後，有A、B、C

等攻擊手段，右邊還有三連星等著，黑棋

『大四角』的主動權仍然存在。」

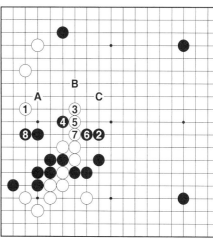

圖
2

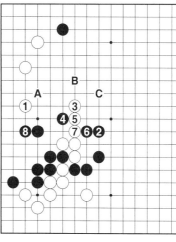

圖
1

跟班：「圖2所以白1飛是彼我要點，一定沒錯。」

老師：「白1形軟本身就是受壓，以後黑6的跨斷，隨時是很大的威脅。」

記者：「這樣也不行那樣也不行，到底是要怎麼下？」

老師：「你們想得太多了，單純思考是空壓法的第一步。」

問
84：問84同答83。白1碰，不是『壓』的企圖嗎？那下一步動作呢？

⑧⑤ 空壓法忌「退」

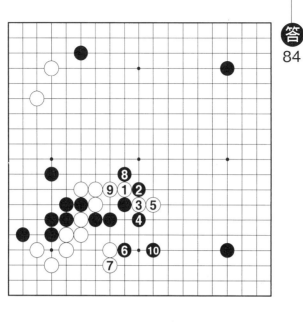

答84

記者：「可是碰、扳、長是基本手段，我們學的第一個定石就是這樣下。」

老師：「一切都是空間量的問題。碰了以後長一個，要是長的方向空間量大於扳的一邊，就是好棋，妳一開始學的定石，一定就是這種局面。這盤棋黑棋注重右邊的發展性，白棋也同意這個看法，所以扳後長是大損，是不可能作出來的動作。白3以後，戰況擴大進入新的階段。」

記者：「白3能成立，黑棋也蠻可怕的。圖1黑1長，比較穩當。」

老師：「黑1不是壓的動作，在空壓法裡面叫做『退』，黑棋A尖的時候是不辭一戰的，所以不會這樣下。『退』了以後白棋就有活動空間了，比如2、4穩住局面黑棋

老師：「答84白1既是壓的動作，對黑2就不能後退，白3斷和白1是成套的手段，也就是說白3要是不能成立，白棋開始就不要1碰。」

186

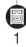

図
1

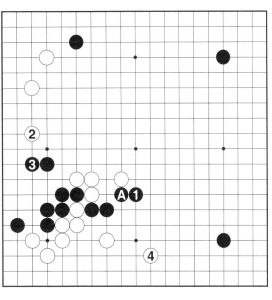

喪失衝力，再弄下去就更沒完了，本日到此結束。」

記者：「老師，戰況擴大的話應該現在才開頭呢！」

老師：「講解這一局的目的是要讀者理解，『壓』的手法和方向與『空間量』是分不開的，而雙方對空間量的看法相同，又互不退讓，必定引發戰鬥。」

問
85
：新局，白先。

187

86 體會「壓」的基本

以C跳反攻。」

記者：「剛才那盤棋真的就結束了嗎？我們還想看看以後的發展呢！」

老師：「那盤棋以後每一手棋都要分析，大概要三年才夠，當然，每一局棋要好好分析都是很花時間的，今天我們只談『壓』。圖1這是黑棋開始『大四角』構想以後的手順，到29為止雙方每一手都是一個『壓』的動作，在這一連串的手順中參照三原則，可以體會『壓』的方向與推移，也就是『壓』的基本，這樣可以了吧？」

記者：「不可以，我們的進度本來就慢了，不趕不行的，老師不要偷懶。今天我們看了一些所謂『壓』的問題和一小段實戰，還是需要多一點材料，讀者才能掌握。」

老師：「答85白棋最弱的地方是上邊一子，白1穩當，A點是先手，上邊已經沒有憂慮。左邊黑棋眼位也還未確定，中央白棋只要不比黑棋弱就好，比如對於黑B，白可

答85

圖
1

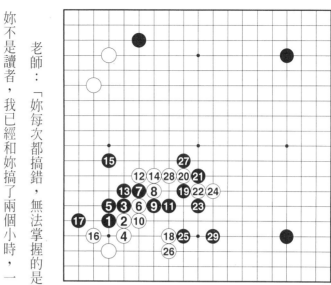

老師：「妳每次都搞錯，無法掌握的是

妳不是讀者，我已經和妳搞了兩個小時，一

般的圍棋採訪都是一個小時呀！」

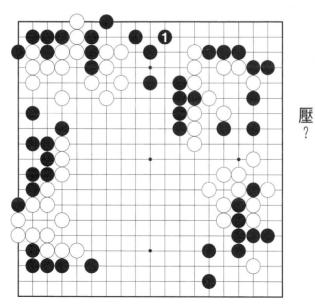

問
86

：黑1做活，白棋從哪裡施

壓？

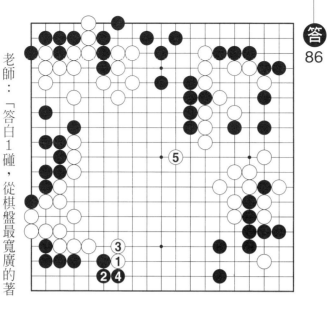

87 備長炭燒咖啡

老師：「答白1碰，從棋盤最寬廣的著手。黑2不得已，白3退，因全局厚實，可以做最強的選擇。白5下到，出現廣大的有利空間。」

記者：「圖1黑怎麼不2衝呢？」

老師：「左邊白棋銅牆鐵壁，3、5奪眼，黑棋不僅損地，以後還有被攻的危險。

白1見似單槍匹馬，在左邊厚勢的掩護下，還強過黑棋，滿足了『壓』的條件。」

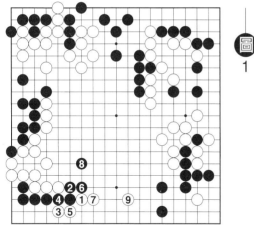

圖1

問87：白先，這是一個典型的『壓』的局面。

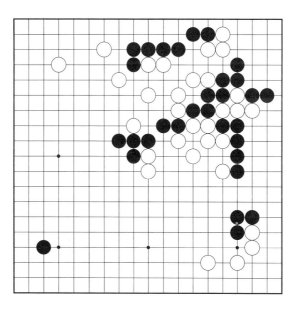

記者：「關於『壓』，老師有沒有什麼別的表現方式，讓讀者換一個角度瞭解。」

老師：「『壓』是在我強彼弱的情況下，擴大有利空間量的動作，其指標是一再提示的三原則，沒有比這個更清楚的。要我換一個角度我現在腦筋已經不管用了，小姐！來三杯備長炭燒咖啡。別看這家店是日本料理，他們的咖啡學問可不小，我第一次喝到的時候真的大開眼界……」

記者：「我有看到它的價錢，不敢小看。以前老師說過，空壓法像是棒球的打擊姿勢。」

老師：「妳的理解力有問題，看起來記憶力還不錯。先來一題──」

相信「空」的概念嗎？

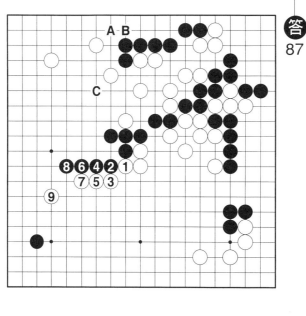

老師：「答87白1是指此一手的『千鈞一拐』，白8為止分斷黑棋，可以說是勝勢。

這個局面該注意的是上邊白黑B後還留有淨死的手段。所以白C附近都是先手，上邊白

棋是很厚的。白1唯一的條件是圖1黑1扳的時候白2斷一定要能成立，不然不成其為『壓』。現在A斷征子有利，又有B附近的先手，白8為只一點問題都沒有。」

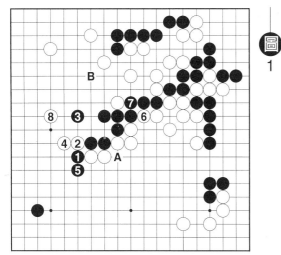

圖1

192

記者：「關於『姿勢』的比喻⋯⋯」

老師：「要是空壓法就像棒球的打擊姿勢，它的雙腳就是『空』與『壓』。『空』是捕手方的後腳，『壓』是投手方的前腳。『空』就像打擊手想全力擊球的話，要先把重心完全放在後腳以後，才能全力踏出揮棒一樣，妳必須完全相信『空間』，才可以下出最好的『壓』的動作，最後關鍵還是在妳能不能相信『空』的概念。」

記者：「我聽了三天，有點瞭解老師說的『空』是什麼，可是棋下了很多年，要一下相信另一套價值，談何容易呢？」

老師：「不相信也沒關係，知道有人靠這樣下棋就好了。」

89 深奧幽玄？

老師：「啊！深奧幽玄的香味！以前日本料理店是一定喝不到咖啡的，可是腦筋稍微轉一下，只要做得好，不和其他料理相剋，又有何妨……」

記者：「老師，我們在等你的答案。」

老師：「其實這盤棋是前幾天看別人下的，不是我的棋，所以也沒什麼答案。我只是想和前幾天一樣，到最後來一個『這不是空壓法』的例子。」

記者：「什麼都還沒開始，哪有什麼空壓法不空壓法？」

老師：「別著急，是這樣子。別人比賽完在檢討，我在旁邊看。圖1白1二間跳，拿黑的人說，這一手好棋！一邊擴大白棋模樣，一邊對左邊黑棋施壓，看到這手，頓時的味道。」

圖1

領悟形勢已陷於不利。」

跟班：「白1睥睨四方，有『耳赤妙手』

圖2

老師：「笨豬！一點批判精神都沒有。

白1讓對手頭痛，說不定有它的道理，可是我可以斷定『這不是空壓法』。我再下一百年也不會下到白1去。跟班！你想一想『壓的三原則』，就知道這個局面空壓法怎麼下。」

跟班：「我已經背得滾瓜爛熟了。

（1）在比對方強的前提下從對方最弱的地方開始。

（2）方向是擴大空間量最多的地帶。

（3）在不會被切斷的前提下作最貼緊對方的選擇。

白1符合第一與第二原則，可是不符合第三原則，因為沒有作最貼緊對方的選擇。

我知道了圖2白1碰，是老師的答案。」

老師：「哈哈！這叫矯枉過正，不過以我看來還比圖1的白1好。不過碰基本上是損棋，還有被A等反擊的危險。」

問89：圖1兼問89。再來一次，白1該下哪裡？

⑨⓪「不被切斷」的定義

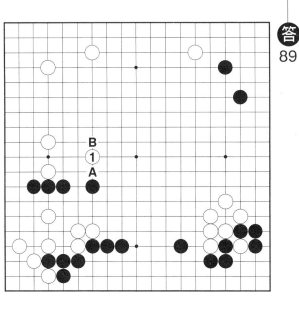

老師：「答89答案已經很明白，白1是最普通的『壓』，沒有特別理由，犯不著去A碰。空壓法注重思考的順序，從最適合三原則的白1開始想，要是沒有問題，就沒有

不下白1的理由。我不可能下B，是因為我再努力也找不到下B的理由。」

記者：「圖1白棋大概是怕黑棋1以下切斷，『壓』不是不能被切斷嗎？」

老師：「硬要切斷的話，就算一間跳只要一挖，馬上就會斷掉。所謂『不會被切斷的前提』是被切斷以後能進行更加有利的戰鬥的意思。黑1以下的戰鬥白8為止，黑棋二子垂危，A碰後左邊也可封住，這個變化對白棋來說完全沒有威脅，只要有判斷答案對白棋的棋力，一定能瞬時判斷

圖白1合適三原則的棋力，一定能瞬時判斷圖1是黑棋來送死。」

記者：「答案圖白B二間跳的話，左上角比較容易成空。」

老師：「道理很簡單，白B容易成空，

196

圖
1

「白1成空的時候圍的地比較大，用地的觀點來看可謂一利一弊，可是白1比白B，對黑棋左邊孤子的壓力大，這份利益是白賺的，所以白棋沒有選擇B的理由。」

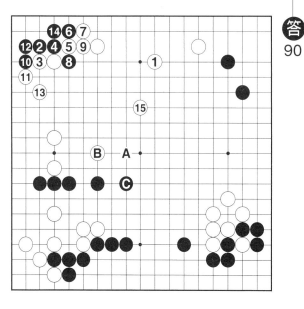

⑨1 有無「壓」的觀點

答
90

老師：「答90白1是空壓法所考慮的第一順位。現在這樣下沒什麼問題，所以不用認眞考慮別的下法。黑2進三三以後，白15說不定在A位跳，到時候想就可以。」

記者：「黑2進三三很大，圖1白1守角，有問題嗎？」

老師：「這個局面白1不能說是壞棋，

圖
1

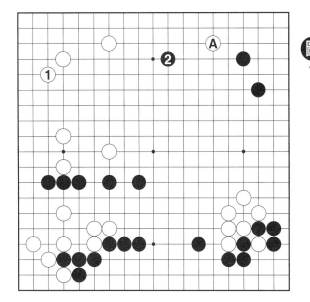

198

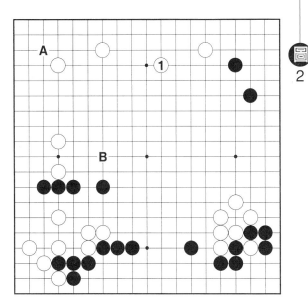

圖
2

可是我盡量不想做這種選擇。白1和黑2所

獲得（破壞）的空間量可能見仁見智，可以

說差不了多少。一切都是黑2與白A強弱判

斷的問題，雖說現在白棋全局厚實，黑2夾

以後白棋也可一戰，比起答案圖來，風險還

是大得多。」

跟班：「被黑2夾後白棋有被攻的可能

的話，當初圖2，白1一開時就拆邊，黑A

進角後，白再B攻這是我們比較熟悉的下

法。」

老師：「圖1和圖2的白1雖不能說是

壞棋，可是都是『先圍地再說』的想法，從

空壓法看，只注重空間量，沒有『壓』的觀

點。所以這些下法『不是空壓法』。」

記者：「老師不是說獲得空間量，可以

逼迫對方進入『有利空間』導致『壓』的局

面出現嗎？」

老師：「現在有直接B施壓的手段，還

想得那麼拐彎抹角，不僅脫褲子放屁，多此

一舉，還會失去大好機會。」

：圖2兼問91。白1後，黑

棋怎麼下。

９２ 空壓法的前提

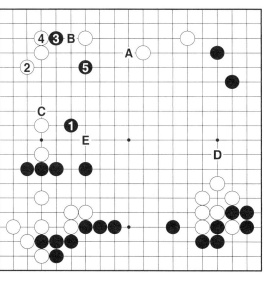

老師：「白2是大場兼守左邊，在這個局面雖不得已，可是沒有『壓』的要素。

『大場』的意味不在能圍大地，而在能導致有利戰鬥。妳的著手，沒有『壓』的要素，不管下在哪裡，無法得到最大空間量。比如說對於黑3白棋只好繼續守角，黑5後，有A、B、C等候續攻擊手段。要是白棋在此反擊，發生戰鬥的話，已經慢了一步，一定不如一開始就E攻擊左邊黑棋。白棋聽話防守的話，黑D逼，右邊出現比左上更大的空間。」

跟班：「可是此後左上的戰鬥，現在還看不清楚黑棋有利。」

老師：「別忘記『空壓法』的前題是『無限』。你看得清楚的手段，就是『有

老師：「答91對我來說，能下到黑1，如釋重負，此後局面充滿希望。」

記者：「白2尖，這樣和上邊兩個大場都下到了，白棋也可以接受。」

限」，已經與空壓法無關。」

記者：「『空壓法』到最後還是看不清楚的話，不是等於在說『棋到最後還是看殺力』，那又何必學呢？」

老師：「一切都是你自己能不能接受的問題。答案圖以後，在左上發生戰鬥的話，白棋比起直接E位攻黑棋等於是慢了一手，自然會比較不利。白棋不攻黑棋的下法，此後演變成有利戰鬥的『可能性』比較少，這個說法妳接受嗎？」

記者：「可能性歸可能性，結果還是要殺力。」

老師：「大小姐實在太青番了。」

問 92：黑1黏，此後白A扳，黑B不能省，白C黑還沒活，可是現在黑D跑出來，白棋還沒把握吃掉黑棋，白棋從何處開始『壓』呢？」

93 「運氣」是什麼？

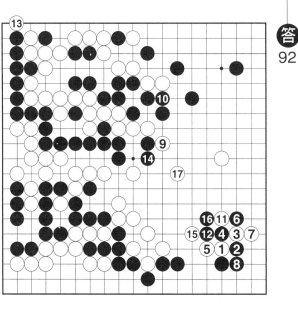

記者：「你看，到最後就看殺力呀！」

老師：「這個圖到最後得到好結果，不是殺力強，而是因為局面是『有利的戰鬥』。在『黑龍危險』這個有利條件下，讓白棋比起黑棋有更多的選擇，答案圖白1的非常手段是在這『多種選擇』裡找到的。妳不一定要下白1，按照自己的棋力，作自己的選擇，不管你棋力高低，『有利』的本質是一樣的。」

記者：「雖說如此，只要沒有算清，即使有『多種選擇』，也會有『找不到好棋』的可能性。」

老師：「你們已經快要忘記空壓法的前提了。算得清楚的局面當然該算清楚，空壓法的前提是『無限』，也就是自認算不清楚

老師：「答92現在黑棋大龍還沒活，是白棋『有利』的情況。白1碰，是利用這個有利情況最徹底的一手。黑2以下反撥，白17為止，大龍終告滅亡。」

202

的局面。在自認有利的局面下萬一找不到好棋，可能是『有利』的判斷錯誤，也可能是運氣不好，這是沒辦法的事呀！」

記者：「難道空壓法還要靠運氣？」

老師：「話不能這麼說，比如妳丟一顆骰子，有兩種押法任妳選擇，一邊可以押四個數字，一邊只可押兩個數字，妳一定選能押四個數字那一邊，要妳選押兩個數字那邊妳一定無法接受。雖然就算妳押四個數字，會不會押中最後還是要靠運氣。空壓法因為立足在『無限』上面，無法做最後結論，只問妳對自己的選擇能不能接受而已。如果我們一下就能做最後結論的話，下棋有什麼樂趣呢？」

94 記得圍棋是「無限」嗎？

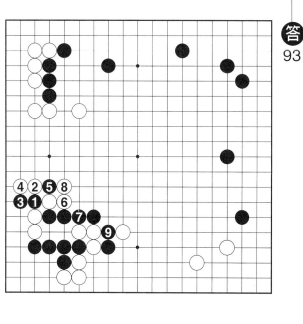

答 93

老師：「答93黑1斷，是此形的手筋，白要是不願妥協，黑9為止白棋幾近崩潰。

圖1白只好1黏，放棄二子，黑4為止活淨，A衝依舊嚴厲。這個局面黑棋意圖經營

的是右上的模樣，左下只要不『受壓』就行，因此這個結果可以滿意。」

跟班：「答案圖黑1斷是在『多種選擇』裡面找到的嗎？」

圖 1

老師：「這倒不是，是好幾手前算好的。」

記者：「算不到這麼遠怎麼辦呢？」

老師：「一點都不用擔心，開始算的時候總是要『選擇』，按自己的力量和動機選擇，不見得比會算的人差，不要忘記圍棋的變化是『無限』的。唉唷！竟然搞到這個時間，太晚了，我要走了。」

記者：「好吧！最後有事報告老師，因為進度太慢，明天打算從中午開始採訪，請老師十二點到三樓『皮諾丘』。」

老師：「什麼？我今天已經破長時間採訪世界紀錄了，明天先去法院告你們違反勞動基準法。」

記者：「總編說，老師已經答應這個禮拜都給我們的，稿費也已經先匯了，您就辛苦一點吧。」

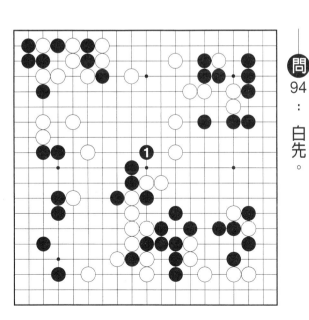

問94：白先。

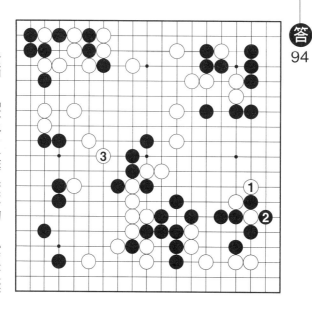

老師：「答94白棋實空不夠，必須攻擊黑棋獲得大利，或是乾脆吃掉。白1後的3尖是形之急所，黑棋作眼困難。圖1之後黑1的跨斷，白2以下至白6為止，因為有白

A黑B的交換，征子成立。

記者：「這一題也是要細算能力呀！」

老師：「雖然如此，進入細算的局面

圖1

時，需要本來就是『有利』的局面，不然再會算也算不出好棋。『空壓法』也可說是讓妳開始算棋時，提高找得到好棋的可能性的方法。」

記者：「最後還只好請老師為今天的『壓』做一個結尾。」

老師：「『空壓法』最重要的不是下一著該下哪裡，而是作此選擇的理由。空間量與強弱判斷，不止有各人之間的差異，也有對局者本身的搖曳，每一個人都需要，也只能有他自己的『空』與『壓』。不願模仿高棋的手法，而選擇對自己最適合的一手棋的人們！只要有對『空』的信心，一定會帶來『壓』的光輝，照亮我們眼前的暗路。我走了！」

記者：「謝謝老師！不要忘記明天是十二點『皮諾丘』喔！」

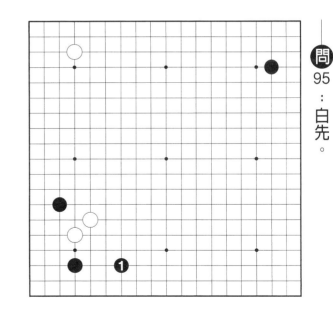

問95：白先。

第四天 「皮諾丘」

空與壓的互動

96 信心

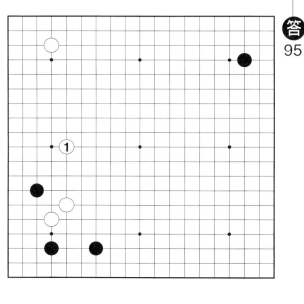

答
95

女孩約會，害我差一點去借高利貸。這十年義大利料理大行其道，不只是價錢因素，義大利菜注重材料原味的想法本來就是比較容易讓日本人接受……」

記者：「雖說今天時間夠用，老師不點菜，我們就沒辦法開始採訪。」

老師：「雖然我精通義文，這菜單還蠻親切，有日文翻譯。有的法國料理店是不會給妳注日文的，害裝懂的日本人連點三道湯……」

記者：「老師只是為了價格仇視法國料理可不公平，這間餐廳的價錢也不輸法國菜。」

老師：「妳怎麼可以把『皮諾丘』和別的店相提並論，不過我看這個價錢，中午時

老師：「義大利菜好！以前日本在這種高級飯店裡說西餐一定是法國菜，而且貴得要死。不止是飯店裡面，西餐廳只要套上一個『法國』馬上變兩倍價錢，年輕時和漂亮

間還是便宜多了。」

記者：「其實我們從第一天就想從中午開始，只因爲還有別的採訪，今天終於可以專心做老師的專欄，對了！老師上一題答案還沒有。」

老師：「答95白1是我的次一手，當然，此後對方會怎麼來，我完全不知道。」

記者：「這是什麼棋呀！」

跟班：「我知道了，這是研究會的棋，老師小玩一下而已嘛！」

老師：「這盤棋是重要的一盤棋，輸贏的差距，可以讓你在『皮諾丘』吃三年。」

記者：「那爲什麼要這樣下呢？」

老師：「哪有什麼爲什麼？我當時覺得這樣下好，就這樣下而已，一點都不特別。」

記者：「可是手段很特別。」

老師：「特別不特別，是以別人爲準，可是空壓法是以自己的判斷爲準。白1當然不是空壓法是唯一的選擇，可是這一手是以我當時的判斷得來普通的結論。」

記者：「可是這樣下最少需要勇氣。」

老師：「只要妳對『空』有信心，不需要什麼勇氣。對了，今天的主題是『空與壓的關係』也就是開始討論空壓法的具體應用，一切都必須對『空』的概念有『信心』才可能做到。」

問
96：答案圖95兼問96。大家一起想，下白1的『理由』是什麼？

97 「空」並非沒客觀性

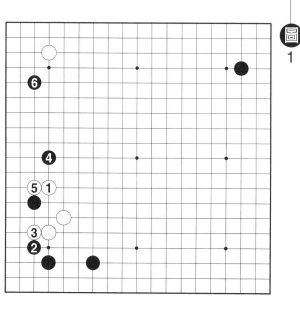

圖 1

醜無法正面談論，『空』的判斷無妨拿出來大家研究研究。圖1白1是定石，黑2、4把一子棄掉6搶先掛角，讓我覺得上邊有被黑棋取得主動權的感覺。這個局面右下空角，右上小目，空間濃度以右上為中心最濃厚，圖2白1大腳步，逼黑棋無法棄子，要是黑4拆，白5夾取得主動權。『壓』的第三原則，不能被切斷，黑A以下因為有白D的先手，白棋可以撐住。

記者：「白1可以取得左邊的主動權我懂了，可是這和右上有什麼關係？」

老師：「白1以後，黑棋要怎麼下完全無法預測，所以白1連結左上小目，意圖處在所有空間量的『中點』，以對應黑棋任何動作。不過關於『中點』問題很大，以後再

記者：「我想以後不要出這種問題，老師的理由，只有老師知道！」

老師：「就像人的美醜，『空』雖是各人的判斷，也不是完全沒有客觀性。只是美

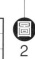

談。這個局面左邊小，白棋想儘量朝上方發展，這樣理解就好了。」

問 97：實戰黑1大馬步掛，白棋怎麼下？

98 女子與小人

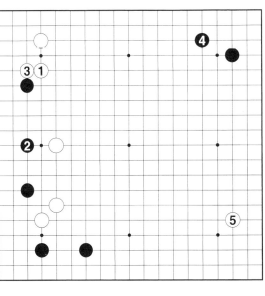

老師：「當時覺得白5能下空角也好，後來一想，發現自己缺乏『信心』。圖1白1跳下是第一感。」

跟班：「我也想跳下！老師為什麼不下白1呢？」

老師：「你們這樣對我左右開弓，一點敬意都沒有。黑2以下10拐為止，左邊味惡，找不到次一手，這個圖沒有再多想就作廢了，要是再來一次，一定這樣下。」

記者：「老師，『缺乏信心』是什麼意思。」

老師：「缺乏對『空』的信心。關於『信心』，和『中點』一樣都是大問題，以後再談。」

記者：「這怎麼可以，老師剛才和昨天

老師：「答98實戰白1肩，黑2後先手4締角，現在想起來這個結果，白棋不能滿意。」

記者：「不能滿意，為什麼要下？」

214

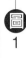

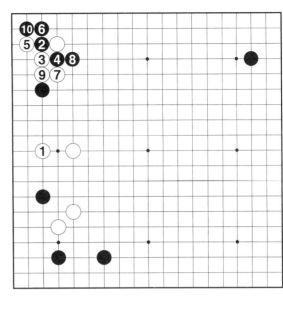

圖
1

『信心』是什麼。」

老師：「眞是輸給你們，難怪『富蘭克林』說『唯女子與小人難養矣』。圖1白1切斷黑左邊二子，明明是第一感，也就是我對這個局面的『空間判斷』，要是對『空』有足夠信心的話可以下了再想。最少，黑10以後白棋的手段應該認眞檢討。」

（問）
98：圖1兼問98。白棋的次一手？

都提到──『空壓法的具體應用，一切都必須對空的概念有信心才可能做到。』沒把『信心』交代好，怎麼往前走呢？」

老師：「可是今天的主題是『空與壓的關係』，談起『信心』又不知到要搞到什麼時候。」

記者：「沒關係，一天有二十四小時，時間有的是。這樣正好趕上進度呀！」

跟班：「我也想好好學空壓法，很想聽

215

⑨⑨ 定石機器

恰到好處，白棋模樣浩大。

老師：「飯桶！這個圖黑左下角活淨，白子A、B根本不管用，黑10先鞭空角，白棋佈局完全失敗。圖1白1是簡單的手筋，A位白子來了，急所的黑B子就會被吃掉，黑2不得已，白3、5、7活角，黑棋四子危在旦夕，這樣才叫活用白C、D二子。」

跟班：「白1好一個夾碰！弟子今天大開眼界。」

老師：「棋局每一盤都是不同的，像你這種定石機器是不管用的呀！」

記者：「老師不用那麼神氣，自己實戰沒這樣下，一定也是沒看出白1這手棋。」

老師：「囉唆！答案圖左下角白1碰的時候是五打三，應該是白棋的『有利空

老師：「答98白1碰，只好這樣下，這裡不下反被白4位碰，白棋無法回應。」

跟班：「白1是基本定石，我拿手的部門來了，我來擺，白9為止，白A、B二子

圖
1

間』，圖1白1的強手是這有利的『多種選擇』情況下的產物。要是對『有利空間』也就是『多選擇』有足夠的信心，白1是可以發現的。」

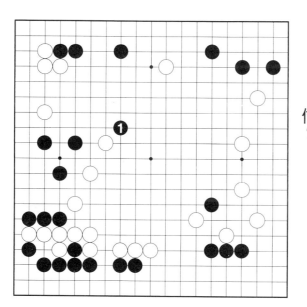

100 抗議

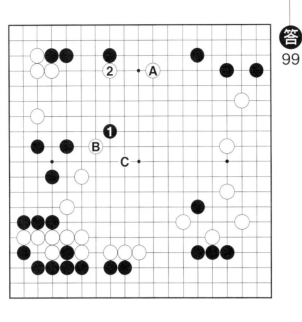

而是『相信』在白Ａ、2、Ｂ所構成的空間裡將享受的『壓』的利益。此後圖1黑1以下定型後，對於黑9、白10主張有利戰鬥，是重要的一著，像跟般的一定貪吃下Ａ，被黑10位跳，有利戰鬥就突告結束。」

跟班：「老師，店裡小姐問您要不要點菜？」

老師：「唉呀！太賣命工作忘記了最重要的事了。先來一個套餐的Ｂ生蠔蒜蓉培根麵、烤羊排，接著爲了對自己獻身棋道的精神表示敬意，加一個鮭魚親子奶油寬麵，最後爲了對『黑白下』違反勞工法表示抗議點一個大盤的野菌蘑菇飯。」

記者：「老師，這些都是你一個人要吃的嗎？」

老師：「答99白2碰，是我的答案，這個局面白棋一定要視白Ａ和Ｂ子之內爲有利空間，所以對黑1的侵入，根本不用考慮Ｃ等圍地手段。白2後，並不是要吃掉黑棋，

218

圖
1

老師：「不用羨慕我配菜精彩，我只是對自己的食慾有信心，點自己想吃的而已，像你們這樣墨守成規，一人一道菜，就和背定石一樣嘛！」

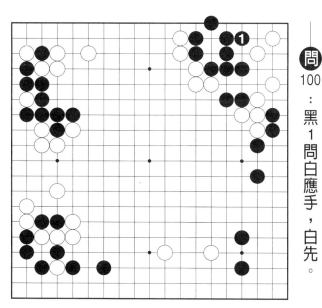

101 信心與幻想

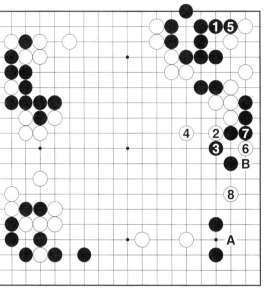

老師：「答100白2、4不止把右邊黑棋弄厚，而且被黑5活以後，白棋沒有眼位，還有被攻的危險，可是盡量往外面下，是空壓法的『信心』。圖1白1是普通下法，黑

老師：「答100白2、4不止把右邊黑棋弄厚，而且被黑5活以後，白棋沒有眼位，還有被攻的危險，可是盡量往外面下，是空壓法的『信心』。圖1白1是普通下法，黑

棋最後總得6後手活，這樣雖也是一局棋，但外面還是慢一手。答案圖的白棋雖有薄味，我寧願相信在外面下一手所得到的『空』的力量的『可能性』。」

記者：「所以，老師所謂的『信心』是對『空』的『可能性』的信心。」

老師：「正是如此，普通下棋的人只相信『地』，因為地有憑有據有數字，可是在序盤，眼前有的是『空』，地只是一種幻想。」

記者：「那是老師這樣說而已，從我看來，『空』才是幻想。」

老師：「不相信『空』，相信我就好了。」

記者：「那更比登天還難！」

220

圖
1

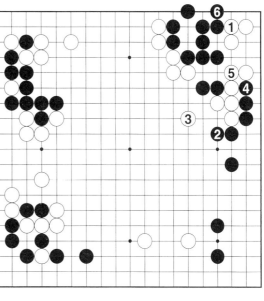

老師：「別人可以這麼說，妳怎麼可以。妳是本專欄的寫手，寫手不相信作者，採訪稿子校對專欄稿費掌聲諾貝爾獎太空旅行都化爲烏有，妳一定要相信⋯⋯妳開始相信⋯⋯妳慢慢開始相信⋯⋯」

記者：「我不怕催眠術。」

老師：「其實不用催眠，你們本來就已經相信的。」

：雙方沒有提子，角上黑棋現在有幾目棋？

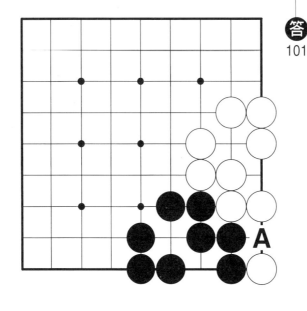

102 理由

跟班：「答101我一向都當1目計算。」

老師：「空壓法注重的不是答案，而是理由，跟班把它當『1目』的理由呢？」

跟班：「這個地方黑白同形，只有一之

二的地方黑A下了以後是黑棋2目，白棋下到A位的話就雙方0目。將來哪一邊會下到A現在不知道，概率是一半，所以可以算他是『1目』。」

記者：「我的圍棋老師也這樣教我們，這叫做『平均值計算』。」

老師：「你們什麼時候開始相信『概率』、『平均值』的。你們簽樂透的時候相信概率嗎？這個地方結果不是2目就是0目，對角上這子來說，它是非生即死，是to be or not to be…你們用概率折半解釋，等於是說，這個棋子是半死半生的僵屍。可憐的棋子呀！只願菩薩普渡你流浪的靈魂。」

記者：「雖說如此，現在還無法決定誰

能下到Ａ，用概率處理，是唯一的方法呀！」

老師：「『無法決定誰能下到Ａ』的是你們這些無能的小猴子，從全能的神來看，誰能下到Ａ位，已經一清二楚。」

記者：「哈哈！我知道老師想說什麼了。從全能的神『有限』來看，白子的生死雖然已經確定，可是從無能的我們『無限』來看，這個地方只好『相信』概率解釋，以『1目』處理。那麼『空』的想法，是相信空間的『可能性』，也就是『概率』的想法。既然我們相信『概率』，而以『1目』處理答案圖，也應該相信『空』，去處理『無限』局面時的思考。」

老師：「沒錯！以妳的能力來說，這番推理是超水準的表現，不過妳抓到的只是表面的皮毛。『1目』不只是部分的『概率』問題，和全局有更大相關。」

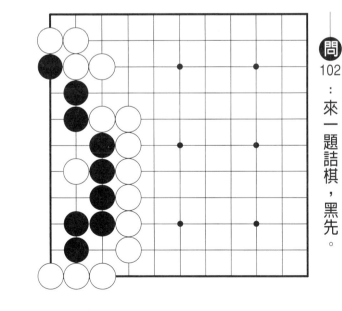

問 102：來一題詰棋，黑先。

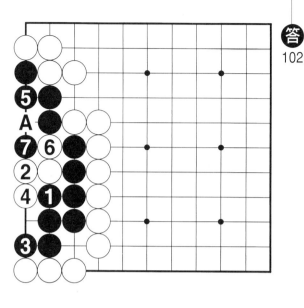

⑩③ 區區1目？

3、白A以下形成『倒脫靴』，請自行確認。

記者：「老師說圖1是『1目』的問題和全局有關，是什麼意思呢？」

跟班：「這個我懂，就算白棋下到圖1A位，這地方變成零，可是下一著換黑棋下，可以下別的地方，把這1目賺回來。」

老師：「唉唷！你的目數可真好賺，你憑什麼知道下一著可以從別的地方賺1目回來呢？白棋黏起來的一手可能是最後一著，也有可能輪到你下的時候，別的官子都變成雙數的『見合』，讓你1目也便宜不到，等於算錯1目。」

跟班：「這時沒有辦法嘛！不只是黑棋，雙方都有最後賺不回1目的危險性。只

老師：「答102黑1愚形妙手，不過這是『有限』的情形才有可能的下法。黑3也是重要手順，黑7為止，『本劫』是正解。黑1改在2碰的話，白7、黑4、白6、黑

圖1

要黑白條件相同，圖1的1目總是錯不了的。」

老師：「你的話全說完了嗎？要是已經沒有別的屁可以放，那你的理解是很粗糙的。你現在說，最後有賺不回1目的『危險』，那你是明知有危險，還硬著頭皮算圖1是1目的嗎？」

跟班：「算不清楚，還有什麼辦法？區區1目，不用那麼神經質嘛！」

老師：「你這樣說錯得更大了，『區區1目』是圖1的情形。」

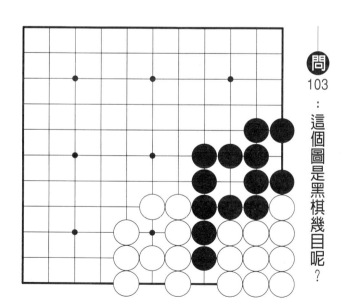

步步驚魂？

記者、跟班：「10目。」

老師：「答104對。這很簡單，A位黑下到是20目，白下到雙方都沒有目，平均值計算是10目。問題是按照跟班的說法，『平均

值計算』，有被對方下到以後，卻從別的地方賺不回來的『危險』，上次的1目問題還小，這個圖的情形就會有損失20目的危險。

實戰像這種20目的手段可說到處都有，也就是到處都有損失10目的危險，這麼一來下棋可說是步步驚魂，我脆弱的的心臟怎麼受得了呢？」

記者：「那老師是怎麼算才能活到今天的？」

老師：「這個地方我當然也是以黑棋10目計算。」

記者：「一樣嘛！」

老師：「答案圖以平均值計算的『黑地10目』，是已經確立的圍棋技術，大家都在使用，也完全『相信』。所以我和你們答案

一樣，可是理由不一樣。其實，剛剛我的話裡面有一個圈套，你們發現了嗎？」

跟班：「我有被騙的感覺，可是不知道在哪裡。」

老師：「我說『實戰像這種後手20目的棋可說到處都有，也就是到處都有損失10目的危險』，是故意騙你們的，有危險是因為『從別的地方賺不回來』；到處都有20目表示到處都可以賺回來，最安心不過。只要別的地方有一處『後手20目』出現，和這個地方馬上成爲『見合』，兩個『10目』也隨之確定。因爲圍棋是一人各下一手，將來必定是各下一處，兩邊各10目是一定錯不了的。」

跟班：「要是別的地方出現兩個後手20目，加起來變三個，又有問題了。」

老師：「其他出現第二個後手20目，是那個時候要怎麼下的問題，和本題無關，本題的10目在第一個後手20目出現時就完全確定，是無可置疑的。」

問 104：黑先怎麼下？

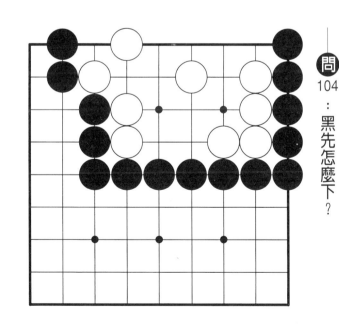

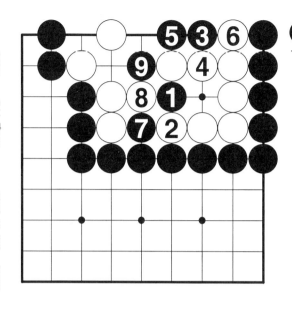

105 萬用靈丹

記者：「這次我真的知道老師想說什麼完成漂亮結局。」

老師：「答104黑1、3為好手順，瞄準此後黑5的鬼手，白6無可奈何，黑7、9完成漂亮結局。」

記者：「這次我真的知道老師想說什麼來，這種結果也不無可能。」

老師：「事實上，棋盤並非無限，進入後盤時，對手把棋局導致A位為最後的大場，最後自己下掉，讓妳從別的地方賺不回來，這種結果也不無可能。」

記者：「被動？難道圖1這10個白子還能跑出去打天下嗎？」

老師：「比上一次的結論有進步，看起來妳已經領悟『空』的想法和『平均值計算』是同一個東西；可是這次依據的理由是『見合』，這個立場太被動了。」

了——圍棋的『可能性』在別處出現相等大小的手段時，就能確定其價值。另一方面，因為圍棋是『無限』的，所以上述『等價手段』必會出現。也就是說，雖然只是可能性，不用擔心遭受損失的危險。」

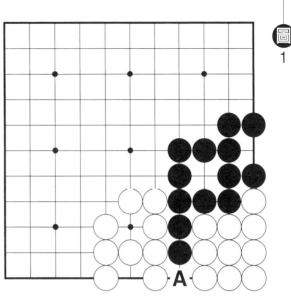

圖1

跟班：「我擔心的就是這種情形呀！」

老師：「可是，對手為了讓A位成為『最後的大場』，必須付出一些代價，要不然基於『圍棋的變化是無限的』原理，妳一定有辦法避開這個不利的局面。」

記者：「『圍棋的變化是無限的』可真好用，什麼都推給它就好了。」

老師：「這是當然的，因為『圍棋的變化是無限的』本來就是『空』的立足點，也是你們自己都在用的『平均值計算』的立足點。」

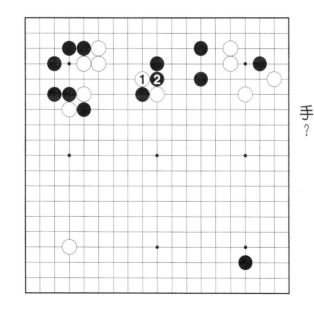

：白1扳，黑斷，白棋次一手？

106 相信「關連」

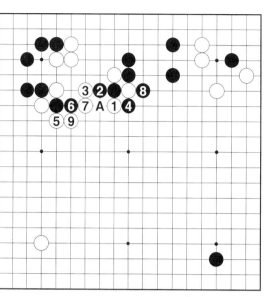

記者：「圖1的A位不會成爲最後的大場，除了『見合』以外，還有什麼依據呢？」

老師：「依賴『見合』，是一種平板的想法，假定手段的大小，像排隊一樣從大到小沒有間斷，等到棋局裡面出現一樣大小的手段，以確定『可能性』的價值。可是實際的局面並不平板，有時在四、五十目大的戰鬥完畢後突然進入只剩十目左右的小官，可說是凹凸不平。」

跟班：「所以還是有『危險』！」

老師：「相反！什麼樣的戰鬥，都和同在盤上的圖1A的手段是有關連的。不管最後A位誰下到，在過程中有選擇轉換，有討價還價，都是受到A的手段影響的結果。在『無限』的變化下，每一手的內容都和棋盤

老師：「答105白1、3手筋，黑棋受不了被A爲打到，黑4不得已。白7時，黑若9逃，白8長，黑一樣無法A衝。實戰白9爲止，白棋可以滿意。」

圖
1

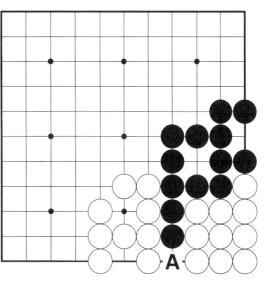

的每一個部位有複雜的關連，這個『全局與
部分的關連』是，立體、多面的。手段大小
的『不均勻』，只是表面現象而已。」

記者：「老師的意思是，對手想要在有
利的情況下到A位，在『全局與部分的關連』
下，一定要付出相對的代價？」

老師：「圍棋不僅變化是無限的，全局
與所有的部分的關連也是無限的。理解這個
道理，才能保持積極、主動的『信心』。」

問
106
：
白先
。

231

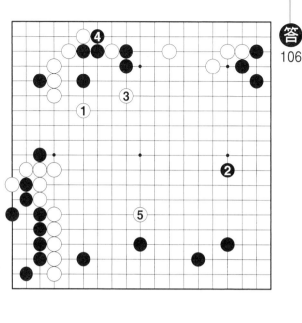

107 「信心」的來源

央空間大於右邊，意圖在中央進行有利的戰鬥。」

記者：「關於『信心』只好再整理一次——『平均值計算』是一個被確立已久的技術，這個技術所以能夠成立，其理由包括『概率』、『見合』、『全局與部分的關連』等。可是不管哪一個理由，不以『圍棋的變化是無限的』為前提，是無法成立的。

『平均值計算』能夠成立的理由，也就是『空』的想法能夠成立的理由，對平均值計算有信心的人，也應該對『空』有同樣的信心。呼！終於把『信心』解決了。」

老師：「還早！『概率』是信心的皮毛，『見合』、『全局與部分的關連』是信心的骨肉，只是這樣，還沒辦法抓住信心的

老師：「答106右邊是最寬廣的大場，可是白1鎮，是空壓法的『信心』。相信這個局面從左邊『壓』的力量勝於右邊。白3黑4的交換是明顯的『壓』，白5鎮，主張中

232

『心』。」

記者：「怎麼這麼囉唆呀！」

老師：「這就怪了！妳不是一直在叫內容太少嗎？」

記者：「我想趕快進入『空與壓的關係』的正式內容呀！」

老師：「好可憐的『信心』，被說得像二房一樣。沒有信心，就無法運用『空與壓的關係』。」

記者：「好吧！所謂信心的『心』是什麼？」

老師：「到現在談的都是信心的邏輯，可是一般來說，『信心』這個字眼是與邏輯無關的。有時乍看不合邏輯，可是按自己內心的『理由』行動才叫『信心』。」

問
107
：白1只是輕碰一下，下一著白棋準備往哪裡走？

108 我是小綿羊

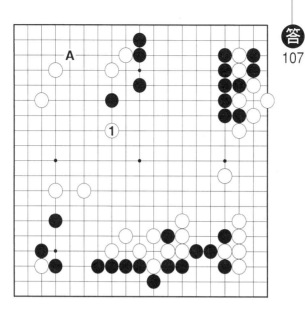

老師：「也有人說看我的棋想想吐，圍棋是容許各種看法的遊戲。這個局面一般是A守角，可是我相信白1鎮是空間量的焦點，白1以後黑要怎麼下，可說一片渺茫。下白1需要對『空』的『信心』。」

記者：「現在談到信心與邏輯。老師演繹了半天邏輯，我好不容易以為搞懂了，又開始說信心與邏輯無關。」

老師：「『平均值計算』和『空』成立的條件一模一樣，可謂一對雙胞胎，可是他們長得完全不一樣。『平均值計算』有頭有臉有數字依據，『空』則和雲霧一般捉摸不定。要妳馬上一視同仁，相信『空』還是不大容易。」

記者：「就是因為不容易，老師才講了

老師：「答107白1鎮，當時的報紙觀戰記者寫『這一手喚起了我對生命的喜悅』。」

記者：「我們寫稿的時候會幫老師吹牛，老師不用自己吹。」

坐天大道理。

老師：「『信心』是出自內心，只是聽別人說，再有道理的東西，自己也無法做到。

比如說，妳是一隻被餓狼追趕的小綿羊，逃到岔路上，一條是七曲八折的小路，看不清最後通到哪裡；另一條完全被濃霧籠罩，什麼都看不見。普通小綿羊總是會往比較看得見那一邊的路，逃一步算一步。在這種情形，能閉著眼睛跳進濃霧裡面，就是『信心』。」

記者：「老師一定是怕在濃霧裏一頭撞死，找讀者作伴。」

老師：「別忘記，天堂也是在虛無飄渺的雲霧裡面。」

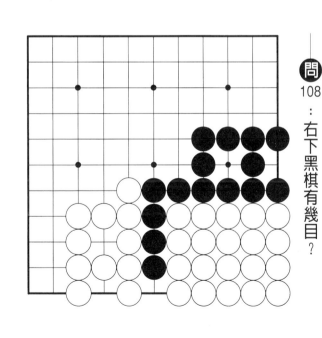

問108：右下黑棋有幾目？

109 「平均值計算」立足於「無限」

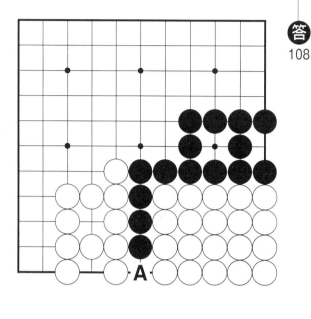

計算」是在『無限』的局面才有效。一般來說，後手40目是盤上最大的手段，現在不管黑棋或白棋，該哪邊下，哪邊就下掉A，非生既死，不是40目就是0目，不會有『20目』跑出來。不只是盤上最大的手段，雖是第二、三大，只要算清楚到解決部份問題為止的手順，也就是該部分成為『有限』的時候，『平均值計算』當然沒有意義。」

圖1序盤階段，這個棋形哪一邊比較有利？

記者：「按照平均值，黑三目，白兩目。黑棋有利。」

老師：「可是白棋下了，就有4目，黑棋眞的有利嗎？」

跟班：「出題時已經註明是『序盤階

跟班：「答108這是小學生算數嘛，40目和0目的平均值等於黑地20目。」

老師；「笨蛋！這才叫小學生的答案，試探你一下馬上就上當。不要忘記『平均值

圖
1

段」，這個手段是後手10目，現在還小，也算不清誰能下到，所以『平均值計算』沒有問題。」

老師：「不錯！孺子可教。下面來一個選擇題。」

問109圖雖奇怪，當做是真的棋局，黑先。

（1）判斷角上的手段爲盤上最大，所以選擇黑棋並且馬上下A解決。

（2）判斷A現在還小，下別的地方。可是右下角黑棋有利半目，所以選擇黑棋。

（3）仔細一想，此後白棋可以下到右下角，成爲最後的大場，所以選擇白棋。

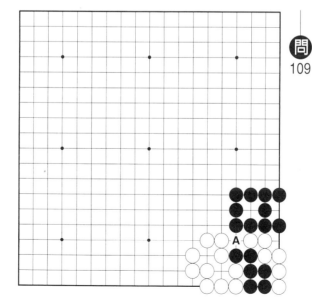

110 該相信什麼？

老師：答109

（1）判斷角上的手段為盤上最大，所以選擇黑棋並且馬上下A解決。

（2）判斷A現在還小，下別的地方。

可是右下角黑棋有利半目，所以選擇黑棋。

（3）仔細一想，此後白棋可以下到右下角，成為最後的大場，所以選擇白棋。先問你們的答案。

記者：「我大概會選（2）現實上便宜半目嘛！」

跟班：「我會選（1）黑1這手棋後手25日，大得不得了呀！」

老師：「你們都錯了，這一題的正解是（3）。圖1稍微想一下就知道，黑1占空角，可是黑3之後，白4成為最後的大場，在貼6目半的負擔下，黑棋不能樂觀。」

記者、跟班：「原來如此！圍棋實在太難了！」

老師：「兩個都是大傻瓜！這個答案當

圖1

然是騙你們的。黑1到白4的手順是『必然』的，誰也無法斷定。我說『這一題的正解是（3）』的時候就該識破我在騙你們，你們聽了三天，應該知道空壓法是沒有正解的。」

記者：「老師一板正經的說話，我們當然只好相信老師。老師不是說重要的是『信心』嗎？」

老師：「該相信的是『空』不是我。」

記者：「那老師的答案呢？」

老師：「我會選（2）。這個問題我想大部分的人都會選（2）。」

跟班：「老師，我選（1）有什麼不對呢？」

老師：「我沒有說不對，我只是說，會選（1）的人很少而已。」

記者：「老師的意思是說現在後手25日還小？」

老師：「大小我不知道，這是『選擇』的問題。」

問110：答109兼問110。為什麼選（1）的人不多呢？

239

111 「判斷」常被扭曲

空壓法不喜歡把圍棋數值化，可是天生的東西是無可奈何的。圍棋有一開始就被數值化的部分——『貼目』。答110黑1解決角的問題，這樣角上黑棋有幾目呢？

跟班：「黑地13目。」

老師：「對，黑1下了以後，角上出現和棋盤其他部分完全無關的13目地，可以說是存款。黑棋要貼6目半，從存款領走，還是剩下6目半，可是該白棋下了。對方先下，而自己有6目半存款，這個情況你們似曾相識嗎？」

記者：「這個情況和一開始就拿白的一模一樣！」

老師：「答案圖本來就是黑棋半目有利的局面，下黑1等於是說，『我不要半目的

記者：「老師以前說過，空壓法怎麼判斷大部分的圍棋的數值化，那空壓法怎麼判斷大部分的人不會選擇後手25目呢？」

老師：「別急，我馬上給妳證明。雖說

優勢，也要拿白的。」除非認為貼目6目半是白棋大好，不然不會去做這個選擇。

跟班：「老師好聰明，這麼簡單的事我到今天都沒發現！」

老師：「我下了一輩子棋，跟你比就完了！言歸正傳，這個問題的目的不是為了證明開局的一手棋比後手25目還大。而是要凸顯剛才你們被我一嚇，馬上就同意我不合理的說明那件事。在無我的心境下所得到的『空』的判斷，往往會在錯誤的計算、道聽途說的歪理、求勝心切的慾火下，被搞得面目全非。這時，最需要的東西就是『信心』。」

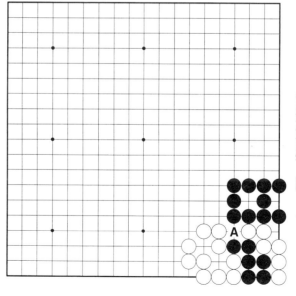

問111：假設黑1不下符A位，你們想怎麼下呢？

112 「無限」最可靠

一點說服力。如果我拿黑棋，大概不會這樣下。」

記者：「難怪我覺得白4以後黑棋難下。」

老師：「妳覺得難下只是因為妳的眼睛一直盯著右下角，越看白地越大。答案圖白4以我的感覺來說一點都不可怕，黑A或B都沒有問題。不過既然對方主張星位會讓局面趨緩，動一點腦筋也無妨。圖1黑1以下的下法讓黑棋模樣比較立體，提高一手的價值，以賺回右下角的實利。當然，這樣下是不是真的提高一手的價值也很難說。我想說的是，答案圖只是『無限』的下法中的一個，被我唬住，表示你們對『無限』，也就是『空』的信心不夠。」

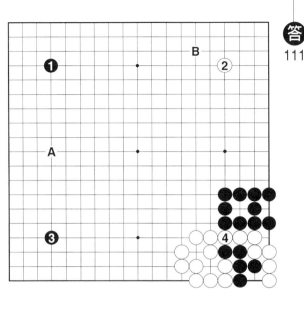

老師：「答111這個問題當然沒有標準答案，答案圖是剛才套你們話的時候做的。黑白故意都下星位，此後一手的價值有偏低感，讓後來白4是『最後的大場』的說法有

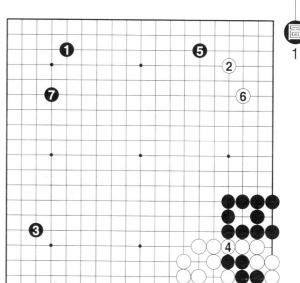

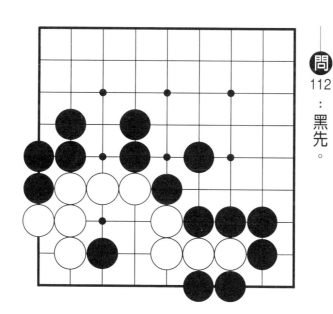

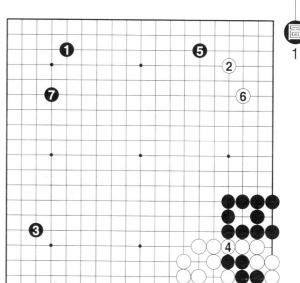

圖
1

記者：「答案圖為什麼和『信心』有關連，請老師再說明一下。」

老師：「答案圖選擇白棋本身就是稍損，可是它的理由是白4將成為『最後的大場』，表示到白4為止，是必然的『有限』。

可是現在才剛開局，要是已經進入『有限』，不是連棋都不用下了。有『信心』的人聽到這種說法，不管對方棋力如何，當然不能同意。」

問
112
：黑先。

243

一感相違，從最遠處攻擊的黑1是最好的手段。」

跟班：「黑1不符合『壓的三原則』。」

老師：「在『有限』的世界，空壓法無用武之地。連吃三到主榮，發現我的胃還是有限的，可是另一個裝甜點的胃袋是無限的，小姐──給我今天的點心單。」

記者：「已經不知道講到哪裡了，我整理一下……『有限』和『無限』的局面價值觀和思考模式都會不同。所謂『信心』可說是『無限』局面的圖1，白4為止並非正解的信念？」

老師：「不是『並非正解』而是『不容許有正解』的信念。兩天前在『天宮』的時候，最後那盤『不是空壓法』的棋你們記得

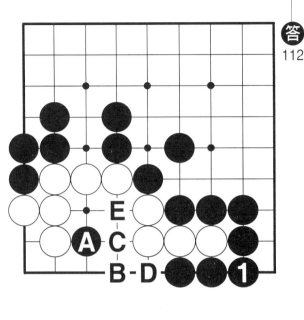

老師：「答112黑1是以靜制動的一著。

黑A是孤子，按照普通的感覺會從這裡動手。可是在算盡黑1後白B則黑C，白C則黑B，白D則黑E等一切變化，就知道和第

圖1

圖2

跟班：「科技的進步是驚人的，不用記，電腦裡面都有。來了！圖2白1應，黑2飛，老師說，這兩著『不是空壓法』。」

嗎？」

老師：「問113把答112、圖1、圖2、擺在一起，這三個圖有一個共通的地方是什麼？」

問113：答112、圖1、圖2有何共通處？

E A D
3 B C F

114

「算棋」的意義

誰都無法接受。問題是答113這個圖的想法，你以什麼態度去面對。」

記者：「答113白1、黑2否定了哪一個可能性呢？」

老師：「白1否定的可能性豈止一個，白1的想法是『下邊雖然寬廣，可是從黑棋下，沒有適當的手段。黑A則白B、黑C則白D、黑E則白F……所有的下法，我都有對策』。也就是說，黑棋所有的下邊的手段白1都否定了，不然白棋無法故意下比較狹窄的左邊。對於這種想法，你們能同意嗎？」

記者：「被這麼說，自己不算清下邊的變化，一下也無法反駁。」

老師：「這一局的黑棋和妳一樣無法反

老師：「前三個圖的共通點是『用算棋否定了其他下法的可能性』。詰棋的圖本來就只好算清，毫無反駁的餘地。相反地，剛開局的棋，其他可能的下法遭到否定，不管

駁，同意白棋的說法，放棄寬廣的下邊而2飛，白3碰之後，白棋取得下邊與全局的主動權。」

跟班：「現實問題，黑棋在下邊找不到適切的著點，無可奈何。」

跟班：「如老師剛才的說明，算了黑2下在下邊以後的變化，得不到好結果。」

老師：「這時需要的就是『信心』。不過，看起來你們必須先整理一下『算棋』的意義，所謂『算棋』是一種『預測』，預測此後棋局的進行。可是『預測』一定要對才有意義。錯的天氣預報，比不預報還糟糕；買了『明牌』，跌了就被套牢。『算棋』一定要百分之百準確，才有效果，相信自己算錯的結果選擇次一手，等於是自掘墳墓，這是每一個下棋的人都知道的。」

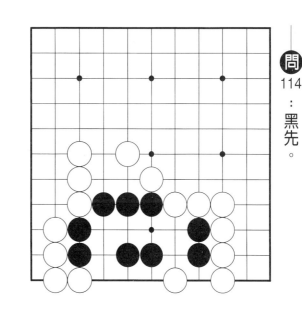

問 114 ：黑先。

能依賴的只有自己

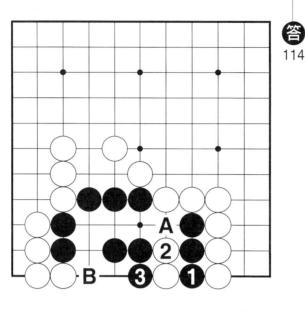

老師：「答114黑1送死，黑3後白A黑B淨活。只有這樣才能保住其他黑子的性命，黑1是不算清就不會下的一手棋。我們再一起看一次圖1與圖2，答案圖無話可說

是『有限』；圖1理智地一想，就知道是『無限』的局面；問題是圖2，比起圖1，局面狹小多了。我們要把它當『有限』或『無限』呢？」

記者：「我知道老師想說『只要有信心，圖2就是無限的局面』。可是要是自己算不清楚，只好相信對方呀！」

老師：「恰恰相反！『算清』表示變化的消失。相反的『算不清』，表示變化增多。越不會算，越接近無限。」

跟班：「自己算不清，別人算清了，不是死路一條嗎？」

老師：「要是現在李昌鎬說圖2『白1黑2都是正解』我可能會怕他三分。可是這和自己要怎麼下是另一回事，小綿羊要逃

248

圖2

圖1

生，只好靠自己的腳呀！下邊這麼寬廣，說全被算清了，不管如何自己無法同意。再說，要是對手真的算清下邊，也可說是算清全局所有的變化，本來就比自己強大太多，相不相信對手的說法，都是死路一條呀！」

：這樣可以知道，「信心」最有力的根據是什麼呢？

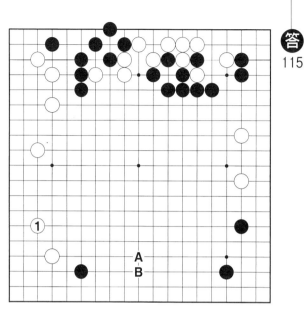

116 我一無所知

此後能有更『多種選擇』的機會。『信心』最有力的根據，就是『算不清楚的自己』，也就是自己的『弱』。『空』的信心，是對自己的『弱』的信心。」

記者：「這是什麼道理？自己算不清楚，還反咬一口拿出來當賣點呀！」

老師：「我們一開始就已經想清楚這一點了——圍棋要是站在對局者的立場來思考的話，是個人的私事——小綿羊要逃生，只能靠自己的腳拚命跑。」

跟班：「可是，算不清楚，總是比不過算清楚的人呀！」

老師：「你怎麼知道下白1的人真的算清楚了？不要忘記『算棋』一定要百分之百準確，才有效果。小綿羊抱著信心，跳進濃

老師：「答115對於白1主張下邊黑棋沒有適當著點的說法，如何反駁，答案是很自然的。對下邊的下法，比如下A或B以後的變化，越算不清楚，表示下邊的變化越多，

霧，對於真正算清楚的惡狼，一點都不管用，可是對於只是自以為算清楚的笨狼，這才是最有效的反擊。」

記者：「老師的意思是，賭對方沒算清楚？」

老師：「和對手沒有關係，是自己的問題。下棋自認該算清的地方就必須算清，可是，要是答案圖的局面不算清不行的話，等於此後的棋局沒有變化，到終局只是漫長的手續，一點樂趣也沒有。我們下棋所已有樂趣，就是因為有變化，也就是拜自己的『弱』之賜。蘇格拉底說過『我知道得最清楚的事，就是我一無所知』。『弱』不是與對手的相對比較，而是對圍棋的深奧的敬畏。」

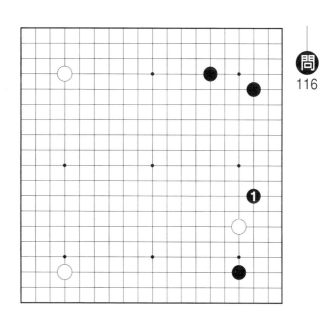

問
116

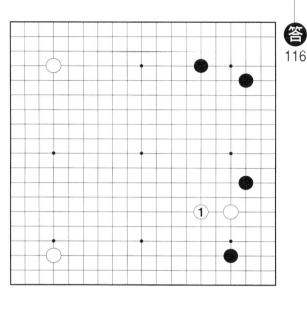



117 濃霧迷藏



答
116

對這個局面該怎麼下，一無所知。

記者：「這題和圖1有關連嗎？」

老師：「圖1這個局面，黑所以往角上A飛，事實上不是確認了下邊的所有變化，而是無法確認下邊導致黑棋有利的變化。

『無法確認』其實就是『一無所知』而已。

現在我們知道，『一無所知』不會成為放棄『無法確認』的理由。相反的，只要妳的眼睛判斷下邊是最大的空間，『一無所知』，是選擇下邊最堅強的理由。」

跟班：「可是我下棋的時候想當『狼』，不要當『小綿羊』。」

老師：「那要看以什麼態度來下棋，你想看清一切，征服圍棋，那應該當『狼』。

我想遊戲圍棋，與棋作伴，寧願是一隻可愛

老師：「答116這個局面，可以考慮的著點很多，我下的是白1跳，這一著棋大概沒人下過。選這一著不是為了要標新立異，只是忠實的依照自己臨場的空間判斷，因為我

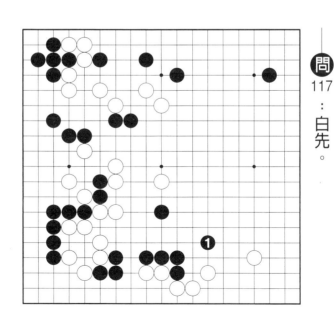

圖
1

的『小綿羊』。不要忘記，棋只要有一個地方沒算清楚，局面就是濃霧世界，是小綿羊的後花園，在那裡捉迷藏，『狼』不見得占得到便宜，我下棋有贏有輸就是最好的證明。」

118 弱即是空

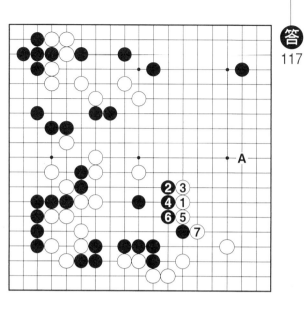

A

呈薄。白1參照『壓的三原則』應該很容易理解。」

記者：「關於『信心』我可以整理一下嗎？

——『信心』，是對於『空』的概念的信心。『信心』的根據，從『平均值計算』的手法類推就可以知道，有『概率』、『見合』、『全局相互關係』等等；可是，『信心』最堅強的根據，是自己的『弱』。因為『空』的立足點『無限』，本來就是來自於對局者的『弱』。

老師：「我們回想自己的棋歷，就知道那是一部『弱』的歷史。一般棋裡面，找得出幾著有自信是『正解』的棋呢？到今天為止，下棋的人都視『弱』為蛇蠍，可是『空

老師：「答118白1急所，不管黑棋怎麼應，白棋都該這樣攻看看。實戰白7為只厚實，還有續攻黑棋的手段。白1下右邊A附近雖是大場，被黑3整型，左邊、上邊白棋

壓法」對『弱』賦予正面的意義，我們對於自己的『弱』認識越深入，越能接受『空』的概念。」

記者：「老師說了半天道理，好像在說『打腫臉可以充胖子』。」

老師：「只要當胖子好過，打腫臉也是一個方法。空壓法好不好用，從明天開始的『空與壓的關係』，就會知道。」

記者：「老師，『空與壓的關係』是今天要開始的。」

老師：「今天已經改說『信心』，飯也吃完了。」

記者：「老師一開始就說過，『信心』只是『空與壓的關係』的開場白，今天這個房間到晚飯時間都能用，老師稿費先拿了，就死心講棋杷！小姐，咖啡續杯！」

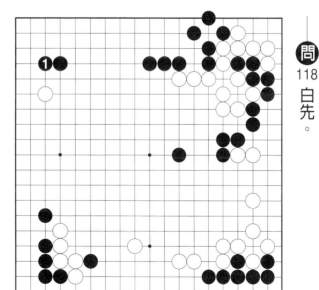

問118 白先。

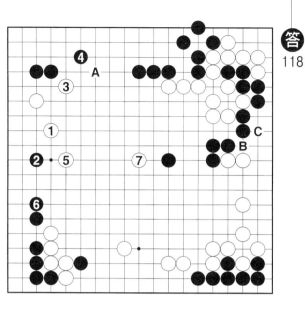

119 言歸正傳

的白地，右邊有B、C奪眼的手段，下邊到處有成空的可能，白棋主動權在握。圖1白1拆二是常見手法，可是方向空間量狹少，黑6後，A逼舒服，白全局落後。

記者：「關於『空與壓的關係』，老師常說『空與壓是一體兩面，無法分開』，可是整理一下『空』與『壓』各章裡面的說明，『空』是局面判斷的基準，『壓』是行動的目標，又像是分工合作，各守崗位。」

老師：「一開始就搞在一起怕你們不懂嘛！把他們分開，各別說明，可以說『空』是判斷，『壓』是動作。可是在實際的棋局進行上，這兩個要素互相影響，互相反應，是無法劃清界限的。」

跟班：「個別聽的時候我覺得快懂了，

老師：「答118這個局面右邊黑有弱棋，上下邊空間寬廣，空間量明顯的是指向中央。白1雖然地少，是當然的判斷，白7後，上邊A掛成立的話，左邊也可期待相當

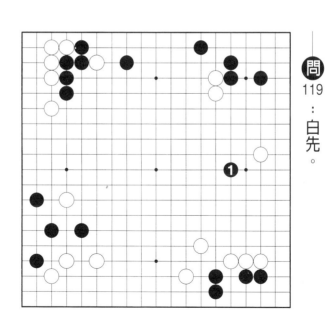

圖1

怎麼又跑出新的說法呀！」

老師：「不用擔心，『空』與『壓』本身一點都沒變，只不過分開的時候是死的概念，在活生生的棋局裡，它們會有活生生的互動。」

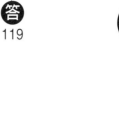

120 共生共存

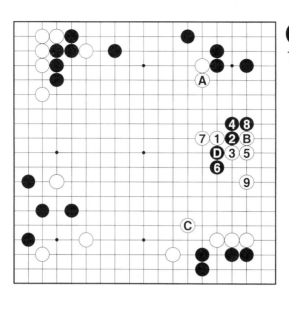

棋必須從『壓』的手段開始考慮。白9後，

空間，黑D明顯進入這個空間內部，所以白

主張是，白子A、B、C、所構成的是有利

老師：「答120白1，只此一手。白棋的

只要不是不利的戰鬥，白棋沒有避開此圖的

理由。圖1白1應，見似地多，黑4後，上

邊成為黑棋有利空間，此後上邊不管如何變

化，一定不如答案圖。」

圖
1

記者：「所謂『空與壓的互動』是怎麼一回事呢？」

老師：「比如『有利空間』是『空』的一個基本型態，可是有利空間所以為『有利』是因為在它的範圍內能進行『壓』的動作，得到『壓』的結果。也就是說，『空』不依賴『壓』是無法存在的。同樣的道理，『壓』所以成其為『壓』是因為做了『壓』的動作以後，可以得到『有利空間量增大的結果』。有的局面自以為做了『壓』的動作，結果『有利空間量』一點都沒增加，因為『壓』的方向沒有足夠的空間。在實戰，『空』與『壓』是共生共存，無法分開判斷的。」

跟班：「糟糕！越來越難懂。」

老師：「別怕！空壓法進入實戰階段而已，以後只會越來越簡單有趣。」

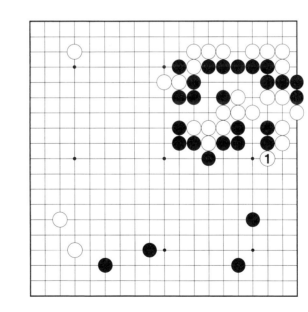

問 120：白1扳，黑棋如何攻擊？

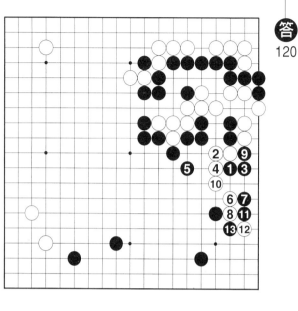

121 模樣的目的

記者：「空壓法進入實戰階段，哪裡有趣呢？」

老師：「一般說來，研究圍棋是以一手棋一手棋爲對象，每一手棋下對了，最後就會得到最好的結果。這種想法當然沒有錯，可是『不是空壓法』。空壓法用『空』與『壓』的互動關係，在全局的推移中作動態的解釋。」

記者：「紙上談兵浪費時間，請舉一些比較具體的例子。」

老師：「比如說，『模樣』是『空壓連鎖』最容易懂的型態的話，『空壓連鎖』是空壓法最容易懂的現象。」

記者：「『空壓連鎖』？是『連鎖反應』的連鎖嗎？」

老師：「答120黑1夾碰，是最強手段，白2要是3扳，黑2打吃以後先手封住，明顯優勢。實戰白2以下抵抗，13爲止，白棋崩潰。」

老師：「也是『食物連鎖』的連鎖，就像我提拉米蘇吃完不會到此為止，後面一定必須接著栗子戚風捲、松露巧克力派一樣。」

記者：「這個專欄光要解釋新名詞就讓我頭痛。」

老師：「不用記，知道意思就好。只要是『有利空間』，在該處所發生的戰鬥，理應可以採取『壓』的動作，導致全局『有利空間量』的增加：

—— 有利空間量增加，逼迫對方不得不繼續投入『有利空間』，結果自然導致己方能進行『更有效的壓』。

—— 『有利空間』更增多。

—— 『壓』的效果更增強。

……

這就是『空壓連鎖』。」

問121舉一個我的實戰例，黑19為止，主張右上全體的有利空間，白次一手呢？

跟班：「黑19位置對嗎？」

老師：「囉唆！沒錯！關於這手以後再談。」

問121：黑19為止，白次一手？

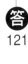
㊙122 空壓連鎖

黑8圍，右邊幾乎變成實地。當然白棋不一定下1，可是這個局面，右邊的空間，冠於全局，白棋很難在其他地方開戰。

跟班：「我一開始就想打入右邊。」

老師：「因爲右邊成爲巨空的壓力很大。圖1實戰白1打入，可以說是一般行情。可是，這裡無疑是黑棋的『有利空間』在這裡發生戰鬥，黑棋是歡迎的。」

記者：「打入好可怕！我每次下大模樣，被打入一下被掏個精光。」

老師：「佈下模樣，要是爲了圍地就會可怕，模樣的目的，基本上是爲了進行有利的戰鬥。不過要是對方太不理睬，就有如答案圖形成大空的可能。圖1黑2逼，不是要圍角地，而是要奪白1的眼位。白要是如3

老師：「答121白棋打入黑棋比較弱的上邊，可能比較穩當，可是右邊模樣巨大，它的空間量，在這個局面可說成爲一個『壓力』。比如說，對白1，黑可以轉換，搶到

以下做活，這是典型的『受壓』，黑棋光是右上角的地就比全局的白地還多。」

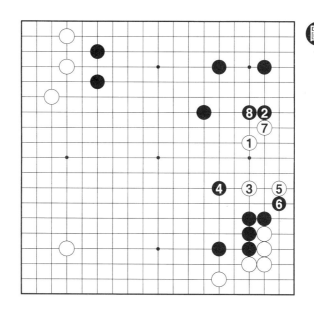

圖
1

問
122
：實戰白1二間跳，黑棋下一著怎麼『壓』呢？」

老師：「答122黑１夾攻，是最緊湊的『壓』，一邊補強右下，一邊指向空間量最大的上邊與左邊，是最合乎『壓的三原則』的一手。」

跟班：「圖１黑１夾，又奪白棋眼位，又有實空，比答案圖穩當。」

老師：「黑１只是以『壓』來看，沒有話說，可是黑１空間量太少，比如白２跳穩

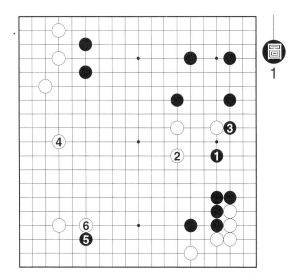

圖
1

住，黑棋接下來的手段就會失去衝勁。」

記者：「黑3渡過，右邊圍成大空。」

老師：「右邊確實不小，可是，白4占據大場，你們用眼睛判斷看看，就知道黑棋1、3比起白4哪一邊『空間量』比較大。

跟班：「黑1、3已經變成實空，反觀白棋2、4，被黑5掛，能圍多少地是未知數。」

老師：「空間量的不足，就是空壓法之死。別忘記，現在的主題是『空壓連鎖』，白6碰，左下一帶白棋三打一明顯是黑棋受壓，也就是說空壓連鎖被切斷了。各糟糕的是此後白棋打入上邊，要是黑棋還要被攻的話，白6將成為白方空壓連鎖的起點。答案圖黑1，越算越不敢下，可是只要有『信心』，『壓的三原則』就是你的路標。」

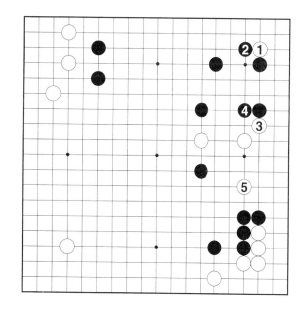

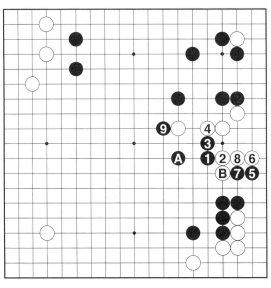

老師：「答123黑1強攻白棋，白棋要是2以下全面抵抗，黑9封住，白有生命危險，黑1還有一個重要目的是連接右下黑棋與A子，戰鬥局面，最重要的是避免被切

斷。圖1馬上對白棋二間跳的薄味動手，白6以下黑棋反而危險。」

記者：「答案圖黑1後白棋有危險，那當初為什麼要下B？」

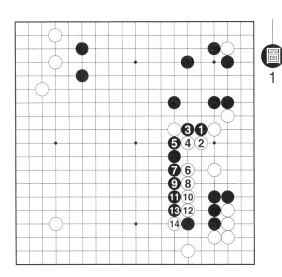

圖 1

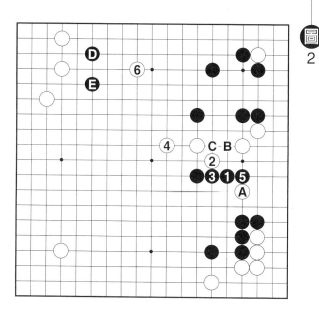

老師：「圍棋是千變萬化的，實戰進

行，圖2白2覷、4跳看輕A子，緩和了黑

棋B、C等攻擊。黑5後，白棋搶到先手打

入上邊。」

記者：「白棋原來是棄子搶先，好高級

的戰法。」

老師：「不要對棄子有美麗的誤解，只

要不是滾打的棋型，自己的棋子被吃掉，總

是壞事。黑5為止右邊的棋型無疑是黑棋有

圖
2

利，也就是說，這一盤棋，黑棋第一次『壓』

的動作已經得到成果。」

跟班：「可是白棋占到白6的大場。」

老師：「評估白6有多大，關鍵全在此

後必將在上邊展開的戰鬥，誰能占上風。要

是黑棋D、E二子被攻的話，『空壓連鎖』

告斷，在右邊賺到的要連利息都吐出來。」

問
124：同圖2，黑先。

125 空壓連鎖的持續

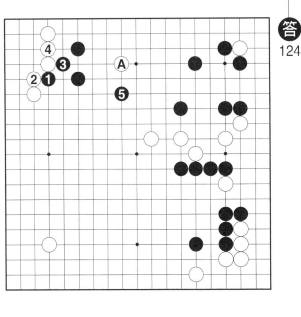

老師：「答124實戰我選的是黑1碰，

『上邊的戰鬥，白棋可以一搏』是白棋的願望，黑棋可沒同意過。從黑棋看來，右邊白棋孤苦零丁，只要不能接上A子，無疑是巨

大的負擔。所以這個局面黑棋只要好好把A和右邊切斷就好了。白如果普通地2應，黑5為止，誰看都知道這是一個白棋艱苦的局面。」

跟班：「直接如圖1黑1鎮，有什麼問題嗎？」

老師：「說不定應該這樣下，可是對局時對白棋2、4的手段不知如何處理，白4後主張A與6處是見合，黑一時不易出手；放著先黑5攻擊右邊，又怕白棋不理6靠轉換。這個圖大概黑棋可行，可是覺得答案圖比較安全。」

記者：「空壓法不是不怕失敗，怎麼也愛安全？」

老師：「無故退讓的失敗不能接受，在

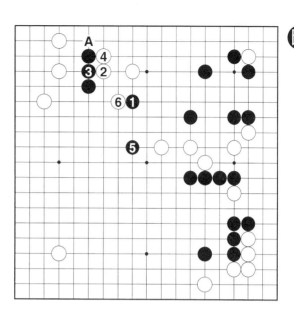

圖1

『空壓連鎖』能持續的範圍求安全，情有可原。可是我輕視了圖2實戰白1反撥，黑若A接，白可搶先B跳，攻守易位。黑改2碰，留下C衝。現在想起來，答案圖的黑1直接這樣2碰最爲簡明。」

圖2

問

125

：同圖2，實戰白3衝，解消黑C的手段。黑如何補上邊？

張力

老師：「答125黑1並，是最強的『壓』的下法，這樣下是為了保持上邊的張力，維持『空壓連鎖』。」

跟班：「一般而言，圖1黑1扳是對白

圖
1

A比較嚴厲的下法。」

老師：「沒錯，黑1後下一著B抱吃一子，味道較好。可是，現在最寬廣的地方是

270

左邊，此後在左方發生戰鬥時，要是黑棋成爲弱勢，『空壓連鎖』就告瓦解，答案圖黑1不止強調對左邊的影響力，也直接對中央的白龍加壓。比起圖1扳，上邊雖有味惡之嫌，但成空之時，也有地大的好處。」

記者：「答案圖黑1後，從哪裡可以看出還維持著『空壓連鎖』呢？」

老師：「雖然黑棋下法有一點緩，讓白棋得到轉換餘地。可是上邊是白棋先打進來的，答案圖黑1以後，白棋無法馬上動手，必須加強右邊白龍，黑棋還是佔了一點上風。」

問 126

：實戰白1以下，指油以後中央回補一手。白1雖讓右上角留下活棋，可是下厚黑棋，比如將來右邊白A退，黑可以B以下切斷，白棋大龍可說一個眼睛都沒有，對於白1以下的交換，黑棋不用介意。問題是，白11後，黑棋如何處理左下角。

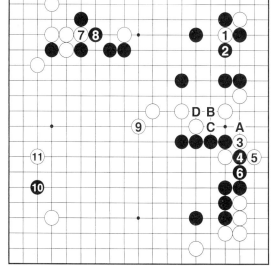

不能脫節

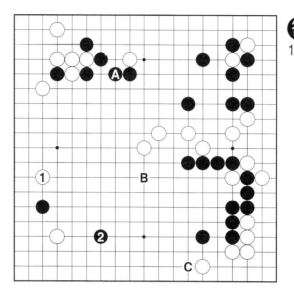

老師：「答126對於白1夾，黑2是主張『空壓連鎖』的一著棋。因為一開始有黑A限制左方白棋模樣，白1夾後，局面空間量最大的部位移至下邊。黑2一方面顧及左下

的戰鬥，一方面瞄準B攻，C擋等手段，創造新的有利空間。」

記者：「黑2的夾法沒看過，圖1平凡地黑1進三三是不行的？」

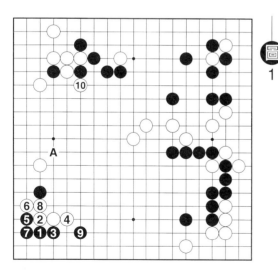

圖
1

272

老師：「黑1行不行很難說，不過黑1

是不需要棄子的。要是棄子的結果，下邊變

『不是空壓法』。」白10以後，左邊成為最大

大，黑棋能展開有利的戰鬥，也是一法；可

的空間，黑要是不得不下Ａ肩衝等淺消手

是白10為止的結果左邊還是最大，黑3以

段，等於自己跑去挨打，『空壓連鎖』告

下，不像『壓』的動作，和『空壓連鎖』脫

斷。」

節。」

跟班：「圖2黑1以下的流行定石有何

跟班：「白8的手段，我沒看過！」

不可？」

老師：「『空壓法』不問手段有無前

老師：「黑3、5的手段基本的想法是

例，是自己的態度的問題。」

棄子進角。主張『壓』的一方，普通情況下

圖
2

問
127

答126也是問題127。黑2以
後變化如何？

273

⑫⑧ 選擇權就是「有利」

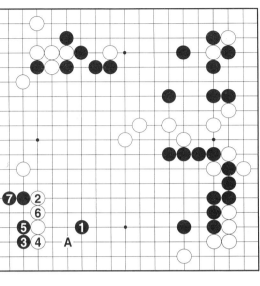

記者：「黑1在A位是常見的定型。」

老師：「黑1比起A有天壤之別，要是在A位馬上會遭受攻擊，空壓連鎖瓦解。黑1呼應右邊，威脅中央，讓黑3以下不是低位進角，而成了連根攻擊白棋的手段，得以持續『壓』的立場。圖1實戰白選1虎，也是必然，這個變化黑棋不用作黑A、白B的交換，是一個很大的賣點。將來黑B撞，白A，黑C甚至D扳，是有力的手段。黑3後對於白E扳，黑F斷沒有問題。」

跟班：「答案圖黑1這麼好的棋，為什麼別人不下？」

老師：「這個局面右邊超厚，中央又有白棋孤子，讓答案圖黑1恰到好處。這是因為右邊一帶的有利空間影響到左下角，讓黑

老師：「答127對於黑1的反夾，白除了2碰以外也沒有什麼好的下法，這時黑3單進三三，是黑1的目的。要是白4擋，黑7為止就知道黑1的位置恰到好處。」

圖
1

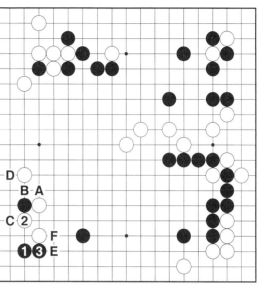

棋能有一般定石以外的選擇。別忘記！『有利』的意義是『比對方有更多的選擇機會』。黑1也是白棋打入右邊以後所產生的『空壓連鎖』的一個環節。」

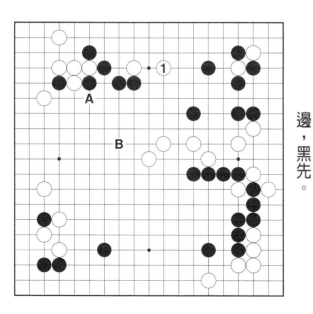

問
128
：左邊白棋味惡，對於白A，黑可能在B處等反擊。實戰白符1引出上邊，黑先。

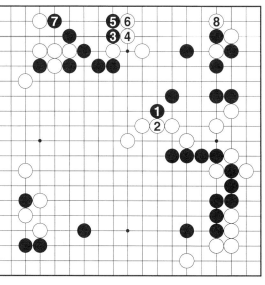

老師：「答128上邊是黑棋的勢力範圍，黑1定型，3奪眼，是不允許白棋轉換的下法。可是白棋也是有備而來，白8是原先計畫好的一個反擊手段。」

跟班：「被叫吃只好圖1黑1提掉。」

老師：「單提是好型，可是白2後，A與B成為見合，黑棋難辦。黑3斷緊湊，可是白4剛好做活，黑棋失去攻擊目標。」

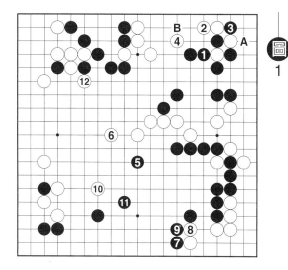

圖
1

記者：「剛才老師說，黑5鎮、7碰，應該是下一個目標。」

老師：「這是和左邊比較的問題，白10、12後上邊黑棋還有一點眼位問題，左邊看起來大於右邊。黑5、7討不到便宜，黑5從白6方面攻擊也沒有利益可言，表示白4後黑棋失去『壓』的空間，『空壓連鎖』即告終止。」

記者：「有什麼辦法呢？」

老師：「不要貪心就好。圖2黑1長，讓白4為止，再乖乖黑5擋，悉聽遵命，沒有問題。」

跟班：「有道理！角上先手活了，可是吃掉上邊更大。」

老師：「沒那麼好說話，實戰白6再度引出，一毛錢都不給。」

記者：「好可怕！上邊被白旗跑掉了，黑棋不是什麼都沒有？」

圖2

問129：圖2兼問129。對白6，黑棋如何攻擊？

130 持續最重要

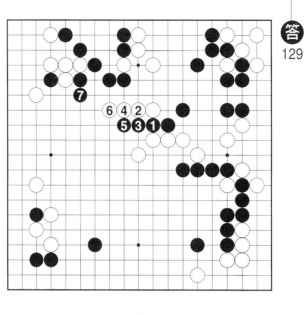

意。」

記者：「可是一開始的大模樣被破得乾乾淨淨。」

跟班：「不見得，白棋兩塊孤子成為雙擊，危在旦夕呀！」

老師：「一開始我也覺得如此，可是『亞歷山大』說『大龍不死』。圖1白1好棋，3跳，黑棋一下也吃不掉白棋。」

記者：「右邊、右上角、上邊都吃不掉的話，黑棋怎麼辦呢？」

老師：「別慌！黑4以下先手活淨上邊，一無後顧之憂以後，黑12跨斷，雙擊的局面依然繼續著。只要自己的攻擊還沒結束，不用認真判斷局勢好壞，集中注意力作有效的攻擊最為重要。圖2接下來白1以下

一手去下的，能如圖順勢下到，可以滿

是蠻舒服的一件事，因為這一著本來就想花黑7為止，可說是單行道。黑棋下到7長，

老師：「答129黑1衝，只此一手，以下

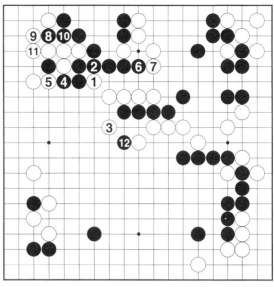

圖
1

作眼，黑6後白7不能省，要是手拔，被黑

下在7位，無法出頭。」

記者：「白7後，黑棋可以專心殺白棋

了。」

老師：「殺心太重，只會多造冤孽。」

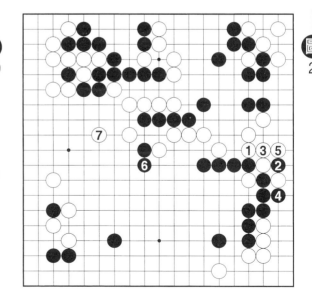

圖
2

問
130
：圖2兼問130。白7後，黑

先。不要忘記，『空壓

連鎖』還在繼續。

131 「壓」——限制對手的選擇

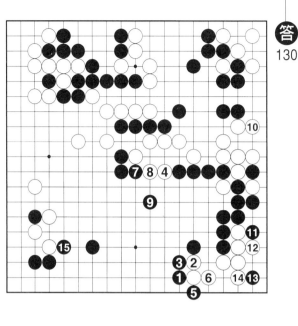

答130

攻了再說嗎？

老師：「『攻』的目的是獲得有利空間。黑1不僅擋住下邊，也對右邊白棋造成威脅，逼白棋4以下回補。黑棋取得先手，下到黑15。下邊也是棋盤最後的大空間全數落入黑棋手中。『空壓連鎖』的最後一個環節在此完成。圖1黑1奪白眼位，白2出頭，右邊在緊急時還有白A黑B白C的手段。這個局面下邊有足夠的空間，以靜制動才是明智的選擇。」

記者：「幸好下邊雙方都還沒下到，讓黑棋留有圍空的餘地。」

老師：「開玩笑！下邊這空著當然不是偶然的。這盤棋白棋從來沒有動手下邊的機會，而黑棋也一次都沒放棄『壓』的姿態。」

老師：「答130實戰下的是黑1碰，這裡是最後的大場。能下到這著棋，不用考慮馬上去奪白棋大龍的眼位。」

跟班：「老師不是常說，能攻的時候先」

280

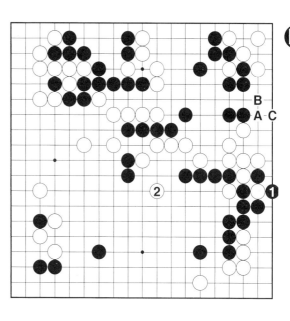

圖
1

黑棋最後下到下邊，是在『壓』，也就是有利的戰鬥下，保有多種選擇的結果。

跟班：「答案圖白棋無法打入下邊了嗎？」

老師：「右邊味道好，白棋只能淺消。」

問
131：白1是型之急所，黑棋如何處理？

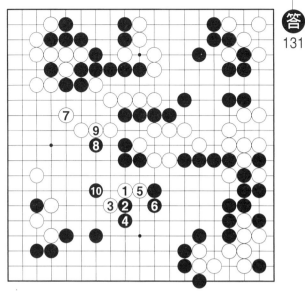

老師：「答131對於白1，黑2、4關門圍地，最爲簡明。2、4見似退讓，可是下邊是現在空間最寬的地方，表示黑棋2、4是獲得最大空間的手段。左邊白陣因爲中央

還有薄味，無法順利成空。」

跟班：「圖1黑A要是先手，乾脆黑1封住通吃。」

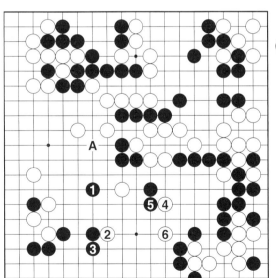

圖
1

老師：「圍棋規則四個子才能吃一個子，要吃掉對方談何容易。白2以下，在下邊大開運動會，這盤棋會沒完沒了。」

記者：「這盤棋黑棋一向都大刀闊斧地攻擊，一點都不怕對方侵入，為什麼答案圖忽然圍起地來。」

老師：「很簡單，到現在為止白棋侵入的地方，其實都不是棋盤最寬廣的地方，黑棋在該處採取『壓』的動作，可以期待在其他更寬廣的部位獲得更大的空間量。」可是答案圖白1的局面，下邊成為最寬廣的地帶，所以再怎麼攻，都無法在別的地方討回來，也就是說不成其為『壓』。從最後這個黑棋的關門的下法，也可知道『空』與『壓』有不可分的連鎖與相關。」

問132：本局到答案圖為止的手順，重新體會一次「空壓連鎖」，順便想有沒有什麼問題。

133 不要期待天天過年

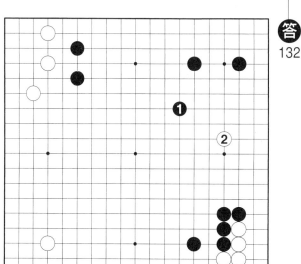

答 132

老師：「答案圖黑1後白2進入黑棋模樣，此後，白棋繼續投入上邊、右上角，可以說現在看得見的黑棋模樣被破得精光。可是，黑棋局勢不僅沒有變壞，在進入大官時的結果也是一種『空壓連鎖』。」

反而奠定優勢局面，對於白1只要保持『空壓連鎖』，黑棋一點都不用害怕。」

記者：「答案圖的局面，就已經註定這一局會成為黑棋的『空壓連鎖』？」

老師：「這也有對手的下法問題。比如說圖1白2、4徹底淺消，白6時，左下角變成最大空間，黑大概會7掛角，這時左下本身不管如何，是白棋有利。」

記者：「這樣『空壓連鎖』就無法繼續了。」

老師：「一時看來是這樣，可是只要黑7為止黑棋獲得的空間量，超過左下角白棋有利的程度，將來白棋投入右上黑棋模樣後，就能加以比左下角更嚴厲的攻擊。這樣的結果也是一種『空壓連鎖』。」

284

図
1

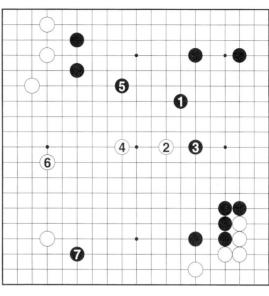

跟班：「原來只要保持『空壓連鎖』，就百戰百勝。」

老師：「按理說是這樣，結果不一定那麼美，這次是為了說明，選了一局成功的例子而已。『空壓連鎖』是自己的看法，不一定比對手高明。」

問
133
：
黑先
。

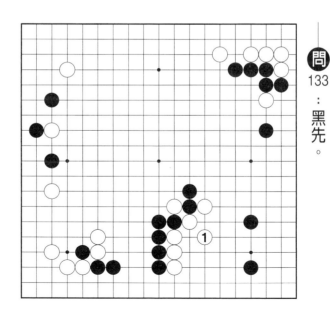

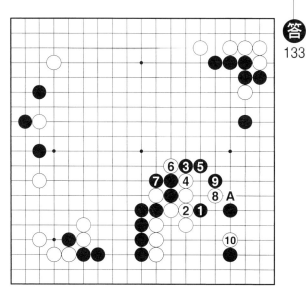

134 生命

衝的手段10碰，黑棋棘手。黑1以下的攻擊不見得成功。圖1冷靜地黑1拆，是充分之形。」

記者：「老師是想說『黑1雖是好棋，可是不是空壓法』？」

老師：「哈哈！有一點對，可是沒那麼極端。站在下邊的白棋不是弱棋的觀點來看，黑1是空間量最多的大場，也符合空壓法的要求。可是答案圖的下法，要是成功，就可以自然的進入『空壓連鎖』。所以對局時很難抵抗答案圖的誘惑。」

記者：「為什麼要對『空壓連鎖』那麼固執呢？」

老師：「要是下棋是該下哪裡就下哪裡，機械性的選擇正解，那是一個無機的世

老師：「答134實戰黑棋1、3猛攻。在下邊為有利空間的前提下，這是自然的下法。可是，對於白4擠，黑不能讓白9位跳，不得不黑5長硬拼。黑9後，白瞄準A

286

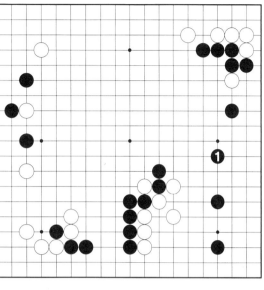

界，就像只是掛在牆壁上的小木偶皮諾丘。

局面在自己賦予的『空』的意義下，展開活生生的『壓』的互動，就會出現有機的生命。『空壓連鎖』是仙女賦予皮諾丘新生命的咒語呀！雖然皮諾丘會到處闖禍，那是另外一個問題。」

問 134：白先。

135 「壓」無法單獨存在

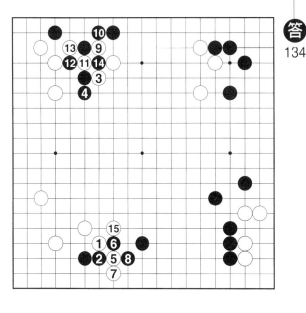

協，白5得以封住，雖然白1黑2的交換白棋大損，形勢不明。白3、5總是一個『壓』的動作。」

記者：「我懂了！寧死也要壓。」

老師：「答134白1大概是壞棋，可是就中不必去追究。白1的用意是製造劫材，黑如剛才所說，皮諾丘闖禍，在所難免，對局中不必去追究。白1的用意是製造劫材，黑2後白3踢，白15為止。實戰圖1黑4妥

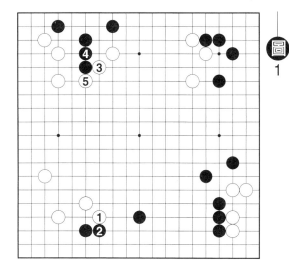

老師：「在這裡，我們先必須想清楚一個問題。『空壓連鎖』是以自己站在『壓』的立場為前提。」

跟班：「站在『被壓』的立場也會有『負的空壓連鎖』。」

老師：「廢話！萬事起頭難，一開始要進入『壓』的姿勢，需要什麼樣的情況呢？」

記者：「老師說過很多次，從空間量多的地方，往空間量小的地方『壓』過去。」

老師：「我問的是，為什麼能得到這個結果？」

記者：「那當然只好努力朝這方面思考呀！」

老師：「完全沒有開竅！你們有沒有注意到『壓』本來是不可能做到的動作。」

跟班：「這不會吧，我們不是剛看了一盤從頭『壓』到尾的棋？」

老師：「要做到『壓』，一定必須靠近對方的棋子。可是比如圖2，白1接近對方以後，是該對方下，黑2以後，這地方黑棋二打一，白棋要占到『壓』的立場，是不可

能的呀！」

圖2

問135：沒有圖。想看看，『壓』需要的條件是什麼？

289

老師：「要進入『壓』的局面，必須是以下兩種情形中的一種。

圖1對於白1，黑2打入，對方進入自己的有利空間，白3以下可以進行『壓』。

圖2黑2手拔，白可3掛，在右上角部分直接進入『壓』的動作。」

記者：「對方明知會受壓，怎麼肯如圖1自己去挨打或是如圖2，置之不顧呢？」

老師：「著手的目的是獲得最大的空間量。圖1，要是上邊擁有最大的空間量，黑棋不管會不會受壓，只好硬著頭皮打入；同樣的，圖2，要是因為白2而在別處出現空間量最大的地方，黑棋也只好手拔。」

跟班：「空間量不用管他就好。」

老師：「『有利空間』要是一直都不去

圖
1

動手的話，會變成地。只要自己的有利空間量比對方大，對方總有一天要打入，那時，有利空間濃度更大，可以進行更嚴屬的

図2

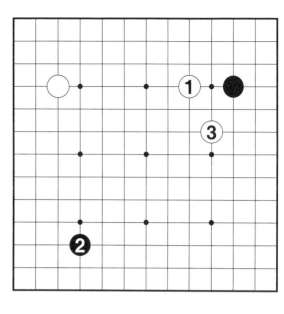

記者：「怪名詞又來了！」

老師：「考試第一名的小孩有糖吃，選舉第一名的人當選，什麼事都是當第一最重要。意識到『第一空間』的存在，會讓你的棋驟然改觀。」

『壓』。只要有『空』就不愁『壓』，另一方面『壓』，一定需要『空』的互動。

記者：「這樣搞清楚什麼事呢？」

老師：「要是著手是為了『獲得最大的空間量』，雙方的著手自然會緊跟著這個『最大空間』。只要確保盤上這個最大空間的主動權，就是得到『壓』的權力。關鍵在於『盤上最大空間』，空壓法稱為『第一空間』。」

問136：空間最典型的型態就是『模樣』。白1拆，黑先。

291

必然的推理

137

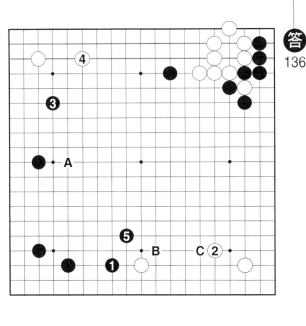

坐視黑棋模樣而A進入的話，黑棋不僅可以直接攻擊，下邊也有B、C等手段。黑1從寬廣處有『第一空間』的想法的話，圖1沒著手，雖說也是一局棋，可是焦點散漫，下起來不過癮。

記者：「答案圖的意思是，擴大模樣，就能進入『壓』的局面。」

老師：「雖然沒有那麼單純，暫時這樣想也沒錯，所謂『天王山』，就是這個道理。不要忘記，該擴大的必須是『第一空間』，簡單的說，一定要比對方的模樣大。

答案圖白棋位低，而且勢力分散，黑1從狹窄處著手也能確保左下是『第一空間』。要是互圍的局面，這麼下反而有被對方奪走『第一空間』的可能。」

老師：「答136黑1雖不是棋盤裡最寬廣的地方，可是主張左下黑模樣為局面的『第一空間』，白2後，黑3、5擴大模樣。因為左下一帶是『第一空間』，此後白棋無法

292

圖 1

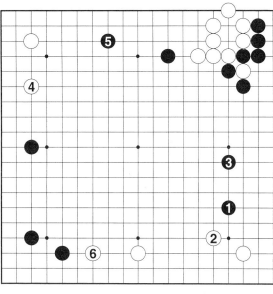

記者：「『第一空間』的想法好複雜呀！」

老師：「只要對『空』有信心，『空壓連鎖』與『第一空間』都是必然的推理。和『空壓連鎖』一樣，用『第一空間』的觀點來看一盤我的實戰。」

問 137：我是白棋，黑11為止，白先。

293

138 孤棋方面空間量大

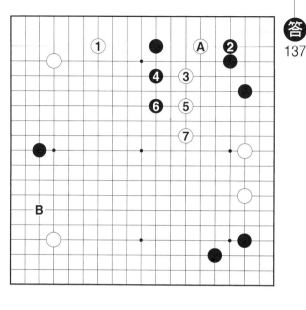

答
137

定，表示在『第一空間』的第一回合戰鬥，白棋沒有吃虧。圖1白1、3最為常見，可是，往下面跑，總不是『壓』的動作。如答案圖，白A子此後要是不會挨打，白棋沒有作眼的必要。」

記者：「『上邊變成雙方有孤棋的第一空間』，是什麼意思？」

老師：「只要是不準備棄掉的孤棋，因為有關死活，它就會受到著手的影響，所以同樣的空間，一定是有孤棋的方面空間量比較大。答案圖白3要是準備棄掉白A，也有占B等大場的下法。可是我下白1完全沒有棄子的構想，所以對我來說，上邊是『雙方有孤棋的第一空間』。說到這裡忽然發現快餓死了！小姐──拿菜單來。」

老師：「答137白1締，黑2立是這個局面的常型，這樣上邊成為雙方有孤棋的『第一空間』。白3以下跳出，白7為止和右邊拆二接上，已無憂慮；而上邊黑棋還沒安

294

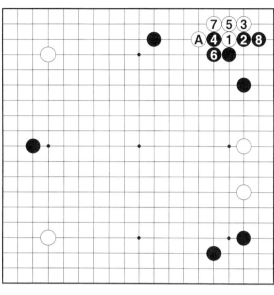

圖
1

跟班：「老師我們剛吃過！難道是健忘症？」

老師：「不要以小人之心度君子之腹，

跟你一樣就不用當老師。」

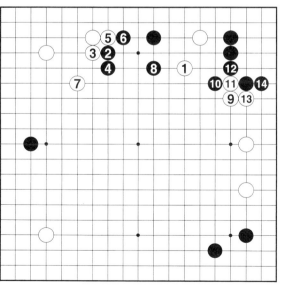

問
138

：實戰黑棋拒絕白棋和右邊接上，白7可能下8位比較穩當，在此不多談。黑14為止，白先。

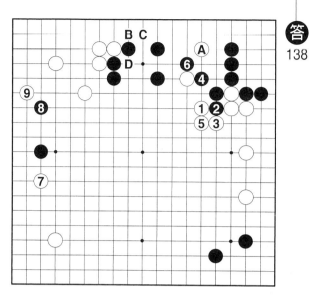

⑬⑨ 手割圖

跟班：「白1我也想了，可是，被黑2
衝，4回補，白不可收拾。」

老師：「沒問題，白5老實接住，黑6
後，白得以先鞭左方『第一空間』，白7、
9以下實行『壓』的動作。上邊還有B以下
的先手，不足爲惜。」

記者：「老師不是說白A子不準備棄掉
嗎？」

老師：「妳說的是幾年前的事呀？圍棋
每下一手就有一個新局面，『第一空間』也
會隨之改變。黑棋爲了有利地進行上邊的戰
鬥，寧願弄厚左上角，拚命補強上邊，使這
個局面左邊的黑棋已經弱於上邊。白棋判斷
左邊爲『第一空間』，是有歷史背景的。」

跟班：「雖說如此，答案圖的黑地看起

老師：「答139白1掛，是預定的行動。
黑棋把上邊下厚，目前白棋在上邊打不過黑
棋，所以一定要封住黑棋，順便接上右
邊。」

來還是大得不得了。」

老師：「我本來不喜歡『手割』，不過
為了讓你瞭解，姑且用之。圖1是現在的手
割圖，黑棋右上角有A的愚形，並不可怕。
白棋左上角的棋型與黑棋右上角B有A的愚形，毫不遜色。
反觀白棋右邊與黑棋左邊，無法相比。在
『第一空間』的左邊受壓，黑棋不能接受。」

圖 1

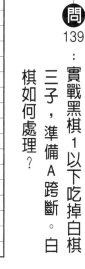

問 139
：實戰黑棋1以下吃掉白棋
三子，準備A跨斷。白
棋如何處理？

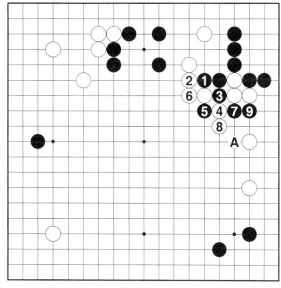

297

140 著手必定緊跟第一空間

圖
1

老師：「答139白1扳，先下手為強。黑要是2應，以下白7為止，一邊攻擊一邊補強自己，得到『壓』的效果。圖1白1補，雖然穩當，可是沒有『壓』，黑2、4穩住

局面，白棋已無法找到攻擊目標。右上黑吃到白棋三子的實利可觀，白棋不能滿意。唉呀！我的工作熱忱又讓我差一點忘記叫菜，

小姐──來一盤『香醋鴨菇冷麵』。」

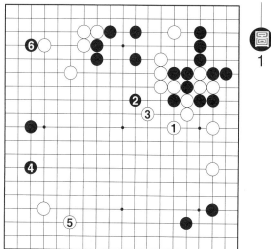

記者：「老師說過，對方下黑Ａ本來就準備跨斷，白1扳的時候，黑2跨斷怎麼應付呢？」

老師：「『雙方著手是緊跟著最大空間』，我下白1，表示我認為上邊是『第一空間』。這樣想，對於黑2白棋該採取什麼行動，就很明白。」

記者：「這麼說，對手下黑2，表示他認為右邊是『第一空間』，究竟是哪一邊對呢？」

老師：「不用想對方想什麼，也不用管誰對誰錯。將圍棋以靜態解釋，才會出現對錯的問題。實際上，包含對局者，棋局是一個動態表現，隨著觀察主體的觀點，當然會有不同的面貌。空壓法既是『自己』對於空的解釋與推理，對局中最重要的是『自圓其說』。」

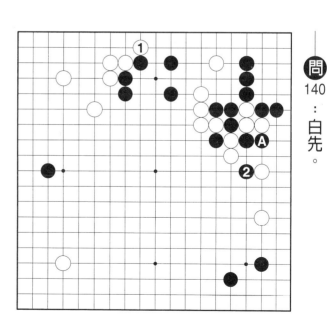

問140：白先。

維持第一空間主動權

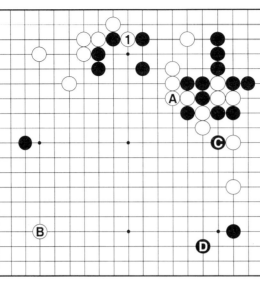

老師：「說得好！圖1白1在右邊直接應戰，黑4掛，白棋不管衝哪一邊，都會遭滾打。這個地方黑棋兵力已經勝過白棋，白棋不管怎麼下，逃不了『被壓』的命運。」

記者：「幸好上邊比右邊大，可以先發制人。」

老師：「不是『幸好』，而是事先做好的判斷，準備好的構想。不只上邊，白棋採取的是答案圖，從白A子到B子左方都是白棋的有利空間的看法，而黑棋的有利空間只限於C與D子的右邊。實戰接下來，圖2黑2再補一刀，見似我行我素，可是對於白5，黑終於6逃；只要黑棋不敢放棄上邊，白棋終究是能占到『壓』的立場。」

記者：「黑棋要是不6跳，如A鎮，繼

老師：「答140白1繼續攻擊上邊黑棋，是基於『第一空間』的判斷。」

跟班：「上邊比左邊大，所以上邊是『第一空間』。」

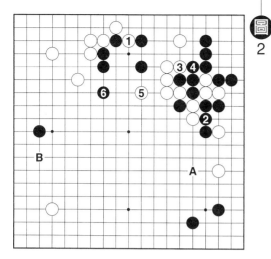

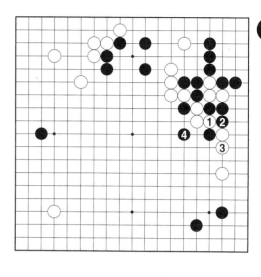

圖
2

圖
1

續攻擊右邊呢？」

老師：「那我也只好繼續6鎮，吃掉上邊，或B逼，借勢處理上邊。總之，上邊黑死六子，右邊白死兩子，你們自己判斷是哪一邊大。實戰黑6，表示黑棋也只好同意上邊最大的說法。」

問
141：同圖2。黑6後，白棋的次一手。

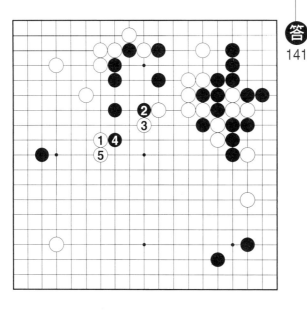

142 注意有利空間的寬度

記者：「我學過一句格言『攻從鎮開頭』，圖1白1鎮，不行嗎？」

老師：「問題圖的局面，白棋有多種攻擊手段，選擇答案圖是基於『第一空間』的考慮。圖1白1鎮，黑2尖出後，白3肩衝雙擊，看起來很順手，其實是危險的下法。

黑4、6專心跑龍，黑6後，觀望全局，會發現最大的空間可能是右邊。此後若必須下白7等補強的棋，表示『空壓連鎖』告斷，被8掛後，左邊的有利程度，是否大過右邊被跨斷衝出，很有問題。」

跟班：「那就我行我素，白7在A位扳好了。」

老師：「白A後，黑7鎮，要是結果白棋還需要在右邊求活，連上邊都會受攻，局

老師：「答142白1大馬步掛，是我的次一手，以下黑2、4騰挪整型，總是應付攻擊的下法，結果左邊黑一子程薄，顯示局面進入白棋的『空壓連鎖』。」

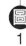圖 1

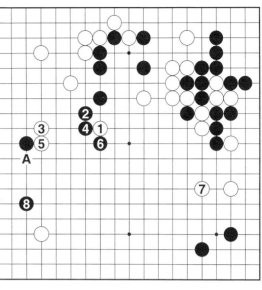

面反成黑棋的『空壓連鎖』。圖1白1的攻法其實是縮小左邊，把『第一空間』讓給了黑棋。答案圖上邊、左邊都大於右邊，緊緊抓住了『第一空間』的主動權。

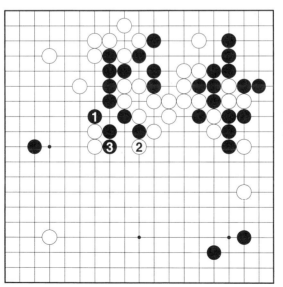

問142：此後局面，黑1、3都是急所，不能不下。白先，如何繼續攻擊？

勿忘我

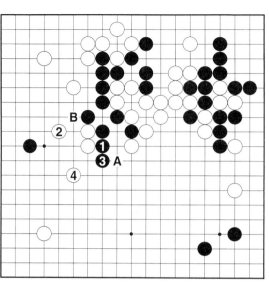

老師：「我們複習一次『壓的三原則』：

（1）在比對方強的前題下從對方最弱的地方開始。

（2）方向是擴大空間量最多的地帶。

（3）在不會被切斷的前題下作最貼緊對方的選擇。

別忘記『壓』是為了增加有利空間量。

這個局面，因為左邊已經有足夠的空間量，白棋只要分斷黑棋，對兩邊黑棋都有『壓』的效果，不用固執貼緊中央。比如白2在3的位扳，被A反扳徒勞無功，白2改B也是留下斷點而已。白2、4擴大左邊有利空間量，又對黑龍造成壓力，是『空壓連鎖』的理想型態。」

老師：「答142對於黑1，白2是這個局面的方向。白4為止，形成雙擊。」

記者：「白2、4的手法有一點軟，『壓』不是應該貼緊對方嗎？」

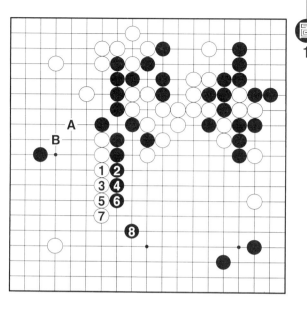

跟班：「下方也是寬廣地帶，我想圖1

白1長。左邊黑A白B，已經接不上，不用

如答案圖再下一手。」

老師：「答案圖白1除了切斷還有補強

自己的效果。圖1的下法被黑2壓下去，白

棋氣緊，只好一直『退』，所以無法成為

『壓』。黑8為止徒使右邊成為『第一空

間』。」

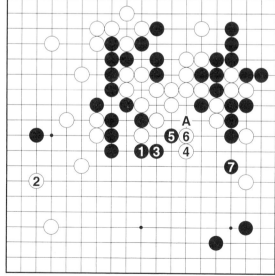

問

143

：此後進行，黑1忙裡偷

閒，攻擊右邊，並多少

強調A扳的手段。黑7

後，白棋次一手？

144 第一空間的移動

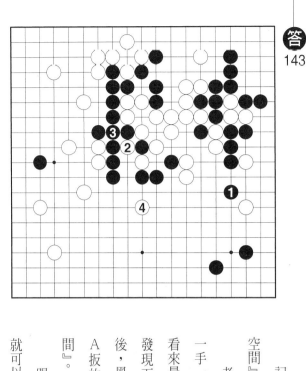

記者：「按老師說的，左邊要是『第一空間』，圖1白1逼，應該是最大的地方。」

老師：「『第一空間』是相對的東西，一手一手會改變的。答案圖黑1以前，左邊看來最大，可是黑1之後，觀察全局，就會發現下邊無疑是最寬廣的地方。圖1白1後，黑2先鞭下邊，和右下連成一氣，加上A扳的味道，反過來主張右下是『第一空間』。」

跟班：「右下角白3碰、5飛，很容易就可以處理。」

老師：「說這話表示你還不知道『空壓連鎖』的利害，白3、5在黑棋的『有利空間』裡面活動，總是不便宜。黑6占到最後的大場，中央薄味也被解消，對白棋成為的判斷。」

老師：「答143對於黑1白棋當然不理，問題是下什麼地方。白2下掉，確認上方白龍眼位後，繼續白4咬緊中央白棋，是重要的判斷。」

答
143

306

圖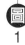
1

『負的空壓連鎖』。黑棋全局變厚了，左邊的白模樣如Ａ、Ｂ、Ｃ等，有的是手段，不管現在形勢如何，這是白棋最不願意看到的進展。答案圖白2咬住中央，擴大下邊，忠實地執行了『壓的三原則』。」

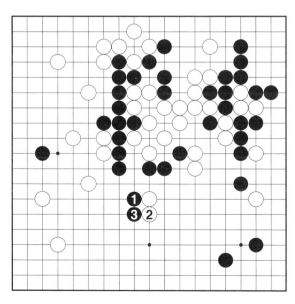

：實戰黑1、3做最強抵抗，白先。

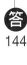

145 「壓」的路不只一條

味道再3扳，此後變化容易看得清楚。如黑4斷，白5以下沒有問題。圖1單下白1，大概也沒有問題，比較難算清的是黑2碰，白1後再下3，黑不一定A擋，可以4退因為白也有被A斷的負擔，不願讓局面複雜化。」

記者：「答案圖和圖1到底哪一邊好？」

老師：「要斷定哪一邊好，必須算清此後的所有變化。在『有利空間』裡，不吃虧的下法一定很多，要選哪一條路，就看妳對目前的情況如何判斷。我認為目前情況有利，所以想選算得清楚的途徑，要是有人算得比我清楚，說不定會選別的下法。『壓』的路不只一條，就像在『皮諾丘』好吃的義大利麵多的是，不一定要點『香醋鴨菇冷

老師：「答144這場戰鬥在白子多的地方繼續，黑龍又有眼位的問題，白棋有很多有利的選擇，說句俗話，是怎麼下都可以。白1是定型的手法，和2交換，留下A、B的

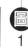

圖1

麵』，可是這個味道對剛吃蛋糕的我最下口呀！」

問
145

：實戰黑2變化，4、6的交換之後黑8是勝負手，意圖是A衝與B扳可得其一，白棋該補哪一邊呢？

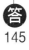

146 任意選擇的結果

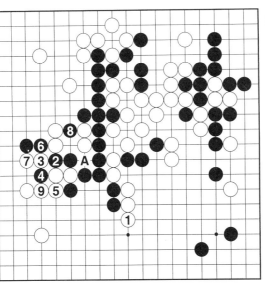

下尋找活路。在幾種補法之中，白再度算清左邊攻殺變化，選9接，是最強手段。」

記者：「我最怕的就是攻殺，一著錯了會滿盤輸呀！」

老師：「別忘記對方的棋力是和妳一樣的，分先棋不敢和對方攻殺，怎麼下都不會贏。圖1黑1以下，17爲止雙方別無選擇，白18手拔破黑眼位是重要的一手，不過需要細算。這樣下左邊雖會成劫，可是黑棋沒有劫材。當然這個結果，是白棋在有利空間裡，眾多的可能性下，選擇的最有利的下法。」

跟班：「黑棋大龍沒眼，苦不堪言，『有利空間』的力量可眞大的！」

老師：「圖2以後的變化不再仔細說

老師：「答145實戰白1長，這是必須算清的地方，不過左邊黑2衝後，還留有A斷，要確認這個變化白棋可行，不是那麼困難的事。黑8挖好棋，黑在白棋氣緊的情況

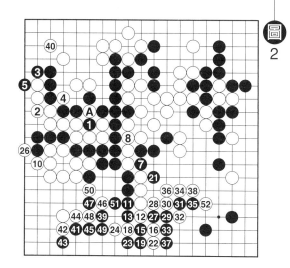

圖
2

圖
1

明，只把手順列在上。黑棋劫材不夠，所以再

怎麼也占不了便宜，下邊雖成黑空，左邊、

左上、中央、盡成白地。白52為止，黑棋投

降。

問
146

：同圖2。這個投了圖，是

白棋在『第一空間』展

開有利戰鬥的一個典型

結局，從哪裡可以看出

來呢？

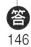

147 奪標利益

是白棋『空壓連鎖』路線的最後一站。」

記者：「這個說法可以理解，白3的局面白地比黑地多得多，我也看得出來。」

老師：「當初白棋被黑A攻的時候，白棋要是在其他方面沒有『有利的第一空間』，就不得不馬上處理右邊，不管怎麼下，總是挨打，也就是『受壓』。可是因為白棋在左上方擁有比黑棋大的『第一空間』，導致對白棋有利的『空壓連鎖』的現象。只要『空壓連鎖』形成，就有如答案圖一樣，減輕乃至解消其他『不利空間』的可能。」

跟班：「只要進入『壓』的動作，其他不利的地方都有翻身的機會。」

老師：「正是如此，這裡是要點。從這盤棋我們可以看出來，進入『壓』的門票，

老師：「答146白1打吃，黑棋投降。要是再下下去，黑2拐，白3碰，白棋自動接上右邊。必須注意的是，白棋在解消右邊弱勢的程序裡，一點損失都沒有。白3可以說

是第一空間的主動權。所以『掌握第一空間的主動權』是空壓法最基本的手法，掌握第一空間的主動權而獲得的利益叫『奪標利益』。」

記者：「什麼『奪標利益』，怪名詞又來了！」

老師：「『奪標利益』是在絕對基準的『空』與必然動作『壓』所紡織的世界裡面的一個現象而已。名字什麼都可以，知道意思就好了。別小看『奪標利益』，這個世界什麼都是第一名的東西佔便宜，電腦打開就是Windows，沙茶醬不用說就是牛頭牌。」

跟班：「這個我懂，我買電玩機，一定買佔有率第一名的牌子，軟體品質和種類的多少完全不一樣嘛！」

問147：黑1黏，白先。

拘泥於形

可謂『形』的標本呀！

老師：「你說完沒，馬屁拍到馬腿了！白1不愧被你稱讚半天，其實是一著大臭棋呀！」

記者：「白1不是實戰時老師下的嗎？」

老師：「聖人有時也會犯錯。不管是誰下的，我們看白1有何不妥。圖1對於白1，黑2從中央應戰，是合乎『壓的三原則』的下法。」

跟班：「白3可以切斷黑棋呀！」

老師：「黑4以下簡單棄掉，搶先10締，右下黑模樣太大了；左邊黑A以下還是先手，白3以下明顯沒有右下角大。可以得知，黑2跳後，右下角已經成為『第一空間』，不得不理。圖2對於黑1，白2掛角

老師：「答147實戰，我下的是白1。」

跟班：「漂亮！黑2以下的話白棋棄掉左邊爛子，左下黑四子更難處理，黑2若在3位斷，白2黏，白1正好掛到急所。白1

3位斷，白2黏，白1正好掛到急所。白1

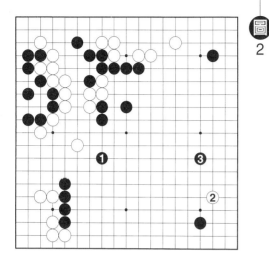

圖
2

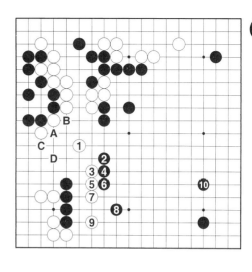

圖
1

最為自然。可是被黑3夾，不管怎麼看，右下角都是黑棋的有利空間，白棋無疑是受壓的立場。」

記者：「所以答案圖白1不好？」

老師：「答案圖白1見似瀟灑，拘泥於形，缺乏『第一空間』的觀點。」

問
148

：答147也是問148。再想一次，白1該怎麼下？參照『壓的三原則』，馬上就找得到。

149 「第一空間」的威力

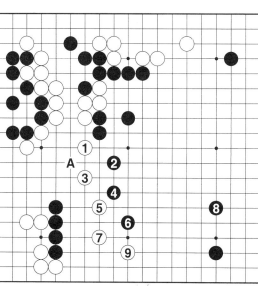

老師：「『差之毫釐失之千里』，對於白1，對於白1，黑2飛是自然的下法，可是白3跟進，這時，左黑棋四子下的空間量和白A的時候大為不同。妳拿黑棋，這時還敢如果黑4以下棄左下主張右下是第一空間嗎？」

記者：「不行！這樣左下太大了。」

老師：「從這個變化也可以理解『壓的三原則』的道理。必須有貼緊的『壓』的動作，才能把左下的『第一空間』撐出來。」

跟班：「圖1黑4該走圖2，黑1掛才行。」

老師：「對於黑1，白只好2、4衝斷，這是一開始白A跳的前提。」

記者：「怎麼說呢？」

老師：「唉呀！這還用解釋！白A『壓』

老師：「答148這個局面該下的是白1『在不會被切斷的前提下作最貼緊對方的選擇』。」

記者：「白1和A位不是差不多嗎？」

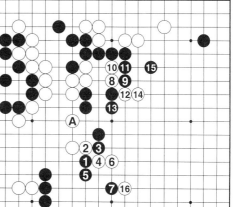

圖1

的動作，要是白2、4不可行，表示一開始的白A無法成為『壓』的動作。所以這個變化，下白A時必須判斷好。因為黑棋有白8以下的弱點，而白棋左上大龍不缺眼位，白16為止，黑棋中央、左下難以兼顧。」

記者：「原來答案圖白1與A，有那麼大的不同。」

老師：「這就是『第一空間』的威力與妙處，現在我們順便站在黑棋的立場想一想。」

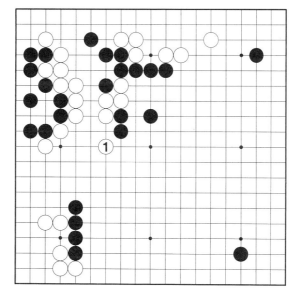

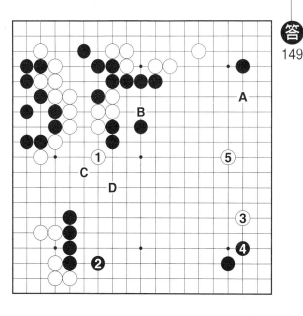

150 空壓法不需要記憶力

動權。」

記者：「黑2這手本來就是定石，借白1的調子，黑下到2位，黑棋也蠻舒服的。」

老師：「不要下到定石就那麼高興，這盤棋最寬的是右邊，黑2雖大，總是防守性的手段，白棋得以在下一個第一空間的右邊為所欲為。實戰白1下C，被黑棋D罩住，以後白棋在右下角挨打，與答案圖的進行完全改觀。這個差異就是『奪標利益』的差異。」

跟班：「圖1黑棋可以1夾，照樣持續攻勢。」

老師：「客觀條件已經不同，如何照樣？白選擇2以下的定石，14反夾，『照樣』

老師：「答149對於白1跳，黑無法棄掉左下黑四子，表示左下是目前的第一空間。黑2跳，是此際行情。此後白3、5瞄準A逼，與B的切斷，白棋多少掌握了棋局的主

答149

圖
1

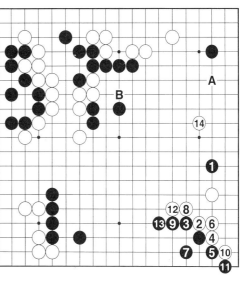

問
150

：白先。這是以前秀過的問題，用『第一空間』與『奪標利益』的觀點，再想一次。

瞄準A與B，你覺得黑棋是攻勢嗎？」

跟班：「這一盤棋我記得是老師和張栩的本因坊賽，我看過很多講解，沒人提到答案圖白1這一點呀！」

老師：「看來你的記憶力不錯，不過空壓法最不需要的就是記憶力。圍棋要是無限的話，隨著你的解釋，自然會展現不同的面貌，別人怎麼看這盤棋和空壓法無關。有了『第一空間』的觀點，吃到『奪標利益』的甜頭，對圍棋就會有不同的看法。」

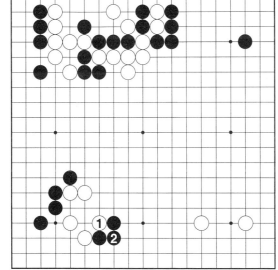

151 不可無故受壓

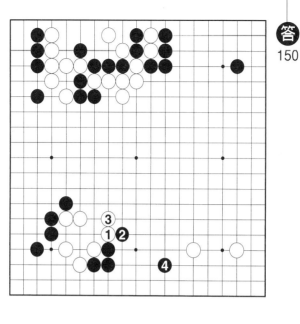

老師：「答150白1、3是顧慮到『奪標利益』的下法，黑4雖是絕佳的拆三，不用在意。」

記者：「可是被黑4拆，白棋不知道在

下什麼呀！」

老師：「留得青山在，不怕沒柴燒；留得右邊『第一空間』的『奪標利益』，不怕討不回下邊的地。圖1白1是垂涎三尺的地方沒錯，可是就算黑4以下平明跳出，黑10先鞭右邊大場，右上模樣此後還有A以下B靠滾打的擴大手段。只要右上模樣變成第一空間，就兼具『奪標利益』，白棋此後必定在右上挨打。」

跟班：「右邊是第一空間，何不直接圖2白1拆？」

老師：「不要忘記，無法棄掉的孤子，就是第一空間。直接1拆，等於放左下白棋任黑棋宰割。比如黑2、4攻擊，只要讓白下9這樣的愚形，得到『壓』的效果，黑棋

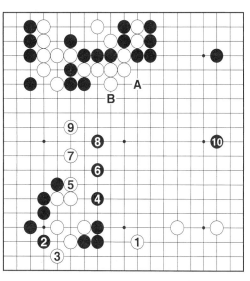

問 151：同答 150。

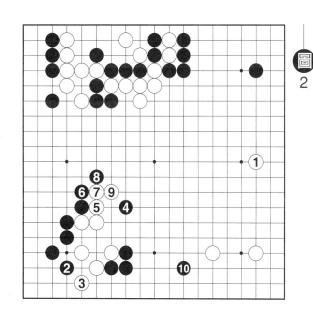

黑 4 後，白先。

回拆 10 位，這個結果一定不如答案圖。

記者：「哪裡不如呢？」

老師：「比一比就知道了，答案圖左下白棋形正，還可以先下右邊；圖 2 的結果，白棋在左下受壓後，下邊也被黑棋下到。在空壓法裡，地的損失可以從空壓連鎖中的『奪標利益』討回來，可是無故受壓等於空壓法本身的失敗。答案圖下邊黑棋先穩住左下，避免黑棋攻擊，一邊壓迫下邊黑棋，確保先著右邊第一空間的權利。」

152 一路之差

答151

老師：「答151白先1、3先手限制下邊黑棋，留下A、B等味道。之後白5的落點重要，要拆到這裡，才能主張右下模樣爲第一空間。」

記者：「比如圖1白1拆星下下行嗎？」

老師：「這一路之差，決定奪標利益的去向。對白棋來說，黑棋2、4跟你比大，最爲可怕，黑4以後雙方互圍，白棋並不看好。」

圖1

跟班：「答案圖白1是拒絕互圍的位置。」

老師：「多拆一路到白1為止才能確保右下第一空間的地位，保證將來黑棋必須侵入右下角。右下角的空間量要是不足以成為第一空間的話，無法進入空壓連鎖，也無法扳回下邊被拆三的損失……唉唷！窗外天都黑掉了，今天被你們拖得好慘！不回家吃飯快要餓死了，今天鐵定到此為止！」

記者：「老師今天中午吃了三人份呀！」

老師：「愛因斯坦說『旺盛的求知慾源於旺盛的食慾』。對了！為了避免我的晚餐和明天重複，妳告訴我明天訂哪裡。」

記者：「我們打算在『幻庵』。」

老師：「『幻庵』我知道，是涮牛肉的名店，你們口福不淺呀！圖2實戰白1拆後，黑還是2逼最大，白3、5是常套手段，黑8後白A打還可以出棋。」

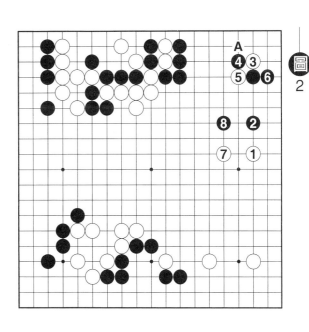

圖
2

A
④③
⑤ ⑥

⑧ ②

⑦ ①

問
152

：同圖2黑8跳後，白棋準備的次一手？

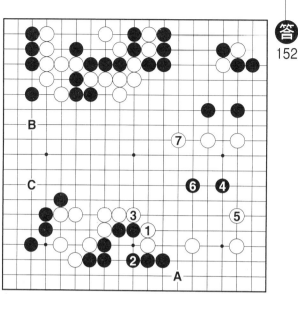

153 對手是誰？

記者：「每次這種局面被黑如４為打入，一定被破個精光。」

老師：「想『圍』才會被『破』，白５以下慢慢攻就好了。白棋此後有Ａ的先手利，左邊Ｂ、Ｃ等攻擊，完全進入『空壓連鎖』的局面。」

跟班：「結果還是殺力強的人贏，『空』也好『壓』也好，最後下錯的話一點也沒用！」

老師：「跟班明天不准吃肉！只看一局一局的結果，決定勝負的地方多是在攻殺的時候，輸棋多是輸在不該錯的地方。可是，在緊要關頭的表現，和你如何去思考圍棋是兩個不相關的問題。最後能找到致勝的手段，表示那時的局面是『有利』的。本來沒

老師：「答152白１、３封住黑棋，是讓局面最寬廣的下法。白棋模樣不只右邊，和上邊也形成關連，雖不能說這樣是白棋優勢，人可一戰。」

有棋的地方，不管你多有殺力也無能為力。

在棋力相同的前提下，利用『空間』的力量，加以對手『壓力』，是導致『有利局面』的力量。在『有利』的情況還要多殺不過對手，只有一個辦法——一開始就要多擺幾顆子。」

記者：「最後還請老師為今天作一個結尾。」

老師：「若以『無限』為前提來思考圍棋，它的變化自然無法全面預測，它的結果與輸贏可以說只是一種偶然。從輸贏去探討圍棋的教訓，等於是任憑偶然擺佈，無法得到有意義的結果。『空間』與『壓力』的認識是自己的意識所形成的，它們在棋盤上紡織出來的風景與故事必能成為自己的依據、自己的武器、自己的希望。每一盤棋挑戰的對手，不是無限的圍棋，而是昨天的自己。」

—

問153：黑先。

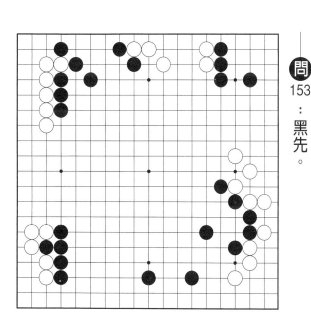

（未完待續，《新棋紀樂園——關地篇》即將登場，敬請期待！）

大塊文化 讀者回函卡

謝謝您購買這本書，為了加強對您的服務，請您詳細填寫本卡各欄，寄回大塊出版 (免附回郵) 即可不定期收到本公司最新的出版資訊。

姓名：＿＿＿＿＿＿　身分證字號：＿＿＿＿＿＿　性別：□男　□女

出生日期：＿＿＿年＿＿＿月＿＿＿日　聯絡電話：＿＿＿＿＿＿＿＿

住址：＿＿＿＿＿＿＿＿＿＿＿＿＿＿＿＿＿＿＿＿＿＿＿＿＿＿＿

E-mail：＿＿＿＿＿＿＿＿＿＿＿＿＿＿＿＿＿＿＿＿＿＿＿＿

學歷：1.□高中及高中以下　2.□專科與大學　3.□研究所以上

職業：1.□學生　2.□資訊業　3.□工　4.□商　5.□服務業　6.□軍警公教
　　　7.□自由業及專業　8.□其他

您所購買的書名：＿＿＿＿＿＿＿＿＿＿＿＿＿＿＿＿＿＿＿＿＿

從何處得知本書：1.□書店 2.□網路 3.□大塊電子報 4.□報紙廣告 5.□雜誌
　　　　　　　　6.□新聞報導 7.□他人推薦 8.□廣播節目 9.□其他

您以何種方式購書：1.逛書店購書 □連鎖書店 □一般書店　2.□網路購書
　　　　　　　　　3.□郵局劃撥 4.□其他

您購買過我們那些書系：

1.□touch系列　2.□mark系列　3.□smile系列　4.□catch系列　5.□幾米系列

6.□from系列　7.□to系列　8.□home系列　9.□KODIKO系列　10.□ACG系列

11.□TONE系列　12.□R系列　13.□GI系列　14.□together系列　15.□其他

您對本書的評價：(請填代號 1.非常滿意 2.滿意 3.普通 4.不滿意 5.非常不滿意)

書名＿＿＿＿　內容＿＿＿＿　封面設計＿＿＿＿　版面編排＿＿＿＿　紙張質感＿＿＿＿

讀完本書後您覺得：

1.□非常喜歡 2.□喜歡　3.□普通　4.□不喜歡　5.□非常不喜歡

對我們的建議：＿＿＿＿＿＿＿＿＿＿＿＿＿＿＿＿＿＿＿＿＿＿＿

＿＿＿＿＿＿＿＿＿＿＿＿＿＿＿＿＿＿＿＿＿＿＿＿＿＿＿＿＿＿

＿＿＿＿＿＿＿＿＿＿＿＿＿＿＿＿＿＿＿＿＿＿＿＿＿＿＿＿＿＿

LOCUS

LOCUS

LOCUS

LOCUS